Bibliothek der Mediengestaltung

Konzeption, Gestaltung, Technik und Produktion von Digital- und Printmedien sind die zentralen Themen der Bibliothek der Mediengestaltung, einer Weiterentwicklung des Standardwerks Kompendium der Mediengestaltung, das in seiner 6. Auflage auf mehr als 2.700 Seiten angewachsen ist. Um den Stoff, der die Rahmenpläne und Studienordnungen sowie die Prüfungsanforderungen der Ausbildungs- und Studiengänge berücksichtigt, in handlichem Format vorzulegen, haben die Autoren die Themen der Mediengestaltung in Anlehnung an das Kompendium der Mediengestaltung neu aufgeteilt und thematisch gezielt aufbereitet. Die kompakten Bände der Reihe ermöglichen damit den schnellen Zugriff auf die Teilgebiete der Mediengestaltung.

Weitere Bände in der Reihe http://www.springer.com/series/15546

Peter Bühler
Patrick Schlaich
Dominik Sinner
Andrea Stauss
Thomas Stauss

Designgeschichte

Epochen – Stile – Designtendenzen

Peter Bühler
Affalterbach, Deutschland

Patrick Schlaich
Kippenheim, Deutschland

Dominik Sinner
Konstanz-Dettingen, Deutschland

Andrea Stauss
Schwäbisch Gmünd, Deutschland

Thomas Stauss
Schwäbisch Gmünd, Deutschland

ISSN 2520-1050 ISSN 2520-1069 (electronic)
Bibliothek der Mediengestaltung
ISBN 978-3-662-55508-8 ISBN 978-3-662-55509-5 (eBook)
https://doi.org/10.1007/978-3-662-55509-5

Die Deutsche Nationalbibliothek verzeichnet diese Publikation in der Deutschen Nationalbibliografie; detaillierte bibliografische Daten sind im Internet über http://dnb.d-nb.de abrufbar.

Springer Vieweg
© Springer-Verlag GmbH Deutschland, ein Teil von Springer Nature 2019
Das Werk einschließlich aller seiner Teile ist urheberrechtlich geschützt. Jede Verwertung, die nicht ausdrücklich vom Urheberrechtsgesetz zugelassen ist, bedarf der vorherigen Zustimmung des Verlags. Das gilt insbesondere für Vervielfältigungen, Bearbeitungen, Übersetzungen, Mikroverfilmungen und die Einspeicherung und Verarbeitung in elektronischen Systemen.
Die Wiedergabe von Gebrauchsnamen, Handelsnamen, Warenbezeichnungen usw. in diesem Werk berechtigt auch ohne besondere Kennzeichnung nicht zu der Annahme, dass solche Namen im Sinne der Warenzeichen- und Markenschutz-Gesetzgebung als frei zu betrachten wären und daher von jedermann benutzt werden dürften.
Der Verlag, die Autoren und die Herausgeber gehen davon aus, dass die Angaben und Informationen in diesem Werk zum Zeitpunkt der Veröffentlichung vollständig und korrekt sind. Weder der Verlag, noch die Autoren oder die Herausgeber übernehmen, ausdrücklich oder implizit, Gewähr für den Inhalt des Werkes, etwaige Fehler oder Äußerungen. Der Verlag bleibt im Hinblick auf geografische Zuordnungen und Gebietsbezeichnungen in veröffentlichten Karten und Institutionsadressen neutral.

Springer Vieweg ist ein Imprint der eingetragenen Gesellschaft Springer-Verlag GmbH, DE und ist ein Teil von Springer Nature
Die Anschrift der Gesellschaft ist: Heidelberger Platz 3, 14197 Berlin, Germany

Vorwort

The Next Level – aus dem Kompendium der Mediengestaltung wird die Bibliothek der Mediengestaltung.

Im Jahr 2000 ist das „Kompendium der Mediengestaltung" in der ersten Auflage erschienen. Im Laufe der Jahre stieg die Seitenzahl von anfänglich 900 auf 2700 Seiten an, so dass aus dem zunächst einbändigen Werk in der 6. Auflage vier Bände wurden. Diese Aufteilung wurde von Ihnen, liebe Leserinnen und Leser, sehr begrüßt, denn schmale Bände bieten eine Reihe von Vorteilen. Sie sind erstens leicht und kompakt und können damit viel besser in der Schule oder Hochschule eingesetzt werden. Zweitens wird durch die Aufteilung auf mehrere Bände die Aktualisierung eines Themas wesentlich einfacher, weil nicht immer das Gesamtwerk überarbeitet werden muss. Auf Veränderungen in der Medienbranche können wir somit schneller und flexibler reagieren. Und drittens lassen sich die schmalen Bände günstiger produzieren, so dass alle, die das Gesamtwerk nicht benötigen, auch einzelne Themenbände erwerben können. Deshalb haben wir das Kompendium modularisiert und in eine Bibliothek der Mediengestaltung mit 26 Bänden aufgeteilt. So entstehen schlanke Bände, die direkt im Unterricht eingesetzt oder zum Selbststudium genutzt werden können.

Bei der Auswahl und Aufteilung der Themen haben wir uns – wie beim Kompendium auch – an den Rahmenplänen, Studienordnungen und Prüfungsanforderungen der Ausbildungs- und Studiengänge der Mediengestaltung orientiert. Eine Übersicht über die 26 Bände der Bibliothek der Mediengestaltung finden Sie auf der rechten Seite. Wie Sie sehen, ist jedem Band eine Leitfarbe zugeordnet, so dass Sie bereits am Umschlag erkennen, welchen Band Sie in der Hand halten. Die Bibliothek der Mediengestaltung richtet sich an alle, die eine Ausbildung oder ein Studium im Bereich der Digital- und Printmedien absolvieren oder die bereits in dieser Branche tätig sind und sich fortbilden möchten. Weiterhin richtet sich die Bibliothek der Mediengestaltung auch an alle, die sich in ihrer Freizeit mit der professionellen Gestaltung und Produktion digitaler oder gedruckter Medien beschäftigen. Zur Vertiefung oder Prüfungsvorbereitung enthält jeder Band zahlreiche Übungsaufgaben mit ausführlichen Lösungen. Zur gezielten Suche finden Sie im Anhang ein Stichwortverzeichnis.

Ein herzliches Dankeschön geht an Herrn Engesser und sein Team des Verlags Springer Vieweg für die Unterstützung und Begleitung dieses großen Projekts. Wir bedanken uns bei unserem Kollegen Joachim Böhringer, der nun im wohlverdienten Ruhestand ist, für die vielen Jahre der tollen Zusammenarbeit. Ein großes Dankeschön gebührt aber auch Ihnen, unseren Leserinnen und Lesern, die uns in den vergangenen fünfzehn Jahren immer wieder auf Fehler hingewiesen und Tipps zur weiteren Verbesserung des Kompendiums gegeben haben.

Wir sind uns sicher, dass die Bibliothek der Mediengestaltung eine zeitgemäße Fortsetzung des Kompendiums darstellt. Ihnen, unseren Leserinnen und Lesern, wünschen wir ein gutes Gelingen Ihrer Ausbildung, Ihrer Weiterbildung oder Ihres Studiums der Mediengestaltung und nicht zuletzt viel Spaß bei der Lektüre.

Heidelberg, im Frühjahr 2019
Peter Bühler
Patrick Schlaich
Dominik Sinner

Vorwort

Bibliothek der Mediengestaltung
Titel und Erscheinungsjahr

Weitere Informationen:
www.bi-me.de

Inhaltsverzeichnis

1 Einleitung — 2

- 1.1 Designgeschichte – eine Annäherung .. 2
- 1.2 Designgeschichte – mehr als nur Stilgeschichte ... 4
- 1.3 **Mensch und Technik** ... 5
 - 1.3.1 Zeitbezug und Gesellschaft .. 5
 - 1.3.2 Werkstoffe und Technologien .. 5
- 1.4 **Produktionsweisen** ... 6
 - 1.4.1 Kunsthandwerk, Manufaktur und Industrialisierung ... 6
 - 1.4.2 Standardisierung – Typisierung ... 7
 - 1.4.3 Zuordnung – Kunsthandwerk, Manufaktur und Industrialisierung 8
- 1.5 **Von Designgeschichte lernen** ... 10
 - 1.5.1 Mehrwert durch Designgeschichte .. 10
 - 1.5.2 Stilanalyse – Produktanalyse ... 10
 - 1.5.3 Designklassiker .. 11
 - 1.5.4 Anmerkung zu den Begriffen ... 12
 - 1.5.5 Vorüberlegung Designtendenzen .. 12
 - 1.5.6 Selbstüberprüfung ... 12
- 1.6 **Aufgaben** .. 13

2 Epochen – Vorgeschichte Design — 14

- 2.1 **Die Antike – Griechenland** ... 14
 - 2.1.1 Zeitbezug – Wiege der europäischen Kultur ... 14
 - 2.1.2 Das Geheimnis der „Schönheit" .. 14
 - 2.1.3 Antike Keramik – ein Exportschlager ... 15
- 2.2 **Das Mittelalter – Romanik** ... 16
 - 2.2.1 Zeitbezug – nichts ohne Religion ... 16
 - 2.2.2 Romanische Architektur – Christentum und Macht .. 16
 - 2.2.3 Gestaltung im Dienst der Kirche .. 17
- 2.3 **Das Mittelalter – Gotik** .. 18
 - 2.3.1 Zeitbezug – Arbeitswelt und Leben in der Gotik ... 18
 - 2.3.2 Gotische Architektur – eine neue Bauweise ... 19
- 2.4 **Die Neuzeit – Renaissance** ... 20
 - 2.4.1 Zeitbezug – eine neue Zeit beginnt ... 20
 - 2.4.2 Renaissance – die Wiedergeburt ... 20
 - 2.4.3 Das neue Menschenbild .. 20
 - 2.4.4 Getrennte Wege – Kunst und Kunsthandwerk .. 21

2.5	**Die Neuzeit – Barock**	**22**
2.5.1	Zeitbezug – die zwei Wurzeln des Barock	22
2.5.2	„Barock ist Bewegung"	22
2.5.3	Die barocke Kirche – Bedeutung und Symbolik	23
2.5.4	Exkurs Rokoko	23
2.6	**Aufgaben**	**24**

3 Vorindustrielle Gestaltung 26

3.1	**Klassizismus**	**26**
3.1.1	Zeitbezug – Neuorientierung	26
3.1.2	Das Vorbild Antike	26
3.1.3	Exkurs Empire	27
3.2	**Biedermeier**	**28**
3.2.1	Zeitbezug – Politik und Gesellschaft beeinflussen die Gestaltung	28
3.2.2	Wohnkultur – Ausdruck einer bürgerlichen Lebensweise	28
3.3	**Aufgaben**	**30**

4 Frühindustrielle Gestaltung 32

4.1	**Shaker**	**32**
4.1.1	Zeitbezug – religiöse Überzeugungen prägen die Gestaltung	32
4.1.2	Leitsätze und deren Umsetzung	32
4.2	**Thonet**	**34**
4.2.1	Thonet – Erfinder und Fabrikant	34
4.2.2	Stuhl Nr. 14 – ein Designklassiker	34
4.3	**Historismus**	**35**
4.3.1	Zeitbezug – Industrialisierung – wirtschaftlicher Aufschwung	35
4.3.2	Historismus – Vergangenes wiederaufleben lassen	35
4.3.3	Entwicklung und Verbreitung einer neuen Gestaltungskultur	37
4.4	**Arts-and-Crafts-Bewegung**	**38**
4.4.1	Zeitbezug – Kritik und Reformbewegungen	38
4.4.2	Reformgedanken	39
4.5	**Jugendstil**	**40**
4.5.1	Zeitbezug – eine europäische Entwicklung	40
4.5.2	Gestaltung im Jugendstil	41
4.6	**Aufgaben**	**42**

5 Weg der Moderne — 44

- 5.1 Frühes Industriedesign — 44
 - 5.1.1 Deutscher Werkbund — 44
 - 5.1.2 Peter Behrens und die AEG — 45
 - 5.1.3 Neue Aufgaben im Produktdesign am Beginn des 20. Jh. — 45
- 5.2 Bauhaus — 47
 - 5.2.1 Das Bauhaus im Zeitbezug — 47
 - 5.2.2 Ziele und Leitgedanken in der Gestaltung — 47
 - 5.2.3 Auswirkungen bis heute — 49
- 5.3 Sozialdesign – Frankfurter Küche — 50
 - 5.3.1 Zeitbezug – Wohnungsnot und Bauprojekte — 50
 - 5.3.2 Innenausbau mit Küche — 50
 - 5.3.3 Frankfurter Küche – die erste Einbauküche — 50
- 5.4 Die Stromlinienform – Streamlining — 52
 - 5.4.1 Zeitbezug – das Konsumdesign entsteht — 52
 - 5.4.2 Stromlinienform – Formgebung mit zwei Gesichtern — 52
 - 5.4.3 Raymond Loewy – ein Marketingprofi — 53
 - 5.4.4 Exkurs Art Déco — 53
- 5.5 Organic Design – organische und geschwungene Formen — 54
 - 5.5.1 Zeitbezug – Deutschland und das Wirtschaftswunder — 54
 - 5.5.2 Organische und geschwungene Formen als Ausdruck einer Zeit — 54
 - 5.5.3 Exkurs Gelsenkirchener Barock — 56
 - 5.5.4 Skandinavisches Design – Organisches Design — 56
 - 5.5.5 Organic Design aus den USA — 57
- 5.6 Hochschule für Gestaltung Ulm — 58
 - 5.6.1 Zeitbezug – Gründung und Entwicklung der HfG Ulm — 58
 - 5.6.2 Ziele und Leitgedanken in der Gestaltung — 59
 - 5.6.3 Die HfG Ulm und ihr Einfluss – Auswirkungen bis heute — 59
- 5.7 Die „Gute Form" — 60
 - 5.7.1 Zeitbezug – „Gute Form" gegen „Schlechten Geschmack" — 60
 - 5.7.2 „Gute Form" und die Industrie — 60
 - 5.7.3 Der Funktionalismus – die Zeiten ändern sich… — 61
- 5.8 Aufgaben — 62

6 Nach der Moderne — 64

- 6.1 Pop-Design — 64
 - 6.1.1 Zeitbezug – Design für alle — 64
 - 6.1.2 Anregungen und Einflüsse — 64
 - 6.1.3 Der Siegeszug des Kunststoffs — 66
 - 6.1.4 Exkurs Anti- und Radical Design — 67

6.2	**Postmoderne**	**68**
6.2.1	Zeitbezug – für alles offen	68
6.2.2	„Studio Alchimia"	69
6.2.3	„Memphis"	69
6.3	**Das Neue Design**	**70**
6.3.1	Zeitbezug – die Bedeutung von Design wächst	70
6.3.2	Das Neue Design entsteht	70
6.4	**Vom Neuen Design zum Design heute**	**72**
6.4.1	Zeitbezug – die Wege ins 21. Jahrhundert	72
6.4.2	Design im Museum	74
6.4.3	Design als Wirtschaftsfaktor	74
6.4.4	Design als Imageträger	75
6.4.5	Digitalisierung und Internet	76
6.4.6	Design und Individualität	78
6.4.7	Ökologie und Ökodesign	81
6.4.8	Neue Werkstoffe und Technologien	83
6.5	**Aufgaben**	**84**

7 Designtendenzen 86

7.1	**Designtendenzen und Designgeschichte**	**86**
7.1.1	Der Zeitraum in der Designgeschichte	86
7.1.2	Designtendenzen in der Designgeschichte	86
7.1.3	Bedeutung Designtendenzen	87
7.2	**Aufgaben**	**91**

8 Anhang 92

8.1	**Lösungen**	**92**
8.1.1	Einleitung	92
8.1.2	Epochen – Vorgeschichte Design	92
8.1.3	Vorindustrielle Gestaltung	93
8.1.4	Frühindustrielle Gestaltung	94
8.1.5	Weg der Moderne	95
8.1.6	Nach der Moderne	97
8.1.7	Designtendenzen	99
8.2	**Links und Literatur**	**101**
8.3	**Abbildungen**	**103**
8.4	**Index**	**106**

1.1 Designgeschichte – eine Annäherung

Der Beginn
Wenn man sich mit Designgeschichte auseinandersetzt, stellt sich die Frage, wann diese beginnt. Dieses Kapitel legt dazu einige Überlegungen dar und zeigt auch die Verbundenheit von Design mit Kunst, Architektur, Geschichte und Kulturgeschichte.

Entdeckungen, Erfindungen und Entwicklungen
Schon immer hat der Mensch Objekte für die bessere Bewältigung seines Alltags entwickelt und angefertigt. Die ältesten Zeugnisse stammen aus der Steinzeit mit dem Herstellen von Werkzeugen aus Stein. Ob Herstellungsweise und viele folgende Produkte zufällig entdeckt oder bewusst entwickelt wurden, lässt sich oft nicht mehr nachvollziehen.

Dass sich eingeweichtes nasses Holz biegen lässt, ist schon seit langen Zeiten bekannt – aber erst im 19. Jahrhundert hat Michael Thonet das Wissen um das Holzbiegeverfahren systematisch weiterentwickelt und optimiert.

Jahrtausende hindurch hat der Mensch sein Wissen eingesetzt, um Produkte handwerklich herzustellen. Erst die zunehmende Industrialisierung im 19. Jahrhundert ermöglichte es, mit angelernten Arbeitern oder Maschinen zu produzieren.

Design – eine Frage der Produktionsweise?
Mit der Industrialisierung, also der Umstellung auf die maschinelle Produktion, musste planmäßig und systematisch an den Entwicklungs- und Herstellungsprozess der Produkte herangegangen werden. Hier wird meist der Beginn der Designgeschichte gesehen.

Die Frage, welche Bedeutung das Handwerk für und in der Designgeschichte hat und wie sich dies auf deren Beginn auswirkt, wird daher unterschiedlich diskutiert. Dabei spielte das Handwerk jahrtausendelang die einzige Rolle als produzierendes Gewerbe, wurde dann von den industriellen Produktionsmöglichkeiten im 19. Jahrhundert weit zurückgedrängt und ist heute neben der Massenproduktion in Nischen wieder zu finden.

Seit den 1980er Jahren wenden sich Designer wieder zunehmend nicht industriellen Produktionsweisen zu. Im Neuen Design der 1980er Jahre setzten sie sogar auf von Hand hergestellte und selbstproduzierte Einzelstücke oder kleine Serien.

Auch neue Technologien wie die generativen Fertigungsverfahren oder die CNC-Fertigungen haben sowohl Auswirkungen auf die Rolle des Designers als auch auf die Bedeutung der bisherigen industriellen Produktionsweise – und die Frage, was ist denn nun Design.

Der Designprozess als ein Kennzeichen
Design wird bisher als planender und gestaltender Konzeptions- und Entwurfsprozess angesehen. Die Arbeit des Designers ist hierbei die Schnittstelle, bei der eine „Erfindung" oder eine Idee in einem Designprozess an die Bedürfnisse des Menschen angeglichen und für die Herstellung und Nutzung optimiert wird.

Zeitgemäßes Design berücksichtigt auch die Verantwortung gegenüber unserer Umwelt und der Gesellschaft.

Ein geschichtlicher Meilenstein
Ein Meilenstein der Designgeschichte war die Optimierung der Dampfmaschine durch den Konstrukteur und Erfinder James Watt Ende des 18. Jahrhunderts. Die Möglichkeiten zur industriellen Massenanfertigung von Produkten mit

Faustkeile
Grob behauener scharfkantiger Stein als Werkzeug zum Schaben, Schneiden, Abtrennen

Kleine Axt
Jungsteinzeit: sorgfältig von Hand bearbeitet und poliert

Dampfmaschinen entwickelten sich besonders im 19. Jahrhundert weiter. Unabhängig von der Herstellungsweise, wie schon durch lange Zeiten hindurch, haben Menschen eine Beziehung oder Wertschätzung zu den Produkten ihres Lebens und Alltags.

So gesehen ist die Geschichte des „Industriedesigns" eine Fortsetzung der Geschichte der früher handwerklich angefertigten Gebrauchsgegenstände.

Die Architektur
Zwischen Design und Architektur besteht eine enge Wechselwirkung. Gemeinsam ist beiden die Auseinandersetzung mit dem Begriff der Funktion und des Weiteren die Entwicklung von Wirkung und damit einer Bedeutung bei Bauten und Objekten. Viele Architekten waren oder sind im Produktdesign tätig, ebenso lassen sich stilistische Merkmale der Architektur im zeitgleichen Design wiederfinden.

Das Bestreben, ein „Gesamtkunstwerk" aus Architektur und Innengestaltung zu schaffen, ist sicher ein Wunschtraum vieler Architekten und Designer: vom Außenraum zum Innenraum, vom Möbel zum Gebrauchsobjekt, alles aufeinander abgestimmt, wie aus einem Guss, von einer Hand gestaltet.

Gesamtgestaltungen finden sich z. B.:
- In der Architektur der Barockkirchen, in denen sich Verzierungen und Architektur mit Malerei und Skulptur verbinden und eine Einheit bilden.
- Im Jugendstil das „Hill House" von Charles Rennie Mackintosh, bei dem sich die eleganten, klaren Formen mit raffinierten Farbkombinationen in Architektur und Möbeln und dekorativer Ausgestaltung zeigen.
- Beim Bauhaus Dessau findet sich die funktionale Gestaltung des Gebäudes auch in der Inneneinrichtung wieder.
- Der dänische Architekt und Designer Arne Jacobsen entwarf nicht nur das SAS Royal Hotel in Kopenhagen, sondern gestaltete auch die Einrichtung bis in kleinste Details selbst.

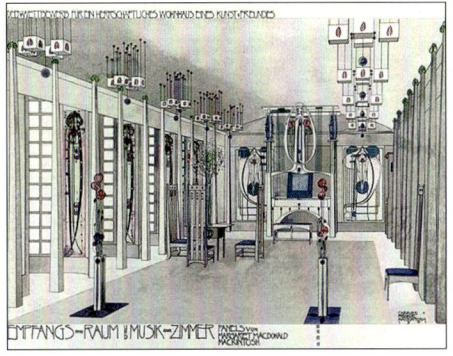

Charles Rennie Mackintosh: Ideen-Wettbewerb
Zeichnung von 1901 für ein herrschaftliches Wohnhaus, Empfangsraum und Musikzimmer, mit einer für die Zeit damals ungewöhnlich geometrisch klaren Formgestaltung

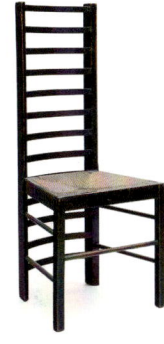

Stuhl, Mackintosh
Radikale Vereinfachung, durch die verlängerte Lehne dennoch dekorativ

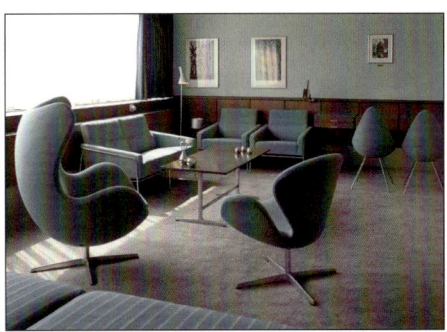

SAS Royal Hotel, 1956–1960, Arne Jacobsen
Leider ist durch Änderungen seit der Fertigstellung vieles verlorengegangen. Das Zimmer 606 ist noch im Originalzustand mit den Designstuhlklassikern Ei, Schwan und Drop. Die poetischen Namen zeigen, dass die Sessel mehr sind als nur Möbel zum Sitzen – beschwingt gekurft, skulpturartig – Gäste sollen es sich im Hotelbereich bequem machen, sich wohlfühlen. (Foto Kim Ahm)

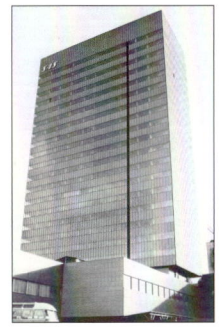

Modernes Bauen, 1956, Arne Jacobsen
Welch ein Formkontrast! Das klare SAS-Gebäude aus tragendem Skelettbau mit Glasvorhangfassade – Innengestaltung mit naturhaften Grüntönen und organischen Formen.

1.2 Designgeschichte – mehr als nur Stilgeschichte

Ein Bestandteil der Designgeschichte ist die Stilgeschichte. Dabei werden Produkte oder Medien anhand ihrer stilistischen Merkmale einer Zeit oder Epoche zugeordnet.

Stilzuordnung – Problematik und Chance
Bei einer Stilzuordnung wird meist davon ausgegangen, dass bei weiteren Produkten aus jener Zeit oder Epoche ähnliche Merkmale zu finden sind.

Zu beachten ist, dass ein Produkt jedoch selten alle Kennzeichen besitzt, die einem Stil zuzurechnen sind, oder dass Merkmale nicht immer gleich stark ausgeprägt sind.

Designgeschichte überwiegend als Stilgeschichte aufzufassen wäre eine unnötige Einschränkung. Die Stilgeschichte liefert aber eine wichtige Basis für das Verständnis von Designgeschichte. Weitere Aspekte werden in den folgenden Kapiteln behandelt.

Stil – Ausdruck einer Zeit
Werden Objekte aufgrund stilistischer Merkmale einer bestimmten Zeit oder Epoche zugeordnet, geht man davon aus, dass sich in diesen Merkmalen der Ausdruck jener Zeit oder Epoche widerspiegelt. In einer bestimmten Zeit zu leben heißt also, von ihr geprägt zu werden. Man sagt dabei: der Stil der Gotik oder der Stil der Postmoderne.

Eine Ausnahme sind die historisierenden Stile und die Retrostile, sie imitieren vergangene Zeiten nur.

Zeitliche Zuordnungen spielen für Sammler von Kunst- oder Designobjekten eine wichtige Rolle, denn in diesen Zuweisungen schlägt sich teilweise der Sammlerwert nieder.

Stil – Ausdruck eines Orts
Ebenso kann ein Stil mit einem geografischen Ort oder Volk verbunden sein. So spricht man vom italienischen Design, skandinavischen Design, dem deutschen Design der „Guten Form" oder dem Stil des Biedermeier, das überwiegend im deutschen Sprachraum zu finden war und sich als Ausdruck des Bürgertums zeigte.

In heutiger Zeit spielen geografische Zuordnungen eine geringere Rolle, da durch die zunehmende Globalisierung die international angebotenen Waren und Produkte überall erhältlich sind. In den Einkaufszentren oder bei Ikea sind überall in der Welt nahezu dieselben Produkte zu finden. Auch bei McDonald´s, Starbucks oder H&M findet man sich sofort zurecht, denn nicht nur die Produkte selbst, sondern auch die Ladenflächen sind ähnlich aufgebaut.

Stil – Ausdruck einer Persönlichkeit
Die Persönlichkeit eines Künstlers oder Designers prägt dessen eigenen individuellen oder sogar wiedererkennbaren Stil. Der Gestaltungsstil der Gruppe Memphis ist unverwechselbar, bunt und ein bisschen „verrückt", der Schmuck René Laliques ist erkennbar an seinen Motiven und der einzigartigen exklusiven Wirkung und Verner Pantons Stil zeigt sich in geschwungenen farbigen Möbeln, die ein neues Sitzerlebnis versprechen.

Stil kann sogar zum Lebensgefühl werden oder zur Identifikation mit einer bestimmten Gruppe. Die Shaker sahen in ihrer klaren Gestaltungsweise einen Ausdruck ihrer Gemeinschaft und religiösen Überzeugung.

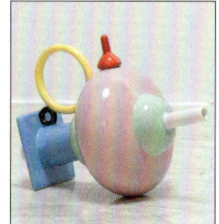

Typisch Postmoderne
Was ist das für ein Objekt? Bunt, fröhlich, aus kubischen Formen zusammengesetzt – die Teekanne „Colorado" von Marco Zanini für „Memphis" 1983

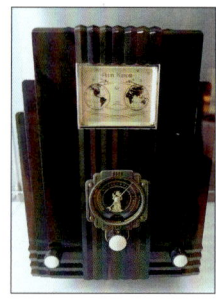

Typisch Art Déco
Die Faszination der 1930er Jahre für Wolkenkratzer, moderne Zeiten und geometrische, symmetrische Formen zeigt sich im Radio „Skyscraper" aus Bakelit, ein meist dunkler, damals moderner Kunststoff der 1. Hälfte des 20. Jh.

1.3 Mensch und Technik

Einleitung

1.3.1 Zeitbezug und Gesellschaft

Designgeschichte ist auch eine Geschichte der menschlichen Gesellschaft. Das Bild der Gesellschaft spiegelt sich in den Inneneinrichtungen und den Produkten wider, mit denen sich ein Mensch umgibt.

Geschichtsschreibung legt einen Schwerpunkt auf die politischen Geschehnisse, herrschaftlichen Verhältnisse und das Leben des Bürgertums. Designgeschichte muss im Kontext ihrer jeweiligen Geschichtsschreibung gesehen werden. Dadurch kann aufgezeigt werden, wie sich in den unterschiedlichsten Produkten jener Zeit, vom einfachen anonymen Alltagsprodukt bis zum teuren exklusiven Einzelstück, politische oder gesellschaftliche Geschehnisse widerspiegeln. Produkte erfüllen dabei sowohl funktional-praktische als auch ästhetische und symbolische Funktionen, was sich in den unterschiedlichen Designtendenzen ausdrückt.

Einschneidende Ereignisse wie Kriege, Revolutionen oder politische Situationen verändern nicht nur die Gesellschaft, sondern auch die damit zusammenhängenden Produktions- und Absatzmöglichkeiten von Produkten.

Beispiele sind die Nachkriegszeit in Deutschland, mit dem das Wirtschaftswunder assoziiert wird, oder das Biedermeier, in dem das Bürgertum mit seiner Wohneinrichtung eine gewisse Politikverdrossenheit und deshalb Zurückgezogenheit ins eigene private Leben zeigte. Die wachsende Bevölkerung und Wohnraumknappheit führte in den 1920er Jahren zu vielen Wohnbauprojekten und im Sinne eines Sozialdesigns zur Entwicklung der Frankfurter Küche.

1.3.2 Werkstoffe und Technologien

Der Einfluss von Werkstoffen und Technologien ist nicht nur stilbildend, sondern geht weit darüber hinaus, wie im nächsten Kapitel aufgezeigt wird.

Beispiel Bugholzverfahren
Thonet entwickelte das Bugholzverfahren und gab den Stühlen ein unverwechselbares Aussehen und damit ihr typisches stilistisches Merkmal. Nachdem Thonets Patent „Holz in beliebigen Schweifungen zu biegen" auslief, wurde er von vielen nachgeahmt. Die Möbel aus gebogenen Buchenholzstäben mit geschwungenen Formen, mit ihrer Leichtigkeit und Eleganz haben sich aber als typisches „Thonet-Caféhaus-Möbel" ins Gedächtnis eingeprägt.

Beispiel Kunststoffe
Erst die zunehmende Entwicklung von Kunststoffen und deren vielfältige Eigenschaften ermöglichten es ab den 1960er Jahren neue Gestaltungsideen umzusetzen. Es konnten neue, freie Formen mit ungewohnter Farbigkeit entstehen.

Tipp: Aus Sicht der Zeit betrachten

- Vergessen Sie das Heute und unsere Errungenschaften. Um eine Zeit und deren Produkte zu verstehen, versuchen Sie diese mit den Augen von damals zu sehen. Betrachten Sie Produkte aus Sicht der Menschen in der jeweiligen Zeit, in der vieles noch nicht vorhanden war.
- Beispiel: Für uns heute längst Vergangenheit, doch galten die frühen Radios der ersten Hälfte des 20. Jahrhunderts als besondere Luxuswaren und als die ersten Schwarzweiß-Fernsehapparate in den 1950er Jahren in den Schaufenstern auftauchten, standen die Menschen fasziniert davor und schauten zu.

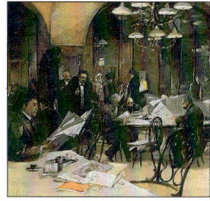

Wiener Caféhaus
Café Griensteidl um 1900 mit Thonet-Stühlen

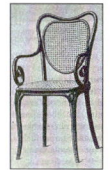

Thonet Bugholzstühle
Abbildung von 1851

Sitzei (Garden egg), Peter Ghyczy, 1968
Schale fiberglasverstärktes Polyester mit umlaufender Wasserkante, daher für innen und außen geeignet, wurde besonders in der DDR vertrieben.

1.4 Produktionsweisen

1.4.1 Kunsthandwerk, Manufaktur und Industrialisierung

Produktionsweisen im 19. Jahrhundert
Bis zum 19. Jh. war das (Kunst-)Handwerk die bedeutendste Produktionsweise für Produkte des Alltags. Dieses wurde zunehmend von den Manufakturen übernommen. Die um 1850 einsetzende und rasant fortschreitende Industrialisierung prägt das 19. Jahrhundert jedoch noch viel mehr. Dabei verschwimmen die Übergänge zwischen manufaktureller und industrieller Produktion und sind oft schwer zu unterscheiden.

Making of ...

Die Inhalte der Textblöcke auf Seite 8 und 9 sind eine Ergänzung zu den Begriffen Kunsthandwerk, Manufaktur und Industrialisierung. Die Textblöcke sind in einer zufälligen Reihenfolge, wie gemischte Puzzleteile, aufgeführt.

1 Lesen Sie zuerst die Erklärungen zu den folgenden Begriffen:

K – Kunsthandwerk und Handwerk
Beim Kunsthandwerk wird ein Produkt von einer Person entworfen und in Handarbeit in seiner Werkstatt hergestellt. Es entstehen überwiegend Einzelstücke. Dem Kunsthandwerker sind die Kunden meist bekannt und so verkauft und vertreibt er das Produkt auch häufig selbst. Handwerk erfordert handwerkliches und technisches Können und braucht eine Ausbildung.

M – Manufaktur
Mit der Manufaktur beginnt das moderne Konsumgüterdesign. Grundlage ist die Arbeitsteilung, dabei werden die Arbeitsschritte von verschiedenen Handwerkern oder Arbeitern ausgeführt, jeder als Spezialist für seine Teilaufgabe. Die Handwerker verschiedener Bereiche arbeiten an einem Endprodukt Hand in Hand zusammen. Die Arbeit wird überwiegend in Handarbeit und mit geringer maschineller Hilfe durchgeführt.

I – Industrialisierung
In Industriebetrieben wird menschliche Arbeit durch Vorrichtungen und Maschinen ersetzt. Die Arbeitsgänge an den Maschinen erfordern nur wenige, oft einfache Handgriffe, die als Arbeitsteilung von jeweils einem angelernten Arbeiter durchgeführt werden. Produkte werden in Massenproduktion gefertigt.

2 Lesen Sie die Textblöcke auf Seite 8 und 9 und ordnen Sie den einzelnen Textblöcken die Begriffe Kunsthandwerk, Manufaktur und Industrialisierung zu.
Beschriften Sie dazu die leeren Felder neben den Textblöcken mit **K** für Kunsthandwerk, **M** für Manufaktur oder **I** für Industrialisierung.

3 *Zusatzaufgabe:*
Setzen Sie die Buchstaben, die am Ende der Überschrift stehen und zu Industrialisierung gehören, in die richtige Reihenfolge. Es ergibt sich der Name eines berühmten Ingenieurs/Konstrukteurs.
Die Buchstaben zur Manufaktur ergeben eine bedeutende und heute noch existierende Manufaktur.
Die Buchstaben zu Kunsthandwerk und Handwerk ergeben einen Künstler/Kunsthandwerker aus der Renaissance.

Manufaktur
Einblick in die Malerstube der Kaiserlichen Porzellanmanufaktur Wien, Ölskizze, 1830

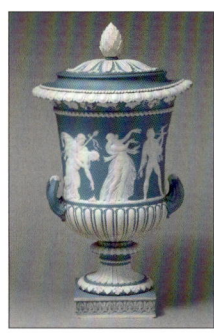

Josiah Wedgwood Ltd
Die Spezialität dieser englischen Keramikmanufaktur war Jasperware mit feinen weißen Reliefs auf farbigem Grund; hier eine Urnenvase nach antikem Vorbild von ca. 1780.

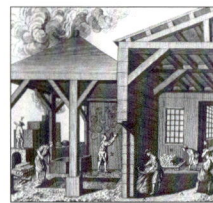

Spezialisten
In der Manufaktur wird die Arbeit geteilt, jeder hat seine spezielle Aufgabe.

Einleitung

1.4.2 Standardisierung – Typisierung

Grundlagen industrieller Produktion
Für die industrielle Produktionsweise des 20. Jh. spielen Standardisierung, Typisierung und zunehmend der Systemgedanke eine wichtige Rolle (siehe auch Systemgedanke in Kapitel 5.6 *Hochschule für Gestaltung Ulm*).

Typisierung
Bei der Typisierung werden Produkte in Typen oder Arten eingeteilt. Die Einteilung erfolgt anhand bestimmter übereinstimmender gleicher Merkmale.
- *Gruppenzugehörigkeit*: Den Typ zeichnet nicht die Individualität eines Einzelstücks, sondern die Zugehörigkeit zu einer bestimmten Gruppe aus. Typen haben alle die gleichen Merkmale, können aber in verschiedenen Varianten hergestellt werden.
- *Vorteil*: Die Festlegung auf bestimmte Typen kann zu einem gemeinsamen Standard führen und dadurch Herstellungskosten senken.

Beispiel für Typen
Es gibt unzählige Stuhltypen: Gartenstuhl, Kinderstuhl, Freischwinger, Klappstuhl, Friseurstuhl, Schaukelstuhl, Polsterstuhl und so weiter. Auch Gartenstühle gibt es in vielen Varianten, gemeinsame Merkmale sind meist, dass sie wasserfest, gut zu reinigen, leicht und daher gut umzustellen sind.

Standardisierung und Normierung
Die Standardisierung ist ein entscheidender Aspekt in der industriellen Produktion.
- *Einen Standard setzen:* Dabei wird eine Regel aufgesetzt, die sowohl international als auch nur firmenintern festgelegt sein kann.
- *Normierung:* Um eine große Menge immer gleicher Produkte produzieren zu können, müssen Maschinen, Werkzeuge oder Produktionskomponenten vereinheitlicht werden. Maße, Typen, Verfahrensweisen, Bearbeitungen und anderes werden genormt mit dem Ziel, einen Standard zu schaffen.
- *Vorteil:* Verlässlichkeit für den Produktionsprozess durch Festlegungen.
- *Größere Genauigkeit:* Einzelteile, die zum Beispiel separat gefertigt wurden, können durch die Gleichheit passgenau zusammengesetzt werden.
- *Reparatur- und Kombinationsmöglichkeit:* Genormte Einzelteile lassen sich leichter austauschen oder miteinander kombinieren.

Beispiel für Standardisierung
Die Kunststoffschalenstühle von Ray und Charles Eames (1948-1950) besitzen standardisierte Sitzschalen, die mit verschiedenen Gestellen kombiniert werden können, und sind daher in verschiedenen Kombinationen anzutreffen.

Standards setzen mit Normen
Wenn der Stecker nicht passt …
Das Deutsche Institut für Normung e.V. (DIN) hat seit seiner Gründung im Dezember 1917 schon über 34.000 Normen festgelegt. Diese Normen sind nicht staatlich geregelt, bilden aber eine wichtige Basis für den internationalen Handel. Internationale Normen erarbeitet die Internationale Organisation für Normung (ISO).

Beide Organisationen sorgen dafür, dass z. B. das genormte DIN-Papier in jeden Drucker und in entsprechende Briefumschläge passt, der Stecker technischer Geräte in die Steckdose und der Container aus Asien auf deutsche Frachter oder Güterzugwaggons.

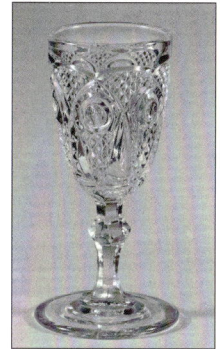

Industriell hergestelltes Pressglas, 1860

Das bisher überwiegend mundgeblase und von Hand geschliffene Kristallglas wurde seit Anfang des 19. Jh. nachgeahmt. Beim Pressglas wird die heiße Glasmasse in eine innen mit Mustern versehene Form gepresst und so der Kristallschliff imitiert.

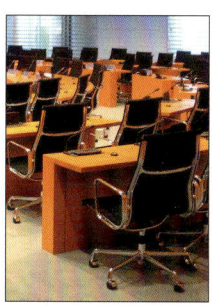

Typ Schreibtischstuhl von Charles Eames

Typische Anforderungen für den Schreibtisch-Stuhltyp: Rollen für mehr Beweglichkeit, drehbar, hohe Lehnen und Polster für langes, aber bequemes Sitzen, hier in einem Konferenzsaal im Bundeskanzleramt Berlin

7

1.4.3 Zuordnung – Kunsthandwerk, Manufaktur und Industrialisierung

Zuordnung und Beschriftung der Textblöcke mit:
- **I** – Industrialisierung
- **M** – Manufaktur
- **K** – Kunsthandwerk und Handwerk

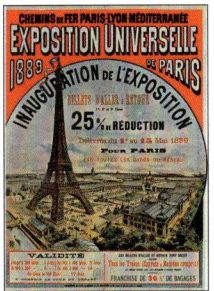

Plakat der Weltausstellung, Paris 1889
Der Eiffelturm, von Gustave Eiffel für die Weltausstellung konstruiert, sollte eigentlich wieder abgebaut werden. Er war bis 1930 das höchste Gebäude der Welt (324 m), ein Wunder der Ingenieurskunst in Skelettbauweise aus Gusseisenteilen.

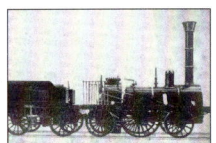

Der „Adler"
Die erste Dampflokomotive in Deutschland fuhr 1835 von Nürnberg nach Fürth; Foto von Anfang der 1850er Jahre.

Zeitbezug – eine vorindustrielle Produktionsweise	Buchstaben für Rätsel: ME	
In der europäischen Wirtschaftsentwicklung hatte die Tuch-, Teppich-, und Porzellananfertigung schon seit dem 18. Jahrhundert auf diese Herstellungsweise gesetzt. In Deutschland löste sie überwiegend in der ersten Hälfte des 19. Jahrhundert das Handwerk ab.		
Zeitbezug Deutschland	Buchstabe für Rätsel: E	
James Watt hatte die erste leistungsfähige Dampfmaschine bereits Ende des 18. Jahrhunderts weiterentwickelt. Doch die Industrialisierung begann in Deutschland in der 1. Hälfte des 19. Jahrhunderts nur langsam. Die kleinstaatliche Zergliederung der einzelnen Länder stand der Entwicklung zunächst entgegen. Erst die Verbreitung der Dampflokomotive, der Ausbau des Schienennetzes für einen verbesserten Transport und schließlich die Reichsgründung Deutschlands 1871 schafften die Voraussetzung für ein einsetzendes schnelles Industriewachstum.		
Alles aus einer Hand	Buchstaben für Rätsel: CE	
Ein und dieselbe Person entwirft das Produkt und stellt es in einer Werkstatt her. Auftraggeber können häufig ihre Wünsche miteinbringen. Der Handwerker, dem die Kunden meist bekannt sind, vertreibt und verkauft das Produkt oft selbst. Die Berufsausführung erfordert eine Ausbildung, die von der Lehre zur Meisterprüfung führen kann. Die Produkte entstehen aus ihrem Gebrauchszweck heraus und bekommen dadurch ihr typisches Aussehen.		
Arbeitsteilung und Spezialisierung	Buchstaben für Rätsel: ISS	
Nicht erst in Industriebetrieben, sondern bereits hier beginnt die Arbeitsteilung. Die unterschiedlichen Schritte und Phasen für die Herstellung eines Produkts werden jeweils von verschiedenen Spezialisten ausgeführt. Die Trennung von Entwurf, Herstellung und Vertrieb von Produkten beginnt. Es entsteht auch der Beruf des Entwerfers und Musterzeichners. Lesen Sie mehr zu diesem Beruf und Ausbildung in Kapitel 4.3 *Historismus*.		
Gründerzeit	Buchstabe für Rätsel: I	
Die zweite Hälfte des 19. Jh. ist die Zeit der technischen Entwicklungen und des technischen Fortschritts. Es folgte die Gründung vieler neuer Groß- und Kleinbetriebe, eine Zeit des wirtschaftlichen Aufschwungs. Man nennt diese Zeit daher auch Gründerzeit. Lesen Sie mehr über die Gründerzeit in Kapitel 4.3 *Historismus*.		
Auswirkung der neuen Produktionsweise und Maschinen	Buchstabe für Rätsel: F	
Handwerks- und Manufakturbetriebe wurden abgelöst – Menschen durch Maschinen ersetzt. Neue Werkzeugmaschinen ermöglichten einen höheren Präzisionsgrad in Konstruktion und Fertigung und die entstehenden Gebrauchsprodukte konnten in Massen gefertigt werden. Lesen Sie mehr über die Gestaltung in Kapitel 4.3 *Historismus*.		

Einleitung

Unikate	Buchstaben für Rätsel: LL
Die Produkte werden von Hand angefertigt. Im Unterschied zu Designern, die vorwiegend für Serien- und Massenproduktion entwerfen, handelt es sich hierbei überwiegend um Unikate und Kleinserien. Bei mehreren Produkten des gleichen Typs werden kleine Variationen zu finden sein, was dem von Hand gearbeiteten Stück eine gewisse Individualität gibt.	
Viele Erfindungen und technische Neuheiten	Buchstabe für Rätsel: F
Ein wahrer Erfindungsrausch brach aus: - Singer produzierte ab 1851 die ersten Haushaltsnähmaschinen. - Edison erfand 1876 die Kohlenfadenglühmaschine (Glühbirne). - Bell stellte 1876 auf der Weltausstellung das erste brauchbare Telefon vor. - Carl Benz entwickelte 1885 das Automobil, Gottlieb Daimler und Wilhelm Maybach den Benzinmotor.	
Gesellschaftliche Veränderungen	Buchstabe für Rätsel: E
Viele neue Fabrikbauten entstanden und die Menschen zogen in die Städte. Für die Arbeit an den Maschinen wurden ungelernte Arbeiter, Frauen und Kinder (!) eingesetzt. Die billigen Arbeitsplätze brachten wenig Lohn und durch die schlechten Arbeitsbedingungen wurden soziale Spannungen verstärkt. Die Entwicklung des Proletariats (Arbeiterschicht) setzte ein.	
Zusammenarbeit verschiedener Bereiche	Buchstaben für Rätsel: EN
Überwiegend in Handarbeit, aber kombiniert mit Maschinenarbeit arbeiten Handwerker verschiedener Bereiche zusammen. Die unterschiedlichen Arbeitsvorgänge haben die Fertigung eines gemeinsamen Endprodukts zum Ziel. Diese Arbeitsweise führt zu einer allgemeinen Steigerung der Produktivität. Beispiel: Drechsler, Schlosser, Vergolder und andere Handwerker arbeiten in einer Manufaktur zusammen und fertigen gemeinsam Kutschen.	
Gestaltung und Mehrwert	Buchstaben für Rätsel: INI
Fertigt der Handwerker überwiegend Gebrauchsartikel mit einer praktischen Funktion, setzt der Kunsthandwerker bei seinen Produkten noch einen gestalterischen Wert dazu. Die künstlerische Gestaltung bringt einen ästhetischen und symbolischen Zusatzwert. Meist sind diese Produkte teurer durch den Aufwand an Fertigungszeit oder die verwendeten Werkstoffe. Beispiel für Kunsthandwerk: Gold- und Silberschmiede, Töpfer, Glasbläser, Glasmaler, Kunsttischler, Schnitzer, Weber	
Ingenieure und Konstrukteure als „Gestalter"	Buchstabe für Rätsel: L
Neue Werkstoffe wie Stahl und Gusseisen brachten beim Ingenieursbau eine eigene Ästhetik hervor, für die es bisher noch keine gestalterischen Vorbilder gegeben hatte. Architektur entstand ganz aus der Konstruktion und der praktischen Funktion der Bauten heraus – besonders zu sehen bei Brücken, den Gewächshäusern aus Glas, Ausstellungshallen, Fabrikhallen oder sonstigen Nutzbauten. Beispiele: der Eiffelturm in Paris oder der Kristallpalast, ein Ausstellungsgebäude von Joseph Paxton für die erste Weltausstellung 1851 in London.	

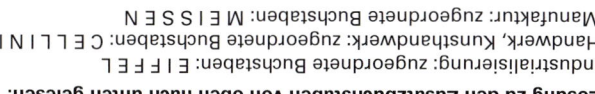

Lösung zu den Zusatzbuchstaben von oben nach unten gelesen:
Industrialisierung: zugeordnete Buchstaben: E I F F E L
Handwerk, Kunsthandwerk: zugeordnete Buchstaben: C E L L I N I
Manufaktur: zugeordnete Buchstaben: M E I S S E N

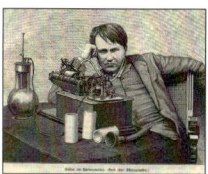

Thomas Edison mit Phonograph

Zur akustisch-mechanischen Aufnahme und Wiedergabe von Schall mit Hilfe von Tonwalzen; Vorläufer des Grammophons und der Schallplatte

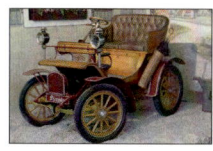

Piccolo Voiturette

In Katalogen 1904 als „Fahrzeug der Zukunft" angepriesen, galt als zuverlässig und preisgünstig mit 6 PS und 7,1 l/100 km mit 35 km/h Höchstgeschwindigkeit. Der Motor wurde über eine Handkurbel angeworfen.

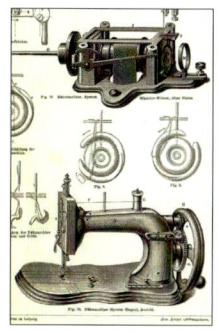

Nähmaschinen

Abbildungen aus dem Mayer Konversationslexikon 1885–1890

1.5 Von Designgeschichte lernen

1.5.1 Mehrwert durch Designgeschichte

Die heutige Konsumwelt begreifen
Die Entwicklung hin zu unserer Konsumwelt kann durch die Auseinandersetzung mit Designgeschichte besser nachvollzogen werden. Die Auswirkung auf unseren Alltag und unsere Welt wird dabei kritisch hinterfragt.

Kontext und Besonderheit
Stilistische Merkmale zeigen vor allem die gestalterische sichtbare Seite von Produkten oder Medien. Erst die Auseinandersetzung mit dem Einfluss von Werkstoffen und Technologien, der Zeitbezug zu Geschichte und Gesellschaft oder zu den Designern erschließt das Besondere von Produkten oder Medien im Kontext ihrer Zeit.

Als Inspirationsquelle
Designgeschichte kann als Inspirationsquelle für die eigene Gestaltung genutzt werden. Vergangene Zeiten oder ferne Länder boten schon immer Anregungen, um Stile und Ideen neu zu interpretieren, als Zitat einzusetzen, zu verfremden, umzuändern oder Produkte vergangener Zeiten wieder neu aufzulegen. Auch das Kopieren und Imitieren vergangener Stile war in vielen Zeiten eine anerkannte und gern eingesetzte Methode. Lesen Sie dazu mehr in Kapitel 6.4 *Vom Neuen Design zum Design heute* über Retrodesign.

Als Sehschule
Stiluntersuchungen sind eine gute Sehschule, lehren richtig hinzusehen und schärfen dadurch die Wahrnehmung. Genaues Beobachten, auch die Details erkennen, daraus Schlüsse ziehen und richtig interpretieren sind wichtige Kompetenzen gegen eine oberflächliche Wahrnehmung unserer Welt.

Für analytisches Denken und Vorgehen
Eine Stiluntersuchung lässt sich leicht zu einer Medien- oder Produktanalyse erweitern, die sowohl in Praxis als auch Lehre eine wichtige Rolle spielt. Zur Analyse des Sichtbaren kommt die Analyse der Funktion und des Gebrauchs der Produkte hinzu. Dabei werden analytisches und systematisches Denken und Vorgehen gefördert.

1.5.2 Stilanalyse – Produktanalyse

Syntaktische Analyse
Eine Stilanalyse beginnt mit einer syntaktischen Analyse der genauen Beschreibung eines Objekts. Syntaktisch bedeutet, dass formal untersucht wird, was wir sehen: Gestaltungselemente wie Formen, Farben, Verzierungen, Typografie, Produktgrafik, Motive, deren Anordnung, Lage, Größe, aber auch Werkstoffe, deren Oberflächen u. v. m.

Beim systematischen Vorgehen, Erkennen und Wahrnehmen des Gesehenen muss Wichtiges von Unwichtigem getrennt werden. Übersieht man wesentliche Details oder werden sie nicht vollständig dargelegt, kann sich in der folgenden semantischen Analyse die gesamte Bedeutung oder inhaltliche Aussage verändern.

Semantische Analyse
Die semantische Analyse liefert Auskunft über die Funktion eines Objekts, seiner Handhabung oder Bedienung. Die Anzeichen (Anzeichenfunktion) sprechen für sich, denn nach der syntaktischen Analyse von Form und Aussehen sollte interpretierbar sein, ob ein Bedienelement z. B. gedreht, gekippt, gedrückt oder gezogen wird.

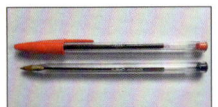

Konsumdesign
Designklassiker BIC, seit 1950 der meistverkaufte Kugelschreiber der Welt, billig, durchsichtig, funktional – aber was macht man, wenn er leer ist?

Tipp: Abbildungen

- Die Frage nach Urheberrecht, Bildrecht und Nutzungsrecht setzt dem Wunsch nach bestimmten Abbildungen gewisse Grenzen. Die Möglichkeiten des Internets öffnen dafür ganz neue Welten.
- Geben Sie in Ihrem Browser Stile, Epochen, Namen der Designer oder der Produkte ein – erweitern Sie damit Ihre Erkenntnisse durch neue Ansichten und Einsichten.

Auf semantischer Ebene lässt sich Ausdruck und Bedeutung eines Produkts erfahren. Ob unser Empfinden eine Gestaltung eher als kühl, klar, geometrisch, reduziert oder eher bewegt, üppig, farbig, mit schwingenden Formen wahrnimmt, hat einen Einfluss auf uns. Wirkungen und symbolische Bedeutungen werden immer mittransportiert.

Pragmatische Analyse
Auf pragmatischer Ebene lässt sich die Auswirkung oder der Einfluss des Produkts auf den Nutzer oder die Gesellschaft ablesen. Das Produkt tritt in eine „Beziehung" zum Betrachter, dieser erkennt, wozu es gedacht ist, und im Idealfall hat er verstanden, wie es einzusetzen, zu bedienen oder zu benutzen ist. Er wird entsprechend handeln, kaufen oder das Objekt verwenden und nutzen.

Analyse anhand von Abbildungen
Sinnvolle Handhabung, ergonomische Aspekte der Anpassung an die menschliche Benutzung, haptisches Erleben der Werkstoffe oder Oberflächen und ob das Produkt „funktioniert" lässt sich nur beschränkt an Abbildungen ablesen. Dies kann verständlicherweise nur an Originalen ausprobiert werden.

1.5.3 Designklassiker

Was sind Designklassiker?
Designklassiker spielen in unserer Wahrnehmung von Design eine große Rolle. Man kann sich fragen, warum wurde das Produkt zu einem Designklassiker und wodurch hat es sich in unserem visuellen Gedächtnis verankert?
- *Zeitlosigkeit*
Wirken oft zeitlos, von Modetrends unberührt, mit zeitloser Schönheit
- *Qualität*
Hochwertige Verarbeitung und Qualität bringen Langlebigkeit; werden oft weitervererbt
- *Zeittypisch*
Typisch für ihre Zeit, können ungewöhnliche Formen aufweisen, ein Flair der Besonderheit und eine symbolische Bedeutung von Außergewöhnlichkeit besitzen
- *Innovation*
Innovativ durch neue Technologien, Werkstoffe oder Ideen, sind dadurch vorbildhaft, haben Maßstäbe gesetzt
- *Große Präsenz*
Wiederholte Abbildungen in unterschiedlichsten Medien oder besondere Platzierung in Museen und Läden. Diese verstärkte Präsens rückt sie stärker in unsere Wahrnehmung; die Beliebtheit zeigt sich oft auch in hohen Verkaufszahlen und Neuauflagen.

Vom anonymen Design zum Designklassiker
Das Besondere ist auch in ganz alltäglichen Produkten zu finden, wir müssen es nur wahrnehmen und entdecken. Meist hat man sich an die Gegenwart der Alltagsklassiker schon gewöhnt, da sie unseren Alltag prägen. Produkte wie Heftklammer, Kugelschreiber, Eierkarton, Glühbirne, Flaschenöffner, Perlwasserflasche, Post-it, Coca-Cola-Flasche oder das BIC-Feuerzeug gehören dazu.

Vorteil: Analyse von Designklassikern
Das Analysieren von Designklassikern hat Vorteile. Exemplarisch lassen sich an ihnen stilistische Merkmale, technische Besonderheiten oder wichtige Designer kennenlernen. Das Reflektieren über den Zeitbezug und ihre gesellschaftliche Bedeutung sollte ergänzender Teil einer umfassenden designgeschichtlichen Betrachtung sein.

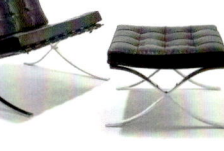

Designklassiker
Der Barcelona-Sessel mit Ottoman von Ludwig Mies van der Rohe 1929 für die Weltausstellung in Barcelona entworfen, wird heute noch von der Firma Knoll produziert.

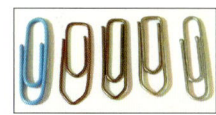

Anonymer Alltagsklassiker
Ganz schön praktisch: Büroklammern – nur ein Stück gebogener Draht, kunststoffummantelt, verkupfert, vermessingt, verzinkt, mit abgerundeten Drahtenden

Zitat
„Ein Klassiker ist ein Produkt aus einer anderen Zeit, das immer noch als Zeitgenosse wahrgenommen wird."
Rolf Fehlbaum, Vitra

1.5.4 Anmerkung zu den Begriffen

- Der Begriff *Design* bezieht sich meist auf Produktdesign. Designgeschichte ist deshalb überwiegend auf eine Geschichte des Produktdesigns bezogen.
- Der Begriff *Objekt* bezieht sich allgemein auf Gegenstände aus den Bereichen der bildenden Kunst, dem Medien- oder Produktdesign, dem Alltag.
- Der Begriff *Produkt* verweist auf Gebrauchsgegenstände, die von Menschen geplant und produziert wurden, die wir verwenden und gebrauchen.
- Die Begriffe *Designer, Gestalter, Künstler, Architekten* und *Kunsthandwerker* sind für eine flüssige bessere Lesbarkeit meist als neutrale Form verwendet. Natürlich sind dabei auch Designerinnen, Gestalterinnen, Künstlerinnen, Architektinnen oder Kunsthandwerkerinnen gemeint.

1.5.5 Vorüberlegung Designtendenzen

Designtendenzen bezeichnen bestimmte Absichten oder auch Ziele der Gestaltung. Diese Tendenzen können sowohl bei einzelnen Produkten als auch Stilrichtungen oder Epochen zu finden sein.

Da diese Tendenzen durch die gesamte Designgeschichte auftreten, soll dieser Abschnitt hier am Anfang des Buches darauf hinweisen, in Kapitel 7 *Designtendenzen* am Ende des Buches wird die genaue Ausführung erfolgen. Die Gleichzeitigkeit von Designgeschichte und Designtendenzen soll durch diese Trennung aufgezeigt werden. Es spricht also nichts dagegen, das Kapitel 7 *Designtendenzen* parallel oder auch jetzt gleich zu lesen – auch ohne Vorkenntnisse über Designgeschichte.

1.5.6 Selbstüberprüfung

„Weiß ich Bescheid?"
Folgende Checkliste zur Selbstüberprüfung kann z. B. bei der Vorbereitung zu Klassenarbeiten, Klausuren, Abiturprüfungen oder sonstigen Prüfungen hilfreich sein.

Checkliste zur Selbstüberprüfung Designgeschichte

Fragen Sie sich selbst, ob Sie sich auskennen:

- Stilistische Merkmale: gestalterisch sichtbare Merkmale, erkennbar an Formen, Ornamenten, Motiven, Farbgebung, stilbeeinflussende Technologien, Werkstoffe
- Neue Entwicklungen und Erfindungen von Technologien, Werkstoffen, Produktionsweisen und deren Auswirkung auf die Gestaltung
- Epochennamen, Stilrichtungen und entsprechende Zeiträume
- Designer, bedeutende Gestaltungsschulen und Gestaltungsinstitutionen, deren wesentlicher Beitrag in der Designgeschichte sowie deren typische Produkte
- Designtendenzen: Erklärung und Zuordnung der Designtendenzen zu Produkten, Stilrichtungen, Epochen, Designer, Gestaltungsschulen, Gestaltungsinstitutionen
- Zeitbezug: gesellschaftliche oder geschichtliche Ereignisse, die sich auf die Entwicklung des Designs und der Produkte ausgewirkt haben, dazu die entsprechenden Zielgruppen

Tipp: zum Making of …

Das „Making of …" zur Vorbetrachtung oder Überlegung am Beginn einiger Kapitel soll als Impuls neue Einsichten oder einen ergänzenden eigenen Blick auf Design und Produkte vermitteln. Mögliche Antworten werden in den darauf folgenden Texten dargestellt.

1.6 Aufgaben

1 Den Begriff Designklassiker kennen

Nennen Sie fünf Aspekte, die einen Designklassiker auszeichnen können.

2 Produktionsweisen erklären

a. Nennen Sie die drei Produktionsweisen, die im 19. Jahrhundert eine Rolle spielten.

 1.
 2.
 3.

b. Erklären Sie die Bedeutung der Arbeitsteilung für jede Produktionsweise.

 1.
 2.
 3.

3 Vorlage für designgeschichtliche Analyse von Produkten

Folgende Fragen und Aufgaben können als Vorlage für eine designgeschichtliche Analyse und Einordnung von Produkten verwendet werden. Die Fragen können wie eine Checkliste abgearbeitet werden, um eine ganzheitliche Sicht auf Produkte in der Designgeschichte zu bekommen. Wählen Sie zunächst ein Produkt aus.

a. Beginnen Sie immer mit der syntaktischen Analyse der Beschreibung der stilistischen Merkmale.

b. Benennen Sie die Werkstoffe und ordnen Sie die Produktionsweisen zu. Beschreiben Sie deren Auswirkungen auf das Produkt.

c. Für welche Stilrichtung, Epoche oder Zeit sind Ihre bisherigen Erkenntnisse typisch? Ordnen Sie zu und nennen Sie den entsprechenden Zeitraum.

d. Nennen Sie Designer dieser Zeit oder ordnen Sie, falls Ihnen bekannt, das abgebildete Produkt einem Designer zu.

e. Ordnen Sie Designtendenzen zu. Erklären Sie die Absichten oder Ziele, die hinter der Entwicklung und Gestaltung des Produkts stehen.

f. Zur Verstärkung Ihrer kurzen Analyse: Beschreiben Sie den Zeitbezug und die entsprechende Zielgruppe im Kontext des Produkts.

2.1 Die Antike – Griechenland

2.1.1 Zeitbezug – Wiege der europäischen Kultur

Das antike Griechenland (8.–1. Jahrhundert v. Chr.) gilt als die Wiege der europäischen Kultur. Viele kulturelle Entwicklungen haben dort ihren Ursprung: die ersten Ansätze einer Demokratie, Überlegungen zu Literatur, Theater, Naturwissenschaft, Mathematik, Philosophie, Geschichtsschreibung und die erste Olympiade. Der Mensch selbst sollte sich nach eigenen individuellen Begabungen und Neigungen entwickeln können, Frauen und Sklaven waren allerdings davon ausgenommen.

2.1.2 Das Geheimnis der „Schönheit"

Der Tempelbau und seine Funktion
Da Schönheit ein Attribut der Götter war, sollte der Tempel als ihr Wohnsitz so schön wie möglich gestaltet werden.

Betrachtung – was ist Schönheit? – Making of ...

1. Griechische Tempel sind Ausdruck des antiken Schönheitsempfindens. Beobachten Sie, wie Bauweise und Bauteile dies vermitteln und selbst bei einer Ruine noch ersichtlich ist. Siehe Abb. unten und Kapitel 3.1.

2. Welche Farbigkeit verbinden Sie mit den antiken Tempeln?

Bauweise und Wirkung
Aufgabe der Säulen als Bauteil:
- Prägen das Aussehen der Tempel
- Tragen und stützen das Dach
- Anordnung nebeneinander ergibt Reihung und Rhythmus
- Begrenzen und bilden den Raum
- Statt einer massiven Wand gibt es Säulen, dadurch ergibt sich eine durchbrochene Wirkung und Leichtigkeit.

Bauweise:
- Die sorgfältige Bearbeitung von Marmor oder Kalkstein, ohne Mörtel oder Bindemittel, fugenlos gebaut, trägt zur perfekten Gesamtwirkung bei.
- Das strahlende Weiß der Werkstoffe scheint die klaren Formen zu unterstützen und prägt unseren Eindruck der klassischen Antike. Doch zu Unrecht! Von diesem Eindruck müssen wir uns verabschieden: Die nicht tragenden Teile waren farbig bemalt, die Tempel dadurch meist bunt. Es war der Lauf der Zeit, der die Farbigkeit hat verschwinden lassen.

Wirkung der Tempel:
- Der strenge und klare Aufbau wird unterstützt durch geometrische und kubische Formen wie Dreiecke, Rechtecke, Quader und Zylinder.
- Dies verstärkt die Symmetrie.
- Proportionen wirken harmonisch, ruhig, ausgewogen und durchdacht.

Mathematische Berechnungen als Grundlage der „Schönheit"
Die Perfektion der Gesamtwirkung antiker Tempel liegt unter anderem in den ausgewogenen Proportionen von Höhe, Breite und Länge. Mathematische

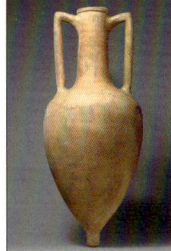

Ein Allrounder – die Amphore
Serielle Herstellung in der Antike

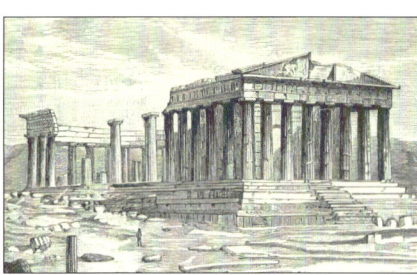

Parthenon in Athen – historische Zeichnung
Auf einer für das 19. Jh. typischen Bildungsreise von Lord Windsor um 1881 angefertigt

Berechnungen und geometrische Konstruktionen wurden zugrunde gelegt. Der Goldene Schnitt ist eine dieser Konstruktionen, um harmonische Verhältnisse zu erhalten.

Komplizierte Einfachheit – gestalterische Tricks

Man könnte denken, dass ein mathematisch-geometrisches System fest und starr wirken müsste. Aber auf der Suche nach perfekter Form und größter Harmonie setzten die Griechen gestalterische Tricks ein.

Die scheinbare Strenge wird durchbrochen durch kleine Unregelmäßigkeiten – eine feine, kaum sichtbare Wölbung des Bodens, die leichte Neigung der Säulen nach innen, jede Bodenfußplatte ist anders geschnitten. Dies alles ist fast nicht wahrnehmbar, allerdings wird damit eine lebendige Gesamtwirkung erreicht.

Die deutlicher zu sehende Verjüngung der Säulen nach oben ist bewusst eingesetzt, da diese von unten betrachtet noch höher wirken.

2.1.3 Antike Keramik – ein Exportschlager

Die Produktion

Die griechische Keramik war ein wichtiges Export- und Handelsgut und wurde nicht nur in Griechenland, sondern auch in weit entfernten Ländern, wie Spanien, oder gar nördlich der Alpen gefunden. Die starke Nachfrage führte in den Töpfereien sogar zu einer Arbeitsteilung bei der Produktion.

Bekannt sind die Bemalungen der schwarzfigurigen und rotfigurigen Gefäße. Diese zeigen Darstellungen aus Mythologie, Kult, Sport, Krieg, Festen oder dem täglichen Leben.

Viele Gefäße wurden von den Vasenmalern und Töpfern signiert, waren aber nach antikem Verständnis keine Kunstwerke oder Dekorationsartikel, sondern Gebrauchsobjekte.

Antike Typisierung von Gefäßen

Die Typisierung, in der Moderne eine wichtige Voraussetzung für die industrielle Produktionsweise, führte schon in der Antike zur Entwicklung einer großen Anzahl unterschiedlicher Gefäßtypen. Jeder Gefäßtyp wurde für eine bestimmte Funktion oder Aufgabe entwickelt.

> **Medientipp – antike Gefäße**
>
> Um sich die Vielfalt der Gefäßtypen und Formen bewusst zu machen recherchieren Sie bei Wikipedia unter Liste_der_Formen,_Typen_und_Varianten_der_antiken_griechischen_Fein-_und_Gebrauchskeramik

Form und Funktion vereint

Passende Gefäßformen gab es als Vorratsgefäße für Öl und Wein, Mischgefäße für Wein und Wasser, Schöpf-, Gieß- und Trinkgefäße, Salbgefäße und Dosen für die tägliche Toilette, prunkvolle Gefäße als Grabbeigabe, Weihegabe, Kult- oder Festtagsgeschenk. Amphoren für Aufbewahrung und Transport werden als „Container der Antike" bezeichnet, sie waren als Gebrauchsamphoren allerdings oft nur Einmalgefäße, ihr Rücktransport wäre zu aufwändig gewesen.

> **Merkmale antiker Gestaltungsweise**
>
> - Eleganz der Gesamtform entstand durch klaren Aufbau und Harmonie, Rhythmus und Proportionen.
> - Funktionen durch Gestaltung zum Ausdruck bringen
> - Der Satz „... wir lieben das Schöne und bleiben schlicht ..." aus einer Rede des Philosophen Perikles lässt sich in übertragenem Sinne auf die gesamte griechische Gestaltung und das künstlerische Schaffen beziehen.

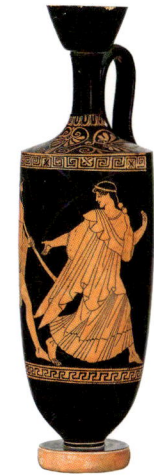

Funktionale Details – die Lekythos

Salb- und Ölgefäß zur Körperpflege; kleiner Henkel zum Halten, die Einwölbung im Innern für leichteres Portionieren, die enge Mündung für genaues Ausschütten des kostbaren Öls

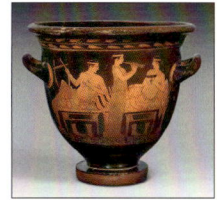

Gegen den Durst – der Krater

Zum Mischen von Wasser und Wein bei festlichen Anlässen; Malerei mit erzählerischen Details, wie feiernden Personen, Musikinstrumenten, Trinkschalen und Stiefel auf dem Boden

9.–12. Jahrhundert

2.2 Das Mittelalter – Romanik

2.2.1 Zeitbezug – nichts ohne Religion

Die Romanik war eine Zeit leidenschaftlicher religiöser Aktivität in Europa, die Zeit der Gründung neuer kirchlicher Orden, der Pilgerfahrten, Kreuzzüge und Kirchenbauten. Träger der Kultur war die Geistlichkeit. Auch das alltägliche Leben war eng mit Kirche und Religion und mit einem starken Jenseitsdenken und der Angst vor dem Jüngsten Gericht verknüpft.

Am Beispiel des Reliquienkults und dessen Einfluss auf das mittelalterliche Leben wird die Verbindung von Religion und Gestaltung aufgezeigt.

2.2.2 Romanische Architektur – Christentum und Macht

Beobachtung – Bauweise und Wirkung romanischer Architektur – Making of …

1. Die Bauweise der Romanik strahlt eine bestimmte Wirkung aus. Beschreiben Sie diesen Eindruck.

2. Leiten Sie daraus die Bedeutung oder Symbolik der Architektur ab.

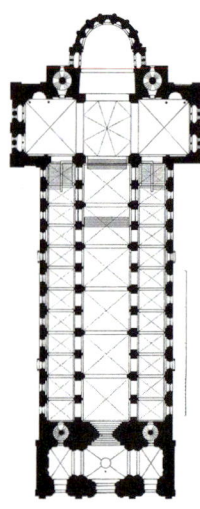

Grundriss Dom zu Speyer

Gebundenes System:
- Das Quadrat ist die Maßeinheit für den Aufbau.
- Die Kreuzform ist gut zu erkennen.

Stilistische Merkmale – romanische Architektur

- Massivbauweise: burgartig und wehrhaft, fest und stark wirkend, Mauern sind oft dicker als nötig gebaut, was die massive Wirkung unterstützt.
- Große Wandflächen, wenig Fenster, Innenraum ist daher relativ dunkel.
- Klarer Aufbau, die einzelnen Bauelemente sind gut zu unterscheiden, ein additives Zusammenfügen von Würfel-, Quader-, Zylinder- oder Kegelformen.
- Der Grundriss, teilweise auch der Aufriss (Aufbau nach oben) sind auf Quadraten aufgebaut, diese sind die Maßeinheit für den Aufbau der Kirche.
- Mit einem Querschiff ergibt sich von oben gesehen eine Kreuzform, was als christliches Symbol gedeutet werden kann.

Typische Gestaltungsform: Rundbogen

- Der Rundbogen ist überall zu finden – als dekoratives Rundbogenfries an der Außenwand, in den Arkaden der Türme, den Portalen und als Rundbogenfenster.
- Mit ihm kann höher und weiter gebaut werden als mit der antiken Säule.

Die romanische Kirche – Funktion und Symbolik

- Die Kirche diente als Versammlungsraum für Gottesdienste.
- Größe und beeindruckende Ausstattung sollten die Macht der Kirche oder des Kaisers repräsentieren und die Gläubigen beeindrucken.
- Als „Gottesburgen" unterstützt die Burgartigkeit der massiven Bauweise die Symbolik einer Wehrhaftigkeit

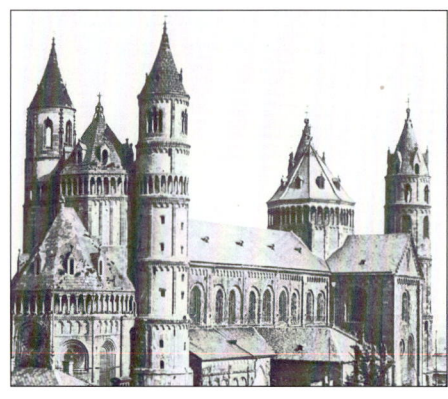

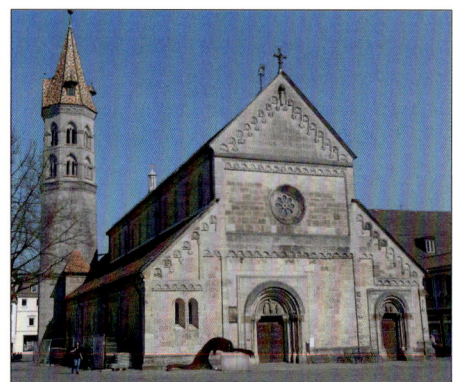

Der Wormser Dom

Links: Das historische Bild von 1901 zeigt die beeindruckende Größe des Wormser Kaiserdoms und der kaiserlichen Macht.

Johanniskirche Schwäbisch Gmünd

Rechts: typische romanische Basilika: hohes Mittelschiff und zwei niedere Seitenschiffe, klarer Aufbau

und Darstellung der Stärke des Christentums.
- Es waren kriegerische Zeiten und so wurde manche Kirchen durchaus auch als Wehrkirche benutzt, denn die meisten Wohnhäuser jener Zeit waren eher klein und aus Holz gebaut.

2.2.3 Gestaltung im Dienst der Kirche

Mönche als Gestalter
Große Klöster waren die Zentren des wissenschaftlichen und kulturellen Lebens. Mönche in Klosterwerkstätten arbeiteten als anonyme Künstler bzw. Kunsthandwerker nicht für den eigenen Ruhm, sondern „zur Ehre Gottes".

Die kunsthandwerklichen Unikate hatten vor allem eine sakrale (religiöse) Funktion. Beispiele sind die Buchmalerei, ebenso Kreuze, goldene Altarverkleidungen, große runde Radleuchter für die Beleuchtung der Kirchen, Abendmahlskelche, Buchdeckel oder Reliquiare.

Die Hauptauftraggeber waren daher Kirche, Kaiser, Könige oder der reiche Adel, die sich die religiösen Arbeiten, die in dieser Zeit entstanden, leisten konnten.

Die Bevölkerung war arm und lebte überwiegend von der Landwirtschaft.

Reliquienkult – Auswirkung auf die Gestaltung
Die sterblichen Überreste eines Heiligen oder Gegenstände, die dessen Andenken geweiht waren (die Reliquien), wurden in Behältern, den Reliquiaren, aufbewahrt.

Die kostbaren aufwändig gearbeiteten Behälter sollten durch ihre Gestaltung die Wichtigkeit und Bedeutung des religiösen Kults unterstützen. Auswirkungen auf das mittelalterliche Leben sollen im Folgenden gezeigt werden.

Religiöse Bedeutung der Reliquiare
Schutz und Segen des Heiligen zu bekommen wurde durch das Beten vor oder das Besitzen von Reliquien erreicht. Auch ein Ablass der Sünden konnte erreicht werden und damit die Angst vor dem Jüngsten Gericht mildern. In ganz Europa bildeten sich Pilgerstätten und Pilgerrouten zu bedeutenden Reliquien. Besonders bekannt ist der Jakobsweg, der zum Grab des Heiligen Jakobus in Santiago de Compostella in Nordwestspanien führt.

Materielle und symbolische Bedeutung von Reliquiaren
Reliquien hatten auch politische Bedeutung und wurden als Pfand bei Verträgen, zur Friedenssicherung oder beim Schwören eingesetzt.

Der Wert lag für den mittelalterlichen Menschen aber nicht im materiellen „Wert" der reich gestalteten Reliquiare, sondern im ideellen Wert seines Inhalts, der Reliquie. Die Behältnisse wurden diesem inneren Wert entsprechend kostbar gestaltet.

Die Verwendung von Gold steht nicht nur für Reichtum und Macht. Gold war wegen seines Glanzes und seiner Eigenschaft, durch die Zeiten hindurch unverändert „golden" zu bleiben, schon immer auch Symbol für Göttlichkeit und Ewigkeit.

Wirtschaftliche und gesellschaftliche Bedeutung von Reliquiaren
Besaß ein Kloster oder eine Kirche besonders wichtige Reliquien, so stieg auch das Ansehen. Der Ruhm zog Pilger an, die Pilger brachten Geld, da sie Herbergen und Verpflegung brauchten, und so entwickelte sich dank der Reliquiare aus mancher kleinen Ansiedlung eine Stadt.

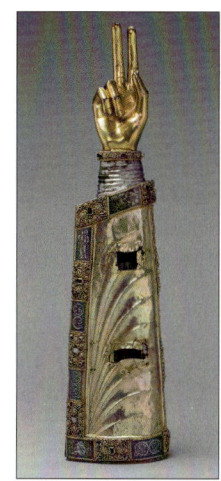

Armreliquiar
Größe etwa armlang, der zur Segensgeste erhobene „Arm" des Heiligen war bei Prozessionen oder in der Kirche für die Gläubigen ein ehrfurchtgebietender Eindruck.

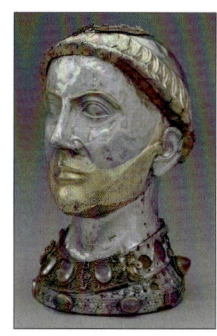

Kopfreliquiar
Die Form eines Reliquiars zeigt oft an, welches Körperteil eines Heiligen ursprünglich darin steckte. Hier der Kopf des Heiligen Aredius, Stifter und Abt des Klosters Attane.

13.–15. Jahrhundert

2.3 Das Mittelalter – Gotik

2.3.1 Zeitbezug – Arbeitswelt und Leben in der Gotik

Beginn der Stadtentwicklung

Die Gotik war von der Entwicklung der wachsenden Städte geprägt. Durch aufblühenden Handel und eine verbesserte Landwirtschaft entwickelte sich ein wohlhabendes Bürgertum. Bald war nicht nur die Kirche Auftraggeber für neue Kirchenbauten und Geräte, sondern auch die Städte selbst und ihr aufstrebendes Bürgertum.

Die Klosterwerkstätten verloren ihre Bedeutung und wurden vermehrt aufgelöst. Die Goldschmiedekunst und anderes Handwerk wanderte in die wachsenden Städte. Eine zunehmende Verweltlichung von Kunst und Kultur setzte ein.

Geregelte Arbeitswelt – die Zünfte

Schnell entwickelten sich die Zünfte, ein Zusammenschluss von Handwerkern einer bestimmten Berufsrichtung. Jeder Beruf hatte eine eigene Zunft mit eigener Zunftordnung, die mit strengen Regeln sowohl die Produktions- und Arbeitsbedingungen als auch die Ausbildung festlegte. Als Interessengemeinschaft dienten die Zünfte dem Schutz gegen auswärtige Konkurrenz und freie Arbeiter, die nicht der Zunft angehörten. Um arbeiten zu können, musste man Mitglied sein – es herrschte Zunftzwang.

Bei Fehlverhalten konnte die Zunft den Übeltäter auch bestrafen. Die Zünfte prägten für viele Jahrhunderte sowohl das Privat- als auch das Arbeitsleben und lösten sich erst Mitte des 19. Jahrhunderts auf.

Qualitätssicherung – Vorläufer heutiger „Markenbildung"

Die Qualität der Produkte wurde streng kontrolliert. So bestätigte die Goldschmiedezunft die Qualität der Goldschmiedearbeiten durch eine Stadtmarke, eine Meister- oder Werkstattmarke und den Beschaustempel. Letzterer überprüfte den korrekten Feingehalt des Edelmetalls. Bis heute können viele Gold- und Silberschmiedearbeiten anhand dieser Marken einer Stadt oder gar Werkstatt zugeordnet werden und liefern Informationen zur Herkunft oder Epoche der Produkte.

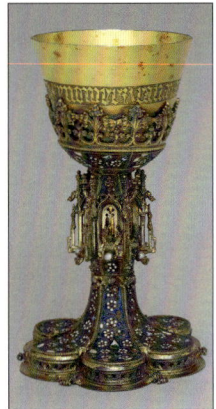

Abendmahlskelch

Gotische Architekturelemente, Maßwerk, vergoldetes Silber und farbiges Email lassen den Kelch aufleuchten, sowie kostbar und filigran wirken.

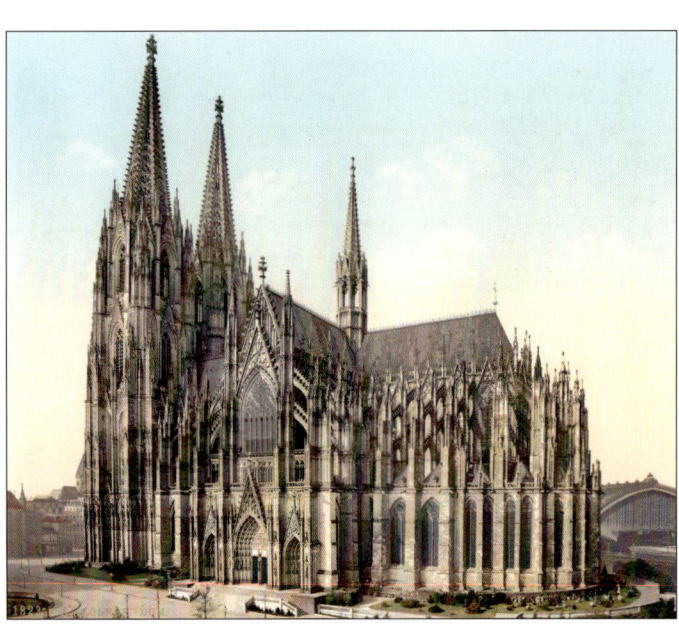

Kölner Dom

Meisterwerk gotischer Baukunst

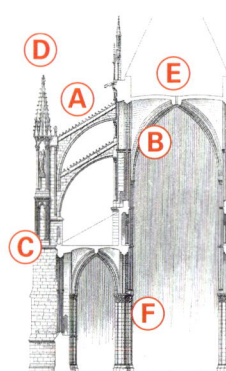

Querschnitt
- Strebebögen **A**
- Kreuzrippen **B**
- Strebepfeiler **C**
- Fialen **D**
- Schlusssteine **E**
- Bündelpfeiler **F**

2.3.2 Gotische Architektur – eine neue Bauweise

Beobachtung zum gotischen Stil – Making of ...

Gegenüber der Romanik hat sich der Baustil sehr verändert. Beobachten Sie am Beispiel des Kölner Doms, welche Gestaltungsformen verwendet werden. ... und wo sind eigentlich die Wände?

Stilistische Merkmale – gotische Architektur
• Die Höhe: nach oben ausgerichtet, in die Höhe strebend, Betonung der Vertikalen • Auflösung: Die Wand nicht mehr massiv, scheint sich aufzulösen, wirkt durchbrochen, fast filigran. • Schwerelos: Der Stein scheint seine Schwere verloren zu haben. Manche gotische Turmspitze wirkt aus der Ferne so durchbrochen, als wäre sie eine Stickerei. • Viele Bau- und Gestaltungselemente: das Maßwerk, Wasserspeier, Fialen, Strebebögen und Strebepfeiler, Fensterrosen • Innen: große Fenster, Licht, offen, in die Höhe strebend
Typische Gestaltungsform: Spitzbogen
• Spitzbogen als typische Gestaltungsform • Höheres Bauen als mit dem Rundbogen wird möglich.

Skelettbauweise

Wie haben die gotischen Baumeister das gemacht – so hoch zu bauen und die Wände aufzulösen?
Die geniale Entwicklung war der Skelettbau. Ein Rahmengerüst, wie ein Skelett oder Gerippe, trägt das Gewicht und den Schub von oben. Die Flächen zwischen den „Rippen" haben keine tragende Funktion, es können sogar leere Flächen sein.
Beispiele für Skelettbauweise:
Das Fachwerkhaus ist Skelettbau aus Holz – die gotischen Kirchen sind Skelettbau aus Stein – der Eiffelturm (19. Jh.) ist Skelettbau aus Stahl.

Skelettbau – Kraftverteilung und Ableitung
Von außen betrachtet
• Die Schwere des Dachs und der Schub der Wände wird außen über Strebebögen auf die Strebepfeiler an der Außenwand abgeleitet. • Fialen: Die türmchenartigen Aufsätze haben auch eine bautechnische Funktion. Die Konstruktion wird durch deren Gewicht zusätzlich beschwert und damit nach unten verstärkt und stabilisiert.
Von innen betrachtet
• Im Innenraum wird über die Kreuzrippen im Gewölbe der Druck und Schub von Dach und Gewölbe nach unten auf die Bündelpfeiler abgeleitet. • Oben im Gewölbe treffen die Kreuzrippen im Schlussstein zusammen, sie stützen sich dabei gegenseitig ab.
Dekorativ und funktional
Die vielen „Verzierungselemente", die an der Außenform zu sehen sind und diese scheinbar auflösen, haben eine wichtige Funktion. Sie sind der sichtbare Teil der Ableitung des Druck nach unten.

Die gotische Kirche – Bedeutung und Symbolik

Wozu haben die gotischen Baumeister die Wand „aufgelöst", was sollte damit erreicht werden?
Die Leichtigkeit und Höhe, die bisher so noch nie erreicht wurde, drückt symbolisch ein Streben nach oben zu Gott aus.

Durch die Auflösung der Wand konnten große Glasfenster eingesetzt werden. Glas war im Mittelalter ein kostbarer Werkstoff und für den mittelalterlichen Menschen eine besondere Erfahrung. Die bunten Fenster strahlen bei Sonnenlicht wie Edelsteine und das Licht bekommt eine immaterielle, fast überirdische Wirkung. Als Lichtsymbolik zeigt sich das Licht als göttliches Licht. Der gesamte gotische Kirchenbau gilt als Umsetzung einer Vision aus der Offenbarung des Johannes, die nach dem Untergang der Erde die Entstehung einer besseren jenseitigen Welt, eines neuen Paradieses beschreibt.

Dom, Regensburg
„Filigrane" Türme

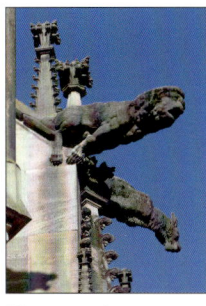

Wasserspeier
Als Wasserableitung schoss früher aus dem Maul das Regenwasser, das dämonische Aussehen sollte böse Mächte fernhalten.

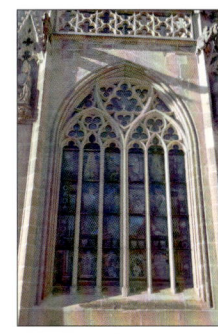

Spitzbogenfenster
Maßwerk: geometrisches Ornament, wird mit Zirkel konstruiert

15.–16. Jahrhundert

2.4 Die Neuzeit – Renaissance

2.4.1 Zeitbezug – eine neue Zeit beginnt

Betrachtung – das Ende des Mittelalters – Making of …

Die Renaissance markiert den Beginn einer neuen Zeit. Das Salzfass von Benvenuto Cellini (Abb. unten) zeigt dies deutlich. Beschreiben Sie das Salzfass und nennen Sie Neuerungen und Veränderungen gegenüber dem Mittelalter.

Das Salzfass von Benvenuto Cellini
- Hauptthemen sind nicht mehr die mittelalterlichen Darstellungen des christlichen Heilsgeschehens und der Heiligen, sondern antike Mythologien und Götterwelten.
- Die männliche Figur trägt einen Dreizack und zeigt sich damit als Neptun (griechisch Poseidon), den Gott der Meere. Er steht symbolisch für die Herkunft des Salzes.
- Die weibliche Figur, vermutlich Ceres (griechisch Demeter), die Göttin des Ackerbaus und der Fruchtbarkeit, steht symbolisch für die Herkunft des Pfeffers.
- Der Pfeffer wurde in den kleinen Tempel in antikem Baustil eingefüllt und das Salz in das kleine Schiff.
- Künstler und Kunsthandwerker beweisen mit Anspielungen und Zitaten ihre Belesenheit und Bildung. Bei diesem Salzfass weisen Darstellungen auf die Herkunft von Salz und Pfeffer hin. Allegorische Darstellungen stellen im Sockel Tag und Nacht sowie die Jahreszeiten dar.
- Die zwei Götter sind nackt dargestellt. Die Nacktheit zeigt das aufkommende starke Interesse am Menschen und seiner Anatomie.

2.4.2 Renaissance – die Wiedergeburt

Renaissance heißt Wiedergeburt – nämlich der griechischen und römischen Antike – und ist doch ganz anders als diese. Die Künstler der Renaissance wollten nicht nur Nachahmer sein, sondern Neues schaffen, schöpferisch tätig sein, die Antike gar überbieten.

2.4.3 Das neue Menschenbild

Die Künstlerpersönlichkeit
Wie in der Antike wird der Mensch zum Maß aller Dinge, er steht im Mittelpunkt der Erforschung der Welt und ihrer Gesetze.

Ist Ihnen aufgefallen, wer das Salzfass angefertigt hat? Kein namenloser Künstler oder Kunsthandwerker wie im Mittelalter, sondern der Mensch als Persönlichkeit wird wichtig und dieser entwickelt sogar einen eigenen Stil. Werke werden signiert und sind untrennbar mit ihrem Schöpfer verbunden, so wie Cellini und sein Salzfass oder da Vinci und das Gemälde „Mona Lisa".

Die Alleskönner
Erstrebenswert war der allseits gebildete Mensch, sogar das Universalgenie, ein Alleskönner.

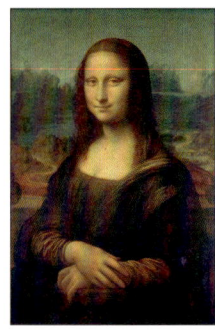

Das berühmteste Gemälde der Welt?
Viele denken dabei an das Renaissance-Gemälde „Mona Lisa" von Leonardo da Vinci.

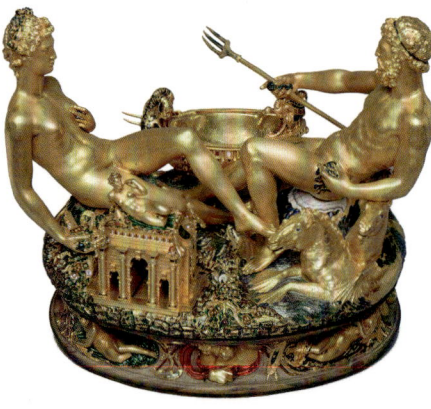

Salzfass von Cellini, gefertigt 1540–43
Meisterwerk handwerklichen Könnens und technischer Raffinesse – die Figuren aus einem Goldblech herausgetrieben, unten im Ebenholzsockel vier Elfenbeinkugeln als Drehlager, so kann das Salzfass auf dem Tisch hin und her gerollt werden.

Beispiel: So ist Leonardo da Vinci sowohl für seine zahlreichen Kunstwerke als auch für seine wissenschaftlichen und anatomischen Studien, Maschinen, Entwürfe zu verschiedenen Erfindungen und Architekturen bekannt. Für viele Umsetzungen seiner Entwürfe fehlte ihm allerdings Zeit und Geld. Er sagte, dass er die Idee mehr liebe als deren Ausführung, und dass er am Anfang einer Tätigkeit bereits ans Ende dächte.

Beispiel: Cellini war Bildhauer, Goldschmied, Musiker, schrieb ein Buch über die Goldschmiedekunst und ihre Techniken sowie, sehr ungewöhnlich für jene Zeit, seine eigene Biographie.

2.4.4 Getrennte Wege – Kunst und Kunsthandwerk

Trennung von Entwurf und Ausführung
Berühmte Maler wie Albrecht Dürer oder Albrecht Altdorfer fertigten Entwürfe für Geräte und Schmuck. Beim neuentwickelten Kupferstich wurden diese Zeichnungen mit einem Stichel in eine Kupferplatte eingraviert und konnten dann in größerer Anzahl gedruckt werden.

In Vorlagemappen zusammengefasst und an Werkstätten verkauft, verbreiteten sich mit diesen Drucken auch die Ideen und Ideale der Renaissance.

Künstler und Kunsthandwerker
Das neue Selbstverständnis der Menschen, verstärkt durch humanistische Bildung und das schöpferische Schaffen, führte dazu, dass Architekten, Bildhauer und Maler sich zunehmend als Künstler und Vertreter einer „höheren Kunst" sahen. Die bisherige Gleichwertigkeit von Malerei und Kunsthandwerk löste sich auf und die Abgrenzung zum Kunsthandwerk erfolgte nach und nach.

Prunkgeräte – repräsentative Funktion
Könige oder der Adel waren bedacht, ihrem gesellschaftlichen Stellenwert Ausdruck zu verleihen und dies durch die Anhäufung von kostbaren und einzigartigen Gütern zu untermauern.

Das goldene Salzfass von Cellini war als reines Gebrauchsobjekt sicher nicht sehr sinnvoll, aber er fertigte es für König Franz I. von Frankreich. Man kann sich gut vorstellen, dass dieses prachtvolle Gerät eine königliche Tafel schmückte. Besonders Pfeffer war zu jener Zeit ein seltenes, teures Gewürz. Zusammen mit dem Salzfass und den figürlichen Motiven repräsentierte es Reichtum, Bildung und Exklusivität.

> **Stilistische Merkmale – Renaissance**
> - Vorbild Antike: Themen und Motive aus der antiken Götter- und Sagenwelt
> - Verzierungen wie Girlanden, Masken, Fratzen, Arabesken (stilisiertes Rankenband), Rollwerk (Band mit eingerollten Enden)
> - Oft klarer Grundaufbau, aber eine Überfülle an Verzierungen

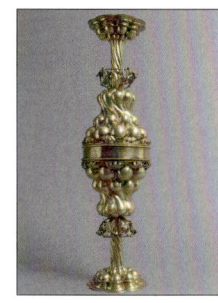

Doppelpokal, 1570
Zum Trinken für zwei; aus dem sakralen Kelch entwickelte sich der profane Pokal für das gehobene Bürgertum zur Repräsentation, als Schaustück und natürlich als Trinkgefäß zur festlich gedeckten Tafel. Heute werden Pokale eher als Auszeichnung verliehen.

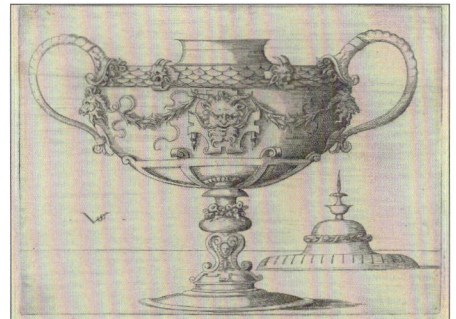

Entwürfe als Kupferstich von Virgil Solis
- Typisch Renaissance: klar aufgebauter Grundkörper mit Ornamenten im antiken Stil üppig überzogen, Girlanden, maskenartige Fratzen, Henkel wie ein Füllhorn, Blumen, Früchte, Rollwerk
- Entwürfe von Solis wurden im 19. Jahrhundert wiederentdeckt und als Nachdruck in Vorlagemappen zusammengestellt.

Renaissancetorbogen
Klarer Gesamtaufbau, im oberen Teil das Wappen des Deutschritterordens

17.–18. Jahrhundert

2.5 Die Neuzeit – Barock

2.5.1 Zeitbezug – die zwei Wurzeln des Barock

Trinkspielautomat
Zur Erheiterung der Tischgesellschaft lässt man das Schiffchen über die Tafel fahren. Ein Gast muss aus dem Rumpf trinken und sieht sich dabei einer „bewaffneten Schiffsbesatzung" gegenüber.

Seit dem Ende des Mittelalters und nach der Reformation hatte die Kirche an Macht verloren. Ausgehend von Rom entstand die Gegenreformation, die mit großer Pracht und Prunk, verbunden mit einer tiefen Religiosität, die Gläubigen wieder an die Kirche binden wollte und damit einen neuen Machtzugewinn anstrebte. Der Bau zahlreicher Wallfahrtskirchen war eine der Folgen.

Die weltliche Wurzel ist gekennzeichnet durch die Zeit des Absolutismus in Frankreich, besonders die Zeit Ludwig XIV. Das Schloss Versailles ist Ausdruck des Machtstrebens des „Sonnenkönigs" und auch das Vorbild für viele Schlösser in Deutschland. Es ist die Zeit der großen Schlösser und Gärten sowie der rauschenden Feste des Adels – und der tiefen Armut der Landbevölkerung. Erst die Französische Revolution 1789 markierte das Ende des Barock.

Zwei Putten
in Rocaille sitzend

2.5.2 „Barock ist Bewegung"

Viele stilistische Kennzeichen der Architektur können auch in der Gestaltung von Möbeln, Schmuck und weiteren Alltagsgegenständen gefunden werden.

Beobachtung – barocke Gestaltung – Making of ...

Betrachten Sie die Abbildungen zum Barock auch auf der nächsten und übernächsten Seite und erkennen Sie die stilistischen Merkmale barocker Gestaltung.

1. *Merkmale der Ornamentik*
Die Ornamentik der Architektur war meist aus Stuck – überwiegend Gips. Beobachten, Sie wie die Verzierungen die „Bewegung" des Barock unterstützen.

2. *Lichtwirkung und Stimmung*
Beobachten Sie, wie das Licht den Gesamteindruck der Innenräume unterstützt, und beachten Sie, wie damit „Stimmung" erzeugt wird.

3. *Das Gesamtkunstwerk*
Der Barock hat einen starken Hang zum Gesamtkunstwerk. Dabei bilden Architektur, Malerei, Bildhauerei und Ornamentik eine Einheit und stehen in enger Verbindung. Suchen Sie in den Abbildungen, woran dies erkennbar ist.

4. *Malerei im Innenraum*
Betrachten Sie die Deckenmalerei, die ein paar Überraschungen parat hält. Ist dies Malerei oder täuschen Sie sich und ist es eine Fortsetzung der Architektur, Stuckornamentik oder ein Fenster zum Himmel?

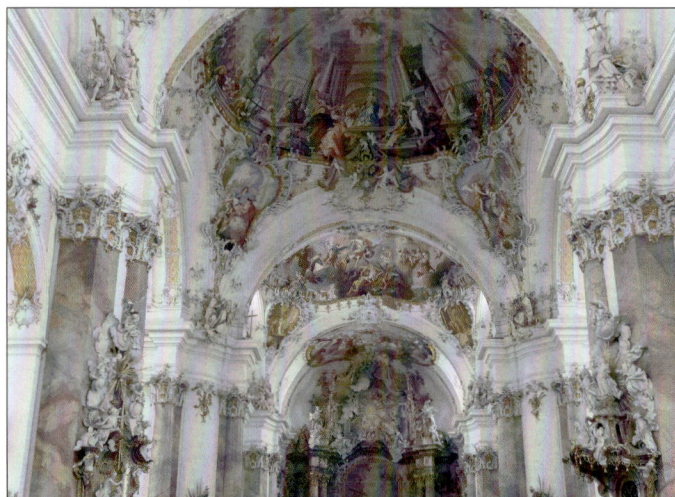

Barocker Innenraum – Benediktinerabtei in Ottobeuren

2.5.3 Die barocke Kirche – Bedeutung und Symbolik

Pracht und Prunk der barocken Architektur haben repräsentative Bedeutung. Reichtum und Üppigkeit sollen beeindrucken und überwältigen und manchmal den Betrachter sogar einschüchtern. So sollten mit den Mitteln der Kunst die Gläubigen in den Schoß der Kirche zurückkehren und verbleiben.

Die Gestaltungsweise bietet aber auch ein sinnliches Erleben und viel Unterhaltendes. Kirchenbesuche gehörten für die Bürger zum Alltag, jedoch wurden die Messen meist auf Lateinisch abgehalten. Da nur die Gebildeten lateinisch verstanden, übernahm die bildhafte Gestaltungsform eine zusätzliche erzählerische Funktion und die Kirchgänger hatten viel zu sehen.

2.5.4 Exkurs Rokoko

Rokoko bezeichnet die Spätphase des Barock ab etwa 1730. Überwiegend als Innenraumgestaltung wandelte das Rokoko die gelegentliche Schwere und Monumentalität des Barock um.

Wirkung des Rokoko: leicht, beschwingt, heiter, hell, reich verziert, asymmetrisch, viel Stuck, Malerei und Bildhauerei eng verbunden, meist übervoll.

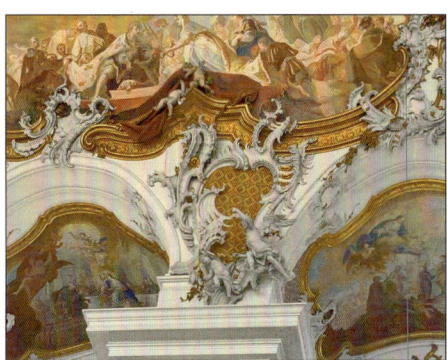

Münster Zwiefalten, Gesamtkunstwerk und Gemeinschaftswerk des süddeutschen Rokoko
Baumeister: Johann Michael Fischer, Innenraum: Johann Joseph Christian (Figurenschmuck), Franz Josef Spiegler (Deckenmalerei) und Johann Michael Feuchtmayr (Stuckarbeit)

Stilistische Merkmale und barocke Gestaltungsweise
Stilistische Merkmale der Ornamentik – vgl. Making of ...
Verzierung und Motive: C- und S-Formen, geschwungene Formen, manchmal mit Blumen und Blüten kombiniertRocaille: typische Form des Spätbarock (Rokoko), schnörkel- oder muschelartig, meist asymmetrisch, eine lockere, bewegte, aufgelöste WirkungPutto, Mehrzahl Putten: Eine nackte oder wenig bekleidete Kindergestalt, meist mit, aber gelegentlich auch ohne Flügel, sie bringt einen heiteren, erzählerischen Moment in die Ornamentik.Bei Architektur: Die Stuckornamente überziehen und verbinden Wände, Säulen, Decke, Kapitelle der Säulen – alles scheint ineinander zu fließen.Bei Geräten: Außenformen lösen sich auf, oft erzählerische unterhaltsame Motive und Themen, überzogen mit Ornamentik aus C- und S-Formen, prachtvoll, üppig, farbig durch verschiedene MaterialienGesamtwirkung: Prachtvoll, prunkvoll, manchmal fast überladen, reich verziert – alles unterstützt die „Bewegung" der Gestaltung.
Lichtwirkung und Stimmung – vgl. Making of ...
Die Lichtwirkung wird wichtig. Licht und Schatten und die entstehenden Hell-Dunkel-Kontraste lassen die Plastizität der Gestaltung stärker hervortreten. Vorne und hinten wird betont, der Raum dadurch gebildet.Licht ist mehr als nur Beleuchtung, es lässt den Innenraum lebendig wirken und erzeugt – typisch Barock – vielfältige Stimmungen, manchmal heiter und leicht, oft theatralisch und dramatisch.
Das Gesamtkunstwerk – vgl. Making of ...
Die Grenzen der einzelnen Bereiche werden aufgehoben. Alles fließt ineinander und ist in Bewegung. Die Einheit von Architektur, Malerei, Plastik und Ornamentik zeigt sich auch darin, dass schwer zu erkennen ist, wo die Wand aufhört, die Decke beginnt, eine Säule endet, ob Ornamente plastisch gearbeitet oder gemalt sind.
Malerei im Innenraum – vgl. Making of ...
Die Architektur wird an der Decke malerisch fortgeführt, ein Illusionismus, die Decke scheint geöffnet, der Blick in den Himmel offen – bis in himmlische Sphären. Die Welten durchdringen sich.Die entstehenden Illusionen werden durch die perfekte Beherrschung der Perspektive unterstützt, selbst bei Wölbungen der Decken. Oder die Decke sieht aus, als wäre sie gewölbt – ist es aber nicht, sie wirkt nur so ...Optische Täuschungen unterstützen dies: So kann zum Beispiel aus der Malerei eines sitzenden Heiligen dessen Fuß als räumliches Objekt herunterhängen oder der gemalte Mantel wird plastisch fortgesetzt.Die Farben sind meist hell, oft Pastelltöne und Gold.Häufig ist der Marmor kein echter Naturstein, sondern eine aufwändige, teure gemalte Imitation aus Stuckmarmor.

2.6 Aufgaben

Sessel
Fließende, gekurvte C- und S-Formen reflektieren durch die Vergoldung das Licht, der Sessel wirkt raffiniert geschwungen und elegant.

Monstranz
In Monstranzen wird für die Prozessionen an Fronleichnam eine Hostie in dem Glasbehälter in der Mitte ausgestellt.

1 Antike Gestaltungsweise erklären

Erklären Sie den Begriff der „Schönheit" im antiken Griechenland und dessen Umsetzung in der Architektur.

2 Romanische Bauweise erklären

Beschreiben Sie die romanische Bauweise und die symbolische Bedeutung.

3 Gotische Bauweise erklären

Beschreiben Sie die gotische Bauweise und deren symbolische Bedeutung.

4 Barocke Bauweise beschreiben

„Barock ist Bewegung". Beschreiben Sie, wodurch barocke Architektur in Bewegung gesetzt wird.

5 Lebensweise und Produkte von Kunsthandwerkern vorindustrieller Zeit kennen

a. Wo und wie lebten Kunsthandwerker der Romanik? Wer waren die Hauptauftraggeber?

b. Erklären Sie, warum sich Zünfte bildeten, und nennen Sie deren Hauptaufgaben.

c. Das neue Menschenbild der Renaissance brachte einen neuen „Gestaltertyp" hervor. Erklären Sie diesen.

d. Beschreiben Sie Funktion und Bedeutung der üppigen, aufwändig hergestellten Prunkgefäße in der Renaissance und im Barock mit Bezug zu den Designtendenzen.

6 Stilistische Merkmale erkennen

a. Aus welcher Epoche stammt die Monstranz links unten? Begründen Sie.

b. Aus welcher Epoche stammt der Sessel links oben? Begründen Sie.

c. Aus welcher Epoche stammt der Schrank rechts oben? Begründen Sie.

d. Aus welcher Epoche stammt der Entwurf für die Standuhr rechts in der Mitte? Begründen Sie.

7 Stilmerkmale vergleichen

a. Ordnen Sie den beiden Portalen die entsprechende Epoche zu.
b. Nennen Sie jeweils die wichtigsten Gestaltungsformen.

a.

b.

8 Bedeutung des Kupferstichs kennen

Die Erfindung des Kupferstichs hatte Auswirkungen. Erläutern Sie diese.

9 Gesamtkunstwerk erklären

Erklären Sie am Beispiel des barocken Innenraums rechts unten den Begriff Gesamtkunstwerk.

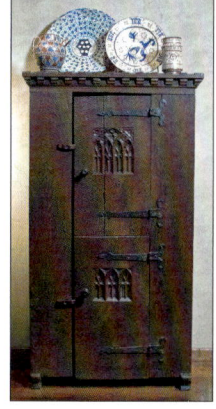

Schrank, Eichenholz

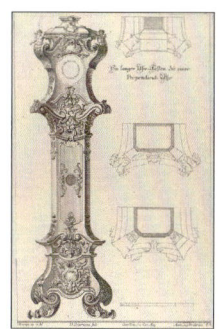

Entwurf für Standuhr

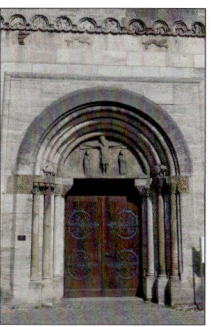

Portal Johanniskirche Schwäbisch Gmünd

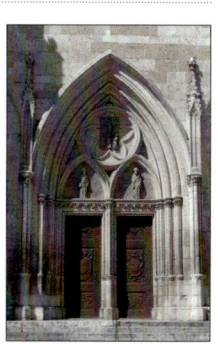

Portal Dom St. Peter Regensburg

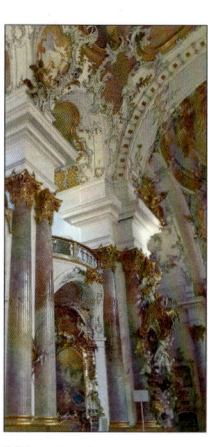

Münster, Innenraum Zwiefalten

3.1 Klassizismus

3.1.1 Zeitbezug – Neuorientierung

Die Französische Revolution 1789 veränderte die soziale Ordnung in Europa. Nach dem Ende des Absolutismus in Frankreich und der Abschaffung der Standesordnungen setzte sich immer mehr die Bedeutung des Bürgertums durch. Sie bestimmten zunehmend das gesellschaftliche Leben und prägten den kulturellen Austausch.

Mit dem Ende des Barock und der großen Epochen stellte sich die Frage, wie ein neuer Stil aussehen könnte.

Betrachtung – wo befindet sich dieser Tempel? – Making of …

An welche Zeit und welches Land lässt einen der Anblick dieser Architektur denken? Vielleicht an das antike Griechenland?

Nein – dies ist die Walhalla, sie liegt erhöht am Donauufer in der Nähe von Regensburg.

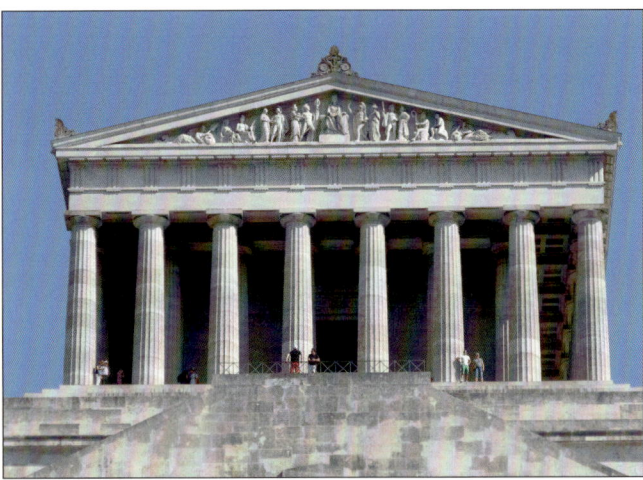

Walhalla von Leo von Klenze, 1831–1842
Dem antiken Tempel „Parthenon" nachempfunden und als „Ruhmestempel" für bedeutende Persönlichkeiten „teutscher Zunge" gedacht

Der Architekt Leo von Klenze errichtete im Auftrag des bayerischen Königs Ludwig I. ein Nationaldenkmal in Form eines griechischen Tempels. Im neuen Stil des Klassizismus wurde die Walhalla „dem Andenken großer Deutschen bestimmt" (Ludwig I.) und sollte ein Ort nationaler Identifikation werden. Der Widerspruch zwischen griechischem Tempelbau und deutschnationaler Bedeutung war für König und Architekt kein Gegensatz, wenn auch einige Zeitgenossen durchaus Kritik übten.

Das große Vorbild Antike ist deutlich zu erkennen und wurde allgemein und teils unreflektiert aufgenommen. Das Dach jedoch wurde von einer für die damalige Zeit modernen Eisenkonstruktion getragen.

3.1.2 Das Vorbild Antike

Der Klassizismus bildete sich schon Mitte des 18. Jahrhunderts als Reaktion auf den üppigen und ornamentreichen späten Barock, das Rokoko, heraus; er endet etwa Mitte des 19. Jahrhunderts.

Der Begriff Klassizismus leitet sich von der klassischen Antike ab, deren Gestaltung nun als unübertrefflich galt. Der Stil, der sich daraus entwickelte, zeichnet sich durch einfache Formen und klare Gliederung aus.

Die Begeisterung für die Antike wurde durch Ausgrabungen in Rom und durch den Archäologen und Kunsthistoriker J. J. Winckelmann verstärkt. Dieser gilt als geistiger Begründer des Klassizismus und hatte in seinen Schriften leidenschaftlich zur Nachahmung der Antike aufgerufen, da nur mit ihr die Kunst zu wahrer Größe gelangen könne. Der Spruch „Edle Einfalt, stille Größe" zeigt das idealisierte Bild und die Deutung, die sich Winckelmann von der Antike machte.

Vorindustriell

Klassizistische Architektur – Wirkung und Funktion

Der Drang nach monumentaler Größe und Prunk ließ weniger Nutzbauten, dafür eher Repräsentationsbauten entstehen. Dabei wirken die Bauten durch ihre strenge Geradlinigkeit oft würdevoll und strahlen eine kühle Eleganz aus. Als symbolische Vertretung von Staatsmacht oder Reichtum zeigt sich dies in den Triumphbögen, Stadttoren, Museen, den klassizistischen Alleen mit Plätzen, Palästen, Parlamentsgebäuden, Rathäusern oder neu errichteten Villen.

Stilistische Merkmale – klassizistische Gebäude
Antike Gestaltungsweise: klare Gliederung, geometrische Grundkörper, Kuppelbauten, oft wie eine griechische Tempelfront, flache Dreiecksgiebel, sparsame Ornamente, Flachdach oder flaches Satteldach, antike Säulenordnungen oft in Reihungen, Säulen meist mit Rillen (Kannelüren) wie bei antiken Säulen, mehrere Stufen nach oben

Schinkel – Vorbild klassizistischen Gestaltens

Als preußischer Hofbaumeister, Maler, Stadtplaner, Architekt und Gestalter spielte Karl Friedrich Schinkel eine wichtige Rolle. Sein Musterbuch „Vorbilder für Fabrikanten und Handwerker" setzte als Vorlagemappe mit Entwurfszeichnungen für Jahrzehnte Maßstäbe. Der sich langsam entwickelnden Industrie sollte es erleichtert werden, Geschirr, Möbel und anderes geschmackvoll zu gestalten.

Stilistische Merkmale – klassizistische Produkte
Antike Gestaltungselemente überwiegen: strenge, klare Formen der Produkte, Gefäße mit eleganten Henkeln, säulenartige Formen, häufig vertikale Rillen (Kannelüren), Verzierungen als Reliefs mit Figuren (antike Götter, Helden, Löwen …), Mäanderband, Eierstab, Palmetten, Girlanden, Rosetten

3.1.3 Exkurs Empire

Das Empire ist eine Variante des Klassizismus zur Zeit Napoleons I. in Frankreich. Der Stil spiegelt sowohl Machtanspruch und Bedeutung als auch den persönlichen Geschmack Napoleons wider, der darin auch eine politische und gestalterische Anknüpfung an das römische Kaisertum sah. Der Stil hat etwas Pompöses, er wirkt festlich, luxuriös und manchmal ein bisschen überheblich. Als Repräsentationsstil zeigte sich das Empire besonders in der Innenraumgestaltung.

Heute oft in Empfangshallen oder exklusiv wirkenden Büros anzutreffen.

Stilistische Merkmale – Empire
Formen und Motive
Strenge, meist geradlinige Grundformen, architektonische Elemente mit auffälligen plastischen, meist üppigen antiken oder ägyptischen Ornamenten und Verzierungen, zum Beispiel Sphinxe, Adler, Löwen, Säulen, Pilaster und Obelisken
Werkstoffe
Wertvolle Werkstoffe: Mahagoni, Ebenholz, Zedernholz, glatt poliert, feuervergoldete Beschläge, Samt und Marmor steigern den Ausdruck von Exklusivität.

Alte Staatsgalerie Stuttgart, Spätklassizismus
Früher Museumsbau von 1848, beherbergte auch die königliche Kunstschule. Die Kunstsammlungen waren anfangs auch als Lehrsammlungen für die Kunstschüler gedacht.

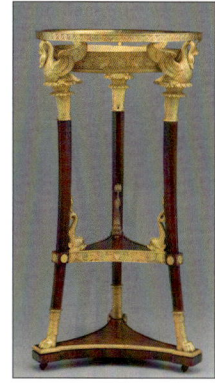

Edler königlicher Waschtisch, Empire
Charles Percier baute nicht nur den Arc de Triomphe in Paris, sondern war auch Raumausstatter für Napoleon.

Entwurf für Vorlagemappe: Weinkühler
Vorbild Antike, klare reduzierte Außenform, senkrechte Rillen wie bei Säulen, elegante Henkel und Ornamentbänder

27

1800er–1840er Jahre

3.2 Biedermeier

3.2.1 Zeitbezug – Politik und Gesellschaft beeinflussen die Gestaltung

Das Ende der napoleonischen Herrschaft brachte zwar Frieden in Europa, aber ein Mitspracherecht der Öffentlichkeit in der Politik war nicht vorgesehen. Aus der zunehmenden politischen Frustration heraus begannen die Menschen sich vermehrt auf das Private zu besinnen, es war ein Rückzug ins Familienleben und Häusliche.

In der Biedermeierzeit kann abgelesen werden, wie politische und gesellschaftliche Umstände direkten Einfluss auf die Gestaltung einer Zeit hatten. Zum ersten Mal war es das Bürgertum, das eine ganze Strömung prägte, und nicht der Adel oder Klerus. Das häusliche Glück und bürgerliche Tugenden wurden zu Lebensprinzipien, die sich in der Gestaltung der Inneneinrichtungen widerspiegelten.

„Der abgefangene Liebesbrief", 1855
Biedermeieridylle von Carl Spitzweg mit hintersinnigem Humor

Betrachtung – das Lebensgefühl im Biedermeier nachvollziehen – Making of ...

Die Bilder von Eduard Gaertner auf dieser Seite und Seite 31 lassen gut das Lebensgefühl des Biedermeier erkennen, was den Menschen wichtig war und wie sie lebten.

1 Würden Ihnen die Möbel gefallen? Beobachten Sie, wie an der Inneneinrichtung der Zeitgeschmack des Biedermeier ablesbar ist.

2 Überlegung – was macht man ohne Strom?

Machen Sie sich bewusst, dass es in dieser Zeit noch keine Elektrizität gab, also kein elektrisches helles Licht am Abend, es fehlten Unterhaltungsmöglichkeiten wie Fernsehen, Kino, Telefon, Smartphone oder Computer – selbst das Radio musste erst noch erfunden werden. Wie also die Zeit verbringen?

3.2.2 Wohnkultur – Ausdruck einer bürgerlichen Lebensweise

Die Familie
Im Biedermeier stand das Familienleben hoch im Kurs.

Man traf sich zu geselligen Runden, Literaturlesungen, Gesellschaftsspielen, Kaffeekränzchen oder Hausmusik; das Weihnachtsfest als häusliches Familienfest gewann an Bedeutung. Die Lieder des Komponisten Franz Schubert waren beliebt und als Tochter aus gutem Hause gehörte es dazu, Klavierspielen zu lernen.

Die Kinder
Bisher häufig als kleine Erwachsene angesehen begann man nun zum ersten Mal, sich mit den Bedürfnissen von Kin-

Familienbild (Ausschnitt)
Der helle Wintergarten des wohlhabenden Stoffhändlers Westphal diente der Familie als Tagesraum. Gemalt von Eduard Gaertner 1836, Berlin

dern auseinanderzusetzen. Spielzeug wurde produziert und es entstanden die ersten Kinderbücher, wenn auch meist mit moralisierendem pädagogischem Inhalt. Ein bekanntes Beispiel ist der Struwwelpeter (1844) von H. Hoffmann.

Eine Lebensweise
Eigentlich könnte die Biedermeierzeit mehr als Lebensweise und weniger als ein Stil oder eine Epoche bezeichnet werden, denn in den Wohnungen zeigte sich die ganze Lebenseinstellung der Menschen.

Nicht die Repräsentation mit imposanten beeindruckenden Möbeln stand im Vordergrund, sondern das eigene ästhetische Empfinden – und das war im Biedermeier geprägt von Zweckmäßigkeit, Funktionalität, Behaglichkeit und einer gewissen Zurückhaltung bei der Inneneinrichtung.

Das Wohnzimmer
Die Räume waren hell und freundlich, die Möbel strahlten Wohnlichkeit aus. Der Urtyp des Wohnzimmers entsteht.

Allerdings lässt sich das Wohnen der Biedermeierzeit nicht mit heute vergleichen. Die Wohnräume haben sich verändert. Eine formale Veränderung ist das Sitzen im Wohnzimmer, damals im Biedermeier ein Aufrechtsitzen auf Stühlen und Sofas – heute eher ein bequemes Sitzen und Relaxen.

Typische Möbel des Biedermeier
Sekretär, Schreibschrank mit einer Schreibfläche, Stehpult zum Schreiben, Kommoden mit meist drei Schubladen, die typischen Biedermeierstühle, Vitrinen mit Glasfenstern zum Ausstellen von Objekten aus Porzellan oder geschliffenen Gläsern, das Sofa, Beistelltischchen, Nähkästchen u. a.

Stilistische Merkmale – typische Inneneinrichtung
Möbel
Verzicht auf prunkvolle Stoffe und Intarsien, wichtig ist die Wirkung von Holz und seiner Maserung, raffinierte Wirkung durch Furniere, gepolsterte Stühle, Stuhlbeine leicht geschwungen
Muster und Ornamente
Helle Stoffe mit Streifen und Blümchen
Wände und Bilder
Mit Tapeten, oft mit Streifen oder Blümchenmuster, Gemälde als Bestandteil der Wohnung, Bilder an der Wand mit realistisch gemalten Porträts oder idyllischen Landschaften
Gesamtwirkung der Gestaltung
• Schlichte einfache Formen, Holzwirkung, formschön und elegant, oft leicht gebogene Kanten • Wert wurde auf den einheitlichen bescheidenen Eindruck gelegt und auf Qualität • Eine Gestaltungsweise, die weniger repräsentativ dafür mehr Funktionalität und Bequemlichkeit ausstrahlt – letztlich eine bürgerliche Variante des Klassizismus

Firma Danhauser, Wien ca. 1815
Für mehr Bequemlichkeit sorgen Polster aus Hanf und elastischen Sprungfedern, die zur Zeit des Biedermeier entwickelt wurden.

Herstellung und Produktionsweise
Aus der Tradition des Handwerks kommend hatte sich ohne direktes Zutun eines Designers ein anonymes Design entwickelt.

Es ist die Zeit vor der einsetzenden Industrialisierung und die Herstellung erfolgte im Handwerk oder auch in Manufakturbetrieben. Die Übergänge waren durchaus fließend und einige Handwerksbetriebe besaßen nach Größe und Produktionsweise durchaus Manufakturcharakter.

Möbel wurden oft in zusammenpassenden Garnituren gefertigt und nicht mehr wie bisher als prunkvolles Einzelstück. Zunehmend wurde auf Bestellung oder auf Vorrat produziert, dann als Fertigware in Magazinen gelagert oder über Verkaufskataloge vertrieben.

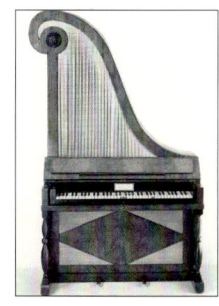

„Giraffenklavier", 1810
Mit dem Resonanzkörper nach oben, wie ein aufrechtstehender Flügel, ist es auch für „normalgroße" Bürgertumswohnzimmer geeignet.

3.3 Aufgaben

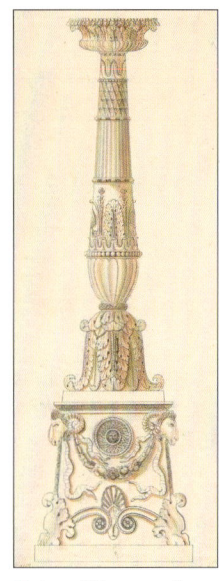

Entwurf Kerzenständer

Königsbau Stuttgart
Ursprünglich als Konzert- und Ballhaus errichtet, 136 m lang, heute ein Geschäfts- und Einkaufszentrum

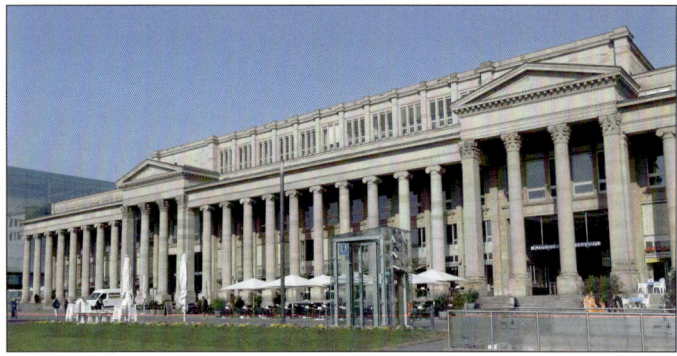

1 Stilistische Merkmale erkennen

Aus welcher Epoche stammt der Entwurf des Kerzenständers links? Begründen Sie.

2 Klassizistische Architektur kennen

a. Nennen Sie klassizistische Gebäude. Recherchieren Sie im Internet und notieren Sie diese.
b. Nennen Sie die Funktion dieser Gebäude damals und heute.

a.

b.

3 Architektur zeitlich einordnen

Ordnen Sie den Königsbau in Stuttgart zeitlich ein. Begründen Sie das mit den stilistischen Merkmalen.

4 Produktionsweisen kennen

a. Nennen Sie die Produktionsweisen, die in der 1. Hälfte des 19. Jahrhunderts vorherrschend waren.
b. Nennen Sie dazu deren Kennzeichen.

Beachten Sie dazu ebenso das Kapitel 1.4 *Produktionsweisen*.

a.

b.

5 Innenräume vergleichen

a. Ordnen Sie die Innenräume dem Biedermeier oder Klassizismus zu.

Abb. 1 _____

Abb. 2 _____

b. Beschreiben Sie die beiden Inneneinrichtungen und die jeweils daraus entstehenden Wirkungen.

Abb. 1 _____

Abb. 2 _____

c. Wer wohnt in diesen Räumen? Beschreiben Sie die möglichen Bewohner.

Abb. 1 _____

Abb. 2 _____

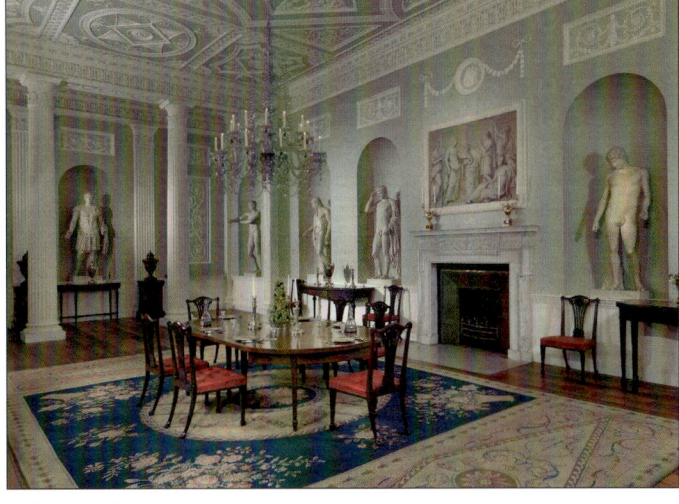

Abbildung 1
Design und Entwurf von Robert Adam 1766–1769 für das „Lansdowne House", London

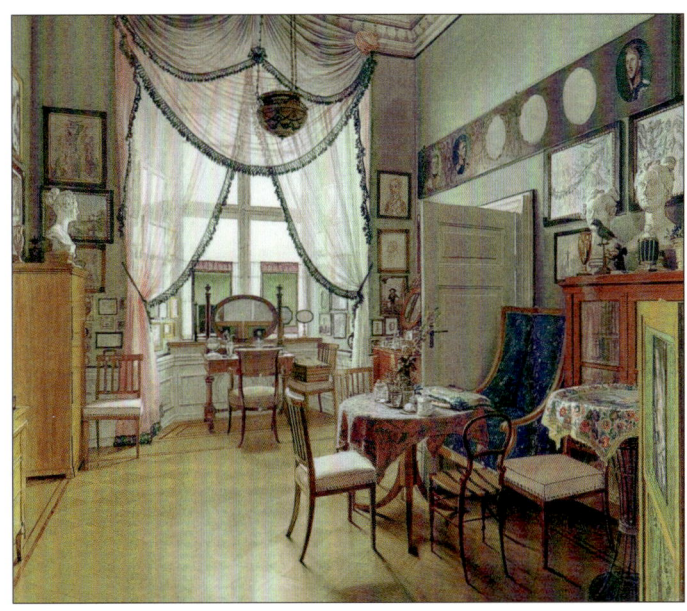

Abbildung 2
„Zimmerbild" gemalt von Eduard Gaertner 1849, Berlin

4.1 Shaker

4.1.1 Zeitbezug – religiöse Überzeugungen prägen die Gestaltung

Lebensweise

Die Shaker sind eine Glaubensgemeinschaft, die gegen Ende des 18. Jahrhunderts aus religiösen Gründen von England nach Amerika auswanderte und ihre Blütezeit im 19. Jahrhundert hatte. Der Name selbst leitet sich von den „Schütteltänzen" ab, die Teil des Gottesdienstes waren.

Die Shaker lebten streng nach den Regeln ihres Glaubens und in der Form des Zusammenlebens setzten sie diese Prinzipien um. Dazu gehörte die Gütergemeinschaft, eine Art Verwirklichung eines „christlichen Kommunismus", die Gleichheit von Mann und Frau, wenn auch im Gemeindeleben nach Geschlechtern getrennt, das Zölibat als erstrebenswerte Lebensform und allgemein eine puritanische, bescheidene, einfache Lebensweise.

Ihre religiösen Überzeugungen lassen sich in ihren Produkten wiederfinden, dabei waren unnötige Verzierungen und Prunk sündhaft, gute handwerkliche Arbeit aber die Möglichkeit, in einer vollkommeneren Welt zu leben.

Radierung, 1840
Ritueller Schütteltanz der Shaker

Typisches Haus der Shaker
Aus Holz, schlicht, weiß angestrichen

4.1.2 Leitsätze und deren Umsetzung

- „Schönheit beruht auf Zweckmäßigkeit"
- „Jeder Gegenstand kann vollkommen genannt werden, der genau den Zweck erfüllt, für den er bestimmt ist."

Leitsätze wie diese zeigen die Prinzipien des Funktionalismus. Entsprechend gestalteten die Shaker ihre Möbel und Maschinen formal reduziert, jedoch hoch funktional mit kaum zu übertreffendem Gebrauchswert.

- „Regelmäßigkeit ist schön."
- „In der Harmonie liegt große Schönheit."

Die formale Strenge und klare Linienführung, die ganz aus dem Produkt heraus entstanden ist, zeigt eine eigene Ästhetik der Reduktion und eine Schönheit schlichter Formen.

Dies ist auch heute wieder gefragt und vielleicht werden deshalb diese Möbel vermehrt hergestellt, wenn auch nicht mehr von den Shakern selbst.

Qualität und Langlebigkeit

- „Durch Versuch finden wir heraus, was am besten ist und wenn wir etwas Gutes gefunden haben, bleiben wir auch dabei."

Zahlreiche Entwicklungen oder Verbesserungen vorhandener Produkte wurden gemacht. Die angestrebte Qualität förderte die Langlebigkeit der Produkte. Durch die Lebensweise, die keinem Trend nachjagen musste oder stilistische Neuorientierung brauchte, konnte man sich ganz auf die Umsetzung des Zusammenhangs zwischen Form und Lebensform konzentrieren.

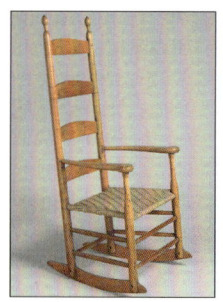

Der Schaukelstuhl
In Amerika bis heute allgegenwärtig und bei unzähligen amerikanischen Häusern vorne auf der Veranda zu sehen

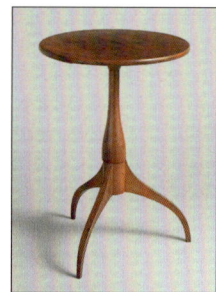

Das Tischchen
Leicht geschwungener und breiter werdender Mittelfuß, sich verjüngende Tischbeine – wirkt leicht und elegant

Frühindustriell

Die Gemeinde der Shaker versorgte sich mit allem Nötigen selbst, Langlebigkeit war deshalb auch nachhaltig und ressourcenschonend. Ganz im Gegensatz zum modernen Konsumdesign, das raschen Verbrauch und Neukauf als wirtschaftsfördernd ansieht.

Bekannte Produkte der Shaker

- Der Schaukelstuhl wurde sowohl für den eigenen Gebrauch als auch für den Verkauf außerhalb der Gemeinschaft hergestellt.
- Holzleisten mit Haken, die an den Wänden entlanglaufen, waren sehr funktional. Kleidungsstücke, Werkzeug, Kerzen auf Holzbrettchen zur Beleuchtung oder auch Stühle zur besseren Bodenreinigung konnten daran aufgehängt werden.
- Spanschachteln aus Holz waren ein Verkaufsschlager, sie dienten zur Ordnung und Aufbewahrung verschiedener Kleinteile, wurden in verschiedenen Größen hergestellt und als Set verkauft.
- Einige Entwicklungen und Erfindungen werden ebenfalls den Shakern zugeschrieben, z. B. Kreissäge, Dreschmaschine, Korbflechtmaschine und Wäscheklammer.

Produktionsweise

Die Shaker waren gegenüber technischen Neuerungen sehr aufgeschlossen. Sie bauten Turbinen zur Wasserkraftnutzung und beschäftigten sich mit Themen wie der Energieversorgung oder der Infrastruktur.

Einfache Maschinen zur Herstellung von Produkten hatte man schon länger benutzt, aber 1861 wurde eine Fabrik mit dampfbetriebenen Maschinen gebaut. Diese ermöglichte eine Serienfabrikation, da die Nachfrage nach den (damals) preiswerten, qualitätsvollen Möbeln stieg. Diese konnten aus Verkaufskatalogen bestellt werden und wurden 1876 auf der Weltausstellung in Philadelphia einem großen Publikum vorgestellt.

Funktionsdesign – unterschiedliche Grundgedanken bis heute

Im Funktionsdesign der Shaker spiegeln sich deren religiöse Prinzipien wider. Die klassische Moderne suchte im Funktionalismus die Möglichkeit einer allgemeingültigen Formensprache in der Gestaltung. Der Funktionalismus von heute ist Ausdruck eines individuellen Lebensstils geworden, mit dem man seine Beziehung zu Design und seine Lebensart zeigt.

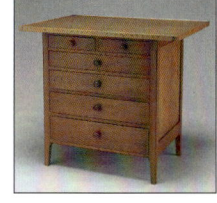

Holzbearbeitung
Schränkchen aus Walnussholz, Kirschholz, Kiefernholz, Lindenholz und Ahornholz gefertigt

Stilistische Merkmale – Shaker
Reduzierte Gestaltung, klare Formen, hoch funktional, zweckmäßig, nützlich, Schönheit einfacher Formen, Holzwirkung, langlebig und nachhaltig durch Qualität, Ausdruck einer Lebensweise

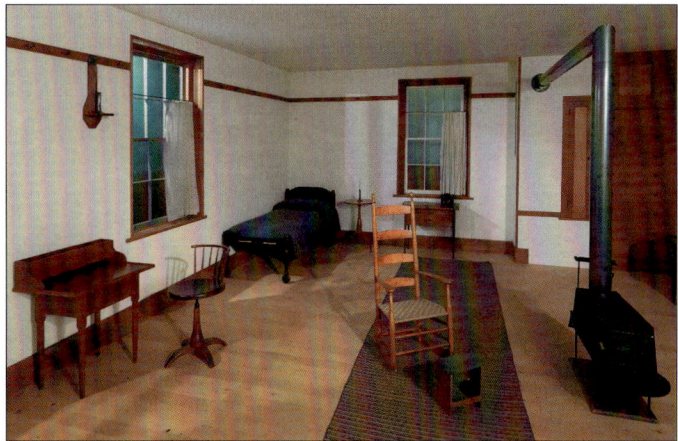

Schlafzimmer und Rückzugsort: von mehreren Personen bewohnt mit ursprünglich mehr Betten, als Rückzugsort, um sich in Ruhe auf die religiösen Treffen einstimmen zu können. Zu erkennen: die Holzleisten, um Dinge des Alltags zu befestigen und abzulegen, die weiß verputzten Wände, der sauber geschrubbte Boden, die warme Farbwirkung durch das Holz

ab 1840er Jahre

4.2 Thonet

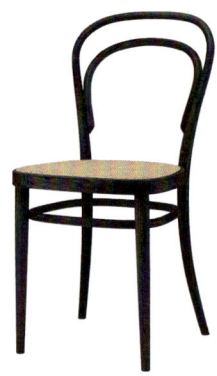

Stuhl Nr. 14
Von Michael Thonet 1859 entwickelt und von der Firma Thonet bis heute hergestellt

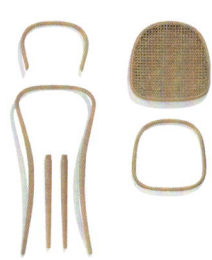

In Einzelteile zerlegt
5 Holzteile, ein Sitzgeflecht und ein paar Schrauben

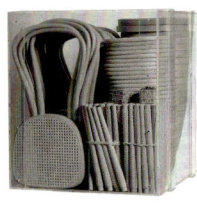

Kompakt verpackt
In eine Kiste der Größe 1 x 1 x 1 Meter passen 36 Stühle in Einzelteile zerlegt.

4.2.1 Thonet – Erfinder und Fabrikant

Michael Thonet (1796–1871) hat eine faszinierende Lebensgeschichte. Diese beginnt er als kleiner Möbeltischler und er beendet sie als Inhaber und Fabrikant einer international erfolgreichen Möbelfirma.

Das Bugholzverfahren
Die Grundlage seines Erfolgs bildete die Erfindung, Massivholz mit Hilfe von Wasserdampf und Muskelkraft in eine Form zu bringen.
Holz konnte bis dahin nur gesägt werden und so war das Biegen revolutionär. Außerdem entwickelte er auch die dazu benötigten Maschinen und Formen selbst. Die industrielle Produzierbarkeit, kombiniert mit Handarbeit (Manufaktur), und die materialgerechte Formfindung der Stühle sind weitere Bausteine seiner Erfolgsgeschichte.

4.2.2 Stuhl Nr. 14 – ein Designklassiker

Der Stuhl Nr. 14 hat Designgeschichte geschrieben. Bei ihm lassen sich Kennzeichen finden, die auch heute mit modernem Design assoziiert werden.

Wenig Bestandteile
Der Stuhl besteht aus nur sechs Teilen, zehn Schrauben und zwei Muttern. Dieses Konzept brachte Vorteile.

Transport
Als Einzelteile konnten die Stühle platzsparend weltweit verschickt oder einfacher gelagert und mit wenigen Handgriffen wieder zusammengeschraubt werden. Dabei passen 36 zerlegte Stühle in eine Kiste mit 1m³.

Standardisierung
Das Besondere sind die standardisierten Einzelteile, die in Massen produziert werden und damit ein Meilenstein auf dem Weg zur industriellen Produktionsweise sind. Zudem konnten die Fertigteile im Baukastenprinzip für verschiedene Varianten verwendet werden.

Preiswert
Durch die Massenproduktion war der Stuhl preiswert und für jeden erschwinglich. Er konnte sogar als Katalogware bestellt werden.

Einsetzbarkeit
Als Inbegriff des Caféhausstuhls findet er bis heute weite Verbreitung. Seine Leichtigkeit macht ihn mobil und variabel und er kann leicht verstellt werden. Zur Massenbestuhlung lässt er sich in Cafés, Bistros, Kneipen und Sälen gut einsetzen.

Die Lehne verspricht beim Anlehnen keine besondere Bequemlichkeit, verwies damit aber schon damals auf künftige moderne Zeiten, in denen Schnelllebigkeit und keine allzu lange Verweildauer gefragt sind.

Gestaltung
Die geschwungenen Linien wirken elegant und reduziert und sind doch ganz aus der Technik des Holzbiegeverfahrens entstanden. Stilistisch unterschied sich der Stuhl dadurch sowohl von den Biedermeierstühlen als auch von den historisierenden, ornamentreichen, schweren Stühlen seiner Zeit.

Erfolgreich
Der Stuhl Nr. 14 gilt als einer der erfolgreichsten Stühle des 19. Jahrhunderts. Bis 1930 wurden von ihm ca. 50 Mio. Stück verkauft.

4.3 Historismus

Frühindustriell

4.3.1 Zeitbezug – Industrialisierung – wirtschaftlicher Aufschwung

Die Gründerzeit
Als Folge der Industrialisierung konnten viele Produkte maschinell und so auch preiswerter hergestellt werden. Neue Käuferschichten wurden dadurch angesprochen. Diese Zeit wird wegen des wirtschaftlichen Aufschwungs und der Gründung vieler neuer Firmen und Fabriken auch Gründerzeit genannt, lesen Sie mehr zur Industrialisierung im Kapitel 1.4 *Produktionsweisen*.

Der Historismus
Mit den neuen technischen Möglichkeiten stellte sich auch die Frage, welche äußere Form und welches Aussehen die neuen Massenprodukte bekommen sollten – eine Formsprache für die neue Zeit wurde gesucht. Produktarten wie Nähmaschinen oder Telefone entstanden oder das Automobil, das zuerst aussah wie eine Kutsche. Für diese neuen technischen Geräte, aber auch für das Alltägliche wie Stühle, Tische, Schränke und gesamte Inneneinrichtungen gab es keine Vorbilder, die aufzeigten, wie Produkte, die mit neuen industriellen Produktionsweisen hergestellt wurden, denn aussehen konnten – und so hielt man sich an Altbekanntes.

Die geschichtliche Vergangenheit bot einen reichen Schatz an Stilen und Vorlagen, die man nun wieder auferstehen ließ, daher wird diese Stilrichtung auch Historismus genannt.

4.3.2 Historismus – Vergangenes wiederaufleben lassen

Neostile und andere Anregungen
Romanik, Gotik, Renaissance, Barock, Rokoko, selbst der Klassizismus – alles wurde aufgenommen und imitiert. Diese Stilgestaltungen werden mit der Vorsilbe Neo versehen. Auch ägyptische, japanische und orientalische Stileinflüsse wurden miteinbezogen.

Eklektizismus
Kombinationen von Neogotik mit Neoromanik, Neobarock oder anderen Stilen wurden ausprobiert, ein Imitieren, Vermischen und neu Zusammensetzen breitete sich aus. Diese Gestaltungsweise wird Eklektizismus genannt.

Betrachtung – wie und wo werden Möbel hergestellt? – Making of ...

1. Beschreiben Sie Aufbau und Wirkung des abgebildeten Schranks.

2. Was lässt der Schrank vermuten, wie und wo er angefertigt wurde?

Märchenhaftes Mittelalter?

Schloss Neuschwanstein, 1869 für den bayerischen König Ludwig II als idealisierte Vorstellung einer mittelalterlichen Ritterburg erbaut

Ist das gotisch?

Neogotik-Stil, Johanneskirche in Stuttgart, 1865–1876 am Feuersee erbaut

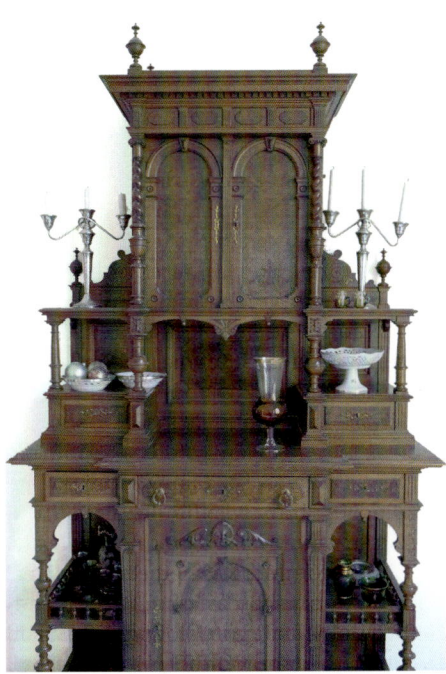

Abbildung links: Schrank Historismus

Aufbau wie eine Neorenaissance-Architektur, klare Formen, Torbögen, Säulen

1850er–1910er Jahre

Kanne Tiffany, ca. 1883
„Römischer Krug" aus Silber, historisierend mit Putten, Trauben

Der Zeit voraus – 1881
Christopher Dresser, ein Wegbereiter des Industriedesigns, hielt hochwertige industrielle Serienfertigung für möglich; zur besseren Vermarktung wurden seine Produkte mit seinem Namen versehen.

Lange ohne Nachfolge
Klare, minimalistische Gestaltung, Toastständer von Dresser, 1878

Industrialisierung und Auswirkung auf die Gestaltung

Zum Schrank: Vielleicht hatten Sie gedacht, dass all die unterschiedlichen Details und Einzelelemente in Handarbeit als Schreinerarbeit hergestellt und zu einem Einzelmöbelstück zusammengesetzt wurden? Der Eindruck täuscht.

Man bemühte sich bei Produkten die Wirkung von Handarbeit zu erhalten und bei Möbeln, Schmuck und sonstigen Geräten den Eindruck künstlerischer komplizierter Handwerkskunst zu erwecken. Doch Maschinen konnten Muster und Ornamente in vielfältiger Art und Größe preisgünstig und schnell herstellen. Als reines Styling wurden Ornamente und Verzierungen nachträglich auf Produkten, wie zum Beispiel technischen Geräten, Wanduhren oder Möbeln, aufgebracht.

Die Qualität der Produkte damals und der Entwicklungswandel bis heute

Der Boom der Massenprodukte zeigte auch Nachteile und führte zu einem Verlust an Qualität.

Der Ausspruch des Maschinenbauers Franz Reuleaux, der auf verschiedenen Weltausstellungen als Preisrichter tätig war, dass deutsche Waren billig und schlecht wären, sorgte für Proteste in der deutschen Wirtschaft. In England wurde gar die Kennzeichnung „Made in Germany" eingeführt, um die deutschen Importe zu brandmarken und Käufer abzuschrecken. Auch fand Reuleaux, dass Deutschland durch Mangel an Innovationen und Geschmack weder im technischen noch künstlerischen Bereich zum Fortschritt beitrage. Seine Forderung „Konkurrenz durch Qualität" hat die Industrie dann aber nach und nach zu ihrem Vorteil genutzt und seit langem ist „Made in Germany" ein Siegel für deutsche Wertarbeit.

Zielgruppe

Produkte mit prachtvoller Wirkung waren in vergangenen Epochen als teures Unikat nur für wenige erschwinglich gewesen. Als symbolgeladene Prunkobjekte dienten sie vor allem dem Adel zum standesgemäßen Auftreten und Repräsentieren seines Reichtums.

In Form der Massenware – stilistisch wie aus einer vergangenen prunkvollen Zeit – konnten sich nun viele diese Produkte leisten und zumindest damit den Adel nachahmen. Besonders das wohlhabende Bildungsbürgertum war fasziniert und sah sich in den üppigen Dekorationen der oft überfüllt wirkenden Räume gut repräsentiert. Man zeigte seinen Wohlstand, seine Vornehmheit und Bildung.

Die Vorliebe für historisierende Massenprodukte erfasste als Massengeschmack bald alle Gesellschaftsschichten. Inzwischen weniger qualitätsvoll zeigten sich die Produkte jedoch nur noch als schwacher Abglanz vergangenen Reichtums.

Stilistische Merkmale – Historismus

- Imitation historischer Stile, prächtige, üppige, dekorative Wirkung, reich verziert, Produkte meist übervoll mit Ornamenten, oft schwülstige Wirkung
- Innenräume wirken überladen und dunkel
- Styling der Produkte

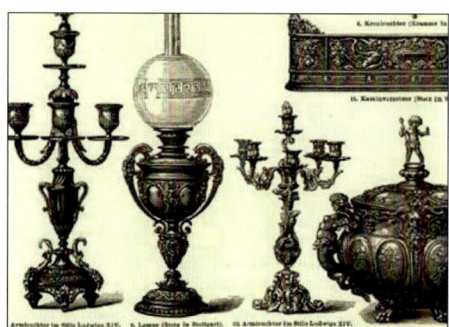

„Moderne Bronze-Kunstindustrie", 1885

Frühindustriell

4.3.3 Entwicklung und Verbreitung einer neuen Gestaltungskultur

Musterzeichner und neue Schularten

Entwürfe zu Produkten wurden von Musterzeichnern angefertigt und oft in speziellen Vorlagemappen oder Musterbüchern zusammengestellt. Die Entwürfe konnten so interessierten Fabrikanten und Handwerkern vorgelegt werden oder es wurden auf Mustermessen Bestellungen danach aufgegeben.

Allerdings konnten Musterzeichner im modernen Sinne wenig „sich selbst verwirklichen", sondern sie kopierten als anonyme Entwerfer die Stile aus der Vergangenheit und deckten so den zunehmenden Bedarf nach historisierenden dekorativen Entwürfen.

Der Bedarf an Musterzeichnern wurde Mitte des 19. Jahrhunderts immer größer und es entwickelte sich der Typ der Kunstgewerbeschule. Auch weitere Branchen boten bald eine spezielle berufliche (Zusatz-)Ausbildung.

Beispiel: Die Gründung einer der ersten Zeichenschulen für Goldschmiede um 1776 in Schwäbisch Gmünd wurde 1860 zur Gewerbeschule mit eigener Fachabteilung für Gold- und Silberschmiede erweitert.

Weltausstellungen

Die erste Weltausstellung 1851 in London sollte die neuesten Errungenschaften des technischen Fortschritts weltweit deutlich sichtbar machen und präsentieren.

Damals als technische und kunsthandwerkliche Leistungsschau gedacht finden die Weltausstellungen, heute auch EXPO genannt, immer in einem neuen Gastgeberland statt.

Museen

Die Bildende Kunst diente auch zur Anregung. Kunstsammlungen, die bisher im Besitz einer feudalen Gesellschaftsschicht waren, wurden im 19. Jahrhundert zunehmend öffentlich zugänglich gemacht und trugen so zur Anregung neuer Ideen als Formenrepertoire und deren Verbreitung bei.

So war Schule damals
Schülerzeichnung (Ausschnitt) von 1897 an der „Gewerblichen Fortbildungsschule in Gmünd". Bemerkungen am Rand unten: Schüler 17 Jahre alt, lernt den Beruf des Ziseleurs, Zeichnung nach Modell angefertigt

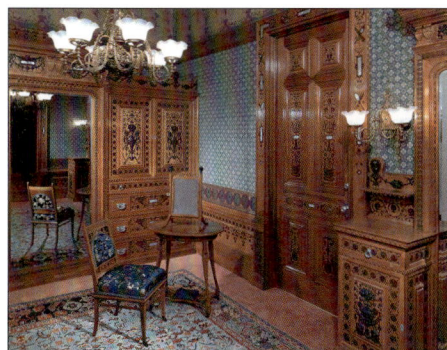

Ankleidezimmer im Neorenaissance-Stil
Das üppig ausgestattete Zimmer zeigt sowohl den damals modernen Geschmack einer wohlhabenden Dame der 1880er Jahre in New York als auch ihren gesellschaftlichen Stand in der Gesellschaft.

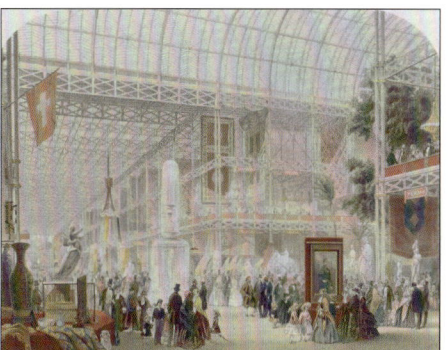

Der „Kristallpalst" von Joseph Paxton
Ein neues Raumgefühl ohne Mauern und überall durchsichtig – das Ausstellungsgebäude für die erste Weltausstellung 1851 in London in modernster Modulbauweise als Skelettbau aus vorgefertigten Gusseisenteilen und Glas

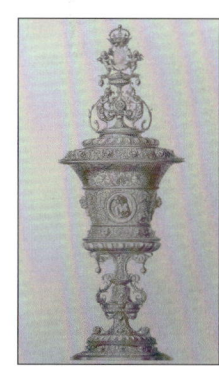

Vorlagemappen mit Entwurfszeichnungen
Alte Vorlagen neu entdeckt, hier ein Original-Entwurf aus der Renaissance

4.4 Arts-and-Crafts-Bewegung

4.4.1 Zeitbezug – Kritik und Reformbewegungen

Historismus in der Kritik

Der Historismus, das Imitieren vergangener Stile und die prunkvoll wirkenden Massenprodukte stießen durchaus auf Kritik.
- Eine individuelle oder neue Ausdrucksweise schien zu fehlen.
- Das Kunsthandwerk konnte preislich kaum mit den Massenprodukten konkurrieren und war dem Untergang nahe.
- Ein weiterer Kritikpunkt war die schlechte Qualität der Massenware mit den historisierenden überladenen Verzierungen.

Die Arts-and-Crafts-Bewegung entsteht

In der zweiten Hälfte des 19. Jahrhunderts entwickelte sich von England ausgehend ein Protest von Kunsthandwerkern, Künstlern und Architekten, der zu verschiedenen Reformbewegungen führte. Besonders bekannt ist die Arts-and-Crafts-Bewegung mit den Zielen eine neue Art der Gestaltung zu entwickeln und dem Kunsthandwerk wieder neue Bedeutung zu geben.

Eine wichtige Grundlage bildeten die Ideen und Ideale des Schriftstellers und Sozialreformers John Ruskin. Der größte Impuls ging von William Morris aus, der versuchte, die Theorien in die Praxis umzusetzen.

Gemeinsam kämpften sie gegen die Industrialisierung und ihre negativen Folgen. So prangerten sie neben der geringen gestalterischen Qualität der Produkte auch die Verschmutzung der Umwelt und soziale Missstände an.

Ein Industriedesign, wie es Christopher Dresser in England entwickelte, war der Zeit voraus und blieb noch lange ohne Nachfolge (vgl. Abbildungen in Kapitel 4.3.2 *Historismus – Vergangenes wiederaufleben lassen*).

Wie aus der Natur …
Die Tapete „Pink and Rose" von 1890 hat ein sich deutlich wiederholendes Muster mit naturalistisch gezeichneten Blumen.

Wie in der Natur …
Morris wollte mit seiner Art der Gestaltung den Wohnraum in eine Laube verwandeln.

4.4.2 Reformgedanken

Was wurde gefordert?
- *Kunsthandwerk*
 Morris forderte eine Rückkehr zu handwerklicher Herstellung und mehr Materialgerechtigkeit. Handwerkliche Arbeit sollte als schöpferischer Wert betrachtet werden und „handgearbeitet" wieder etwas bedeuten.
- *Sozialdesign*
 Nach Morris Vorstellung der „Einheit von Kunst und Leben" sollten schöne Dinge für viele Menschen und für möglichst alle Bereiche des täglichen Lebens hergestellt werden.
- *Vorbild für Morris*
 Er bevorzugte mittelalterliche Gemeinschaftswerkstätten und eine maschinenlose Produktionsweise.
- *Soziale Arbeitsbedingungen*
 Morris fand „als Lebensbedingung ist alle Maschinenproduktion von Übel". Durch die Arbeitsteilung der neuen industriellen Produktionsmöglichkeiten verliert der Arbeiter den Bezug zu dem, was er anfertigt, denn er kennt nur einen Teil des Produktionsprozesses. Der Arbeiter sollte sich jedoch mit seinem Produkt identifizieren können, das schaffe Qualität und mache ihn dabei glücklich.

Was wurde getan?
- Morris gründete die Firma „Morris & Company" und wollte mit diesem Unternehmen seine Kunstauffassung und seine sozialreformerischen Ideen umsetzen.
- Die entworfenen Möbel, Gläser, Textilien, Tapeten zeichneten sich durch große handwerkliche Sorgfalt aus.
- Die Gestaltung war von organischen Motiven aus der Natur und von Naturmaterialien geprägt. Es sollten einfache Entwürfe sein und die Zukunft der Produkte wurde in einem ländlich geprägten, natürlich wirkenden Stil gesehen.

Ziele erreicht?
- Der Anspruch, sozialreformerische Ideen in der Praxis umzusetzen, stellte Morris als Unternehmer immer wieder vor Schwierigkeiten.
- Gute Produkte für jeden herzustellen war Morris nicht gelungen. Denn aufgrund der zu hohen Kosten waren die Unikate am Ende nur für wenige erschwinglich. Letztendlich integrierte er doch auch Maschinen in den Produktionsprozess, um der Nachfrage nach kostengünstigeren Produkten nachzukommen.
- Eine neue ästhetische Ausrichtung der Gestaltung mit Einflüssen von Naturformen kam auf.
- Seine mittelalterlichen Themen wirken allerdings auch etwas rückgewandt.
- Eine Belebung des Kunsthandwerks setzte ein und war damit ein Vorläufer des Jugendstils in Europa.
- Vielleicht sind es nicht seine Werke, die den größten Einfluss in der Designgeschichte hatten, sondern sein Wille, qualitätsvolle Produkte einzufordern, die ethische Verpflichtung, Umweltprobleme und soziale Missstände anzuprangern und dafür zu kämpfen. Er war dadurch Vorbild für viele und auch der Jugendstil, der Deutsche Werkbund und das Bauhaus beriefen sich auf seine Ideen und Ideale.

Stilistische Merkmale – Arts-and-Crafts-Bewegung
- Themen und Motive aus der Natur mit Pflanzen, Blumen, Blüten, Vögeln, mittelalterliche und religiöse Themen
- handwerklich und aufwändig, qualitätvoll gearbeitet, wirkt oft gediegen |

Erfolgreiche Tapeten
Die Tapete „Willow" gab es ursprünglich in elf Farbnuancen und wurde von der Firma „Morris & Company" sehr erfolgreich vertrieben. Die Firma gibt es nicht mehr, aber viele der naturhaft wirkenden Tapeten können bis heute gekauft werden.

4.5 Jugendstil

4.5.1 Zeitbezug – eine europäische Entwicklung

Grundgedanken

Die geistigen Grundlagen des Jugendstils stammen aus der „Arts-and-Crafts-Bewegung". Deren Hauptvertreter William Morris lehnte sowohl die Industrialisierung und deren Folgen als auch den Historismus mit seinen pompösen Formen und Motiven ab. Er forderte eine neue Gestaltungsweise und eine Wiederbelebung des Kunsthandwerks.

Diese Gedanken ließen eine neue Bewegung entstehen, die bald ganz Europa erfasste. Die Möglichkeiten der Entwicklung eines modernen Industriedesigns waren vorerst nicht das Ziel.

Vielfältige Entwicklungen in Europa

In den Jugendstilzentren Europas fand sich zwar kein einheitlicher Stil, aber das Verbindende waren die Gedanken einer neuen Art der Gestaltung und handwerklicher Produktionsweise. Die Vielfalt der Stilrichtungen findet sich auch in der Vielfalt der unterschiedlichsten Bezeichnungen: in Deutschland Jugendstil, in Frankreich Art Nouveau, in Österreich Secessionsstil, in England Modern Style, in Katalonien Modernisme, in Italien Liberty.

Etwa 20 Jahre dauerte die Blüte des Jugendstils und fand mit dem ersten Weltkrieg ein abruptes Ende.

Ideal Gesamtkunstwerk

Da die Umwelt den Menschen prägt, sollte sie bewusst gestaltet werden. Dabei beinhaltete die künstlerische Neugestaltung der alltäglichen Dinge alles – von der Architektur bis zum Gebrauchsgegenstand. Dieses Ideal eines Gesamtkunstwerks umfasste nicht nur die Gestaltung von Häusern, sondern auch Möbel, Stoffe, Tapeten, Keramik, Schmuck, Gläser, Buchillustration, Plakatkunst und vieles mehr.

Rückkehr des Kunsthandwerks

Zu Beginn des Jugendstils wurden Produkte meist als teures Unikat in Handarbeit gefertigt. Noch mehr Individualität gewannen sie dadurch, dass sie oft wie kleine Kunstwerke signiert wurden. Das Kunsthandwerk feierte seine Rückkehr.

Dies war natürlich nicht für jeden erschwinglich, sondern eher für das wohlhabende Bürgertum gedacht, das sich die teuren Produkte leisten konnte.

Die Ablehnung der neuen industriellen Verfahren zur Massenproduktion führte kurzfristig sicher zu einer Verzögerung des Einsatzes dieser Möglichkeiten. Das Ideal des Jugendstils war das Kunsthandwerk, doch die Erfolge des neuen Stils führten dazu, dass die Industrie natürlich bald die Formen übernahm und industriell gefertigte günstige Serien produzierte.

Plakat für die Wiener Secession, K. Moser
Die drei Figuren spielen symbolisch auf die Einheit der Künste an: Architektur, Malerei und Bildhauerei.

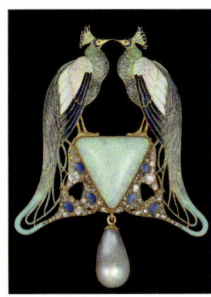

Märchenhaftes von René Lalique
Raffinierte Kombination: Diamanten, Perle, Opal, die Technik des Email bilden Farbverläufe und ineinanderfließende Formen.

Der Zeit voraus – Rennie Mackintosh
Die Strenge der Gestaltung des Schotten Mackintosh aus senkrechten oder waagrechten Linien und in die Länge gezogenen Rechtecken war für die Zeit ungewöhnlich, beeindruckte aber die Wiener Secessionskünstler sehr.

Frühindustriell

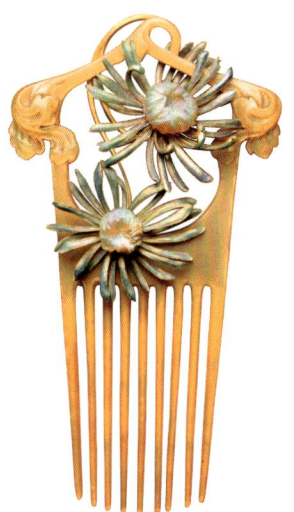

Schmuckkamm "Chrysanthemen", Paris
Für den Juwelier René Lalique, auf der Rückseite ist „Lalique" eingraviert, war der künstlerische Ausdruck wichtig, manche Arbeiten bestanden deshalb sogar aus weniger hochwertigen Werkstoffen wie Glas, Horn, Email, gewöhnlichen Steinen.

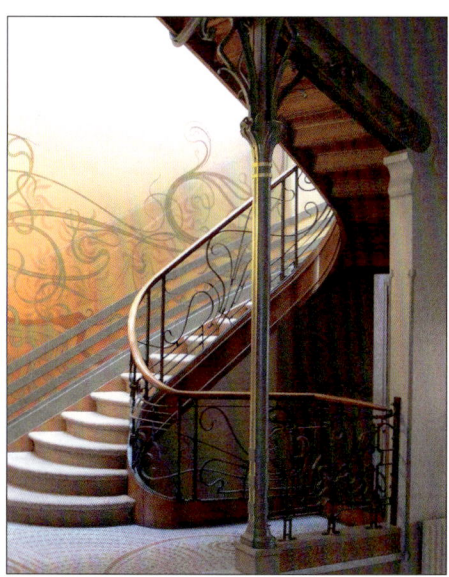

Treppenhaus, Hotel Tassel Brüssel, Victor Horta
1894 als Gesamtkunstwerk entstanden; weiche geschwungene Linien verbunden mit tragender freiliegender Gußeisenkonstruktion, z. B. Säulen; neu war, Konstruktionen sichtbar zu lassen.

4.5.2 Gestaltung im Jugendstil

Beobachtung – Gestaltung des Jugendstils erkennen – Making of ...

Die Abbildungen zum Jugendstil zeigen drei Gestaltungsstile des Jugendstils, die aber auch ineinanderfließen können.
Betrachten Sie die Abbildungen zum Jugendstil. Suchen und erkennen Sie darin die unten genannten stilistischen Merkmale.

Stilistische Merkmale – Jugendstil
Anregungen durch die Natur
▪ Pflanzenartiges wie Blumen, Blüten, Stängel und Stiele, organische pflanzliche Wirkung, naturalistisch-stilisierte Formen, dekorative Gesamtwirkung ▪ Tiere: besonders Insekten, Vögel, schillernde, magische Wirkung der Tiere ▪ Menschendarstellung: Mädchenfiguren, Gesichter, oft feenartige, märchenhafte und geheimnisvolle Wirkung
Liniengestaltung
▪ Von Natur-, Menschen- und Pflanzenmotiven ausgehend wurden lineare Muster entwickelt, die sich dann zum reinen gegenstandslosen Linienornament weiterentwickeln. ▪ Die schön geschwungene elegante Linie wurde wichtig und weiche fließende Übergänge ließen Formen und Motive, oft als Metamorphose, ineinanderfließen und übergehen.
Flächengestaltung
▪ Abstrakt, geometrisch, eher streng und klar ▪ Besonders bekannt ist dafür der Schotte Charles Rennie Mackintosh. Seine Möbel mit den ungewöhnlich rechteckigen Formen, den Stühlen mit den hohen Lehnen, alles kombiniert mit edlen Werkstoffen begeisterte in Europa. ▪ Secessionsstil in Wien: Koloman Moser und Josef Hoffmann gründeten 1903 die „Wiener Werkstätten" mit dem Ziel der Erneuerung des Kunsthandwerks. Ihre Gestaltung bestand mehr aus reduzierten geometrisch-abstrakten Formen, besonders beliebt war das Quadrat. ▪ Die strenge Formensprache nahm die spätere Formgestaltung der klassischen Moderne vorweg.

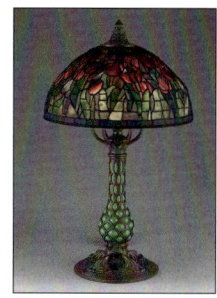

Glaskunst
Der New Yorker Juwelier Tiffany ist bekannt für Schmuck, Uhren, Accessoires und Glaslampen; bei der „Tulpenlampe" mit mosaikartiger Wirkung schimmert grünes Glas wie Wassertropfen durch die Öffnungen des Bronzefußes hindurch.

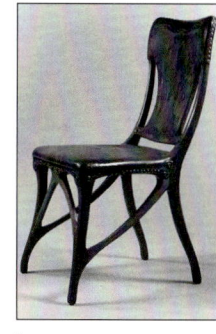

Innenausstattung
Für die Pariser Weltausstellung von 1900 entwarf Eugène Gaillard die Innenausstattung von sechs Modellräumen. Dieser Stuhl mit seinen gekurvten Formen wirkt organisch und von der Natur inspiriert.

4.6 Aufgaben

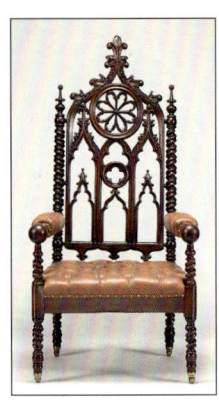

Neogotischer Stuhl

Deckblatt Vorlagemappe (Ausschnitt)
Für Gold- und Silberarbeiten

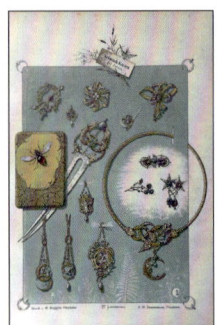

Schmuckabbildungen aus einer Vorlagemappe

1 Thonet – Designklassiker erklären

a. Erklären Sie die Technik, durch die Michael Thonet berühmt wurde.
b. Besonders der Stuhl Nr. 14 gilt als Designklassiker. Erläutern Sie.

a.

b.

2 Shaker – Designtendenzen, Gestaltungsweise und Leitsätze kennen

Beschreiben Sie Gestaltungsweise und Leitsätze der Shaker.
Erklären Sie mit den Designtendenzen, weshalb die Produkte auch heute noch gefragt oder aktuell sind.

3 Historismus – Produktionsweise, Gestaltung und Zielgruppe erklären

a. Nennen Sie die Produktionsweise im Historismus und erklären Sie deren Einfluss auf die Gestaltung.
b. Welche Zielgruppen wurden damit angesprochen?

a.

b.

4 Historismus – stilistische Merkmale beschreiben und einordnen

Beschreiben Sie den Geschmack zur Zeit des Historismus anhand der stilistischen Merkmale des Stuhls links oben.

5 Relevanz von Ausstellungen kennen

Erklären Sie die Wichtigkeit von Messen und (Welt-)Ausstellungen im 19. Jh.

Frühindustriell

6 Was sind Vorlagemappen?

Vorlagemappen erfüllten seit Jahrhunderten wichtige Funktionen. Erklären Sie (vgl. Abb. links mittig und unten).

7 Arts-and-Crafts-Bewegung erklären

a. Die Arts-and-Crafts-Bewegung gilt als Reformbewegung – gegen was war sie gerichtet?
b. Nennen Sie deren Hauptvertreter.
c. Nennen Sie seine Forderungen und erklären Sie mit Designtendenzen.
d. Welche zeitlich danach folgenden Entwicklungen waren von der Arts-and-Crafts-Bewegung beeinflusst?

a.

b.

c.

d.

8 Jugendstil – Einfluss der Produktionsweise im Jugendstil erklären

a. Nennen Sie die typische Produktionsweise des Jugendstils.
b. Erklären Sie deren Einfluss auf die Produkte und damit die Zielgruppe.

a.

b.

9 Stilistische Merkmale zuordnen

a. Ordnen Sie den Stehtisch von Hector Guimard rechts oben einer Epoche oder Stilrichtung zu.
b. Begründen Sie mit den stilistischen Merkmalen.
c. Der Stuhl rechts von Moser aus der gleichen Zeit weist eine andere Gestaltung auf. Beschreiben und erklären Sie die stilistischen Merkmale.

a.

b.

c.

Stehtisch, Hector Guimard
Ebenholz

Stuhl, Koloman Moser
Holz, Geflecht

5.1 Frühes Industriedesign

5.1.1 Deutscher Werkbund

Zeitbezug – Kunst, Industrie und Handwerk vereint

Die Gründung des Deutschen Werkbunds 1907 in München war ein Meilenstein in der Designgeschichte. Gründungsmitglieder waren unter anderem H. Muthesius, H. van de Velde, P. Behrens, R. Riemerschmied, J. Hoffmann, J. M. Olbrich und der Politiker F. Nauhaus.

Als Zusammenschluss von Künstlern, Pädagogen, Architekten, Unternehmern, Vertreter des Handwerks, der Industrie und Politik verfolgten sie das Ziel einer *„ ... Veredlung der gewerblichen Arbeit im Zusammenwirken von Kunst, Industrie und Handwerk"*.

Inhalte und Ziele des Deutschen Werkbunds
- Qualität, Funktionalität und Materialgerechtigkeit gelten als wichtige Kriterien.
- Gute Gestaltung sollte deutschen Produkten wieder eine wichtige Position auf dem Weltmarkt verschaffen und „Made in Germany" zu einem Qualitätssiegel machen.
- Deutsche industrielle Massenware mit gestalterisch-künstlerischem Anspruch; eine Schönheit der Gebrauchsprodukte und damit eine Ästhetik der Technik, das waren neue zukunftsgerichtete Gedanken.
- Preiswerte Produkte durch Serienproduktion auch für den Arbeiterhaushalt erschwinglich zu machen.
- Ablehnung und Überwindung des Historismus und des Jugendstils.
- Eine Art der Geschmackserziehung; auch über „Propaganda" und Ausstellungen sollte dem Bürger eine neue Gestaltung vermittelt werden.
- Neues Bauen und Wohnen vermitteln; z. B. die Weißenhofsiedlung in Stuttgart, die unter Leitung von Ludwig Mies van der Rohe und weiteren Architekten und Designern wie Walter Gropius, Le Corbusier, Mart Stam u. a. 1927 nach Vorschlägen des Deutschen Werkbunds und als Teil der Ausstellung „Die Wohnung" errichtet wurde.

Bedeutung des Deutschen Werkbunds

Die Anfangsphase des Deutschen Werkbunds markiert den Übergang zum modernen Industriedesign. Die zukunftsweisenden Einflüsse, sowohl auf das Deutsche Design als auch auf die Baukunst, waren nicht zu unterschätzen. Mit einer kurzen Unterbrechung existiert der Deutsche Werkbund bis heute.

Merkmale der Produkte
Qualitätsvoll, harmonisch, reduzierte Form, materialgerecht, funktional, preisgünstig, wenig Verzierungen

Medientipp – Weißenhofsiedlung
Über Google Maps Streetview kann man virtuell durch die Siedlung gehen und auch das Weißenhofmuseum von außen betrachten. Interessant ist, dass manche neueren Häuser der Umgebung eigentlich nicht so modern wirken wie die bald hundert Jahre alten Gebäude von damals.

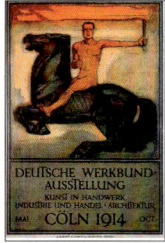

Plakat von Peter Behrens, 1914
Für die Deutsche Werkbundausstellung in Köln

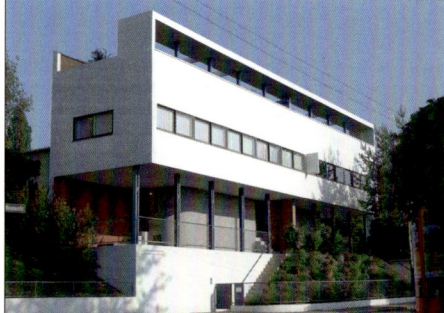

Die Weißenhofsiedlung, 1927
Bedeutendes Zeugnis des neuen Bauens, Doppelhaus von Le Corbusier und Pierre Jeanneret

Weg der Moderne

Problematik – Grundsatzdiskussionen
Der „Werkbundstreit" 1914 zwischen Hermann Muthesius und Henry van de Velde zeigte deutlich die unterschiedlichen Standpunkte und Ansprüche der Vertreter der Industrie und des Handwerks.

Es ging darum, ob der Werkbund künftig einer standardisierten, industriellen Massenproduktion, vertreten von Muthesius, oder einem individuellen, künstlerisch geprägten Weg, vertreten von van de Velde, folgen sollte.

Standpunkte – Zitate

Muthesius:
„Die Architektur und mit ihr das ganze Werkbundschaffensgebiet drängt nach Typisierung und kann nur durch sie diejenige allgemeine Bedeutung wiedererlangen, die ihr in Zeiten harmonischer Kultur zu eigen war. Nur mit der Typisierung, die als Ergebnis einer heilsamen Konzentration aufzufassen ist, kann wieder ein allgemein geltender, sicherer Geschmack Eingang finden."

Van de Velde:
„Solange es noch Künstler im Werkbund geben wird und solange diese noch einen Einfluss auf dessen Geschicke haben werden, werden sie gegen jeden Vorschlag eines Kanons oder einer Typisierung protestieren. Der Künstler ist seiner innersten Essenz nach glühender Individualist."

Quelle: Thomas Hauffe, Design Schnellkurs, 2008

Der erste Weltkrieg beendete vorerst den Streit. Danach sollte sich zeitbedingt die Auffassung von Muthesius durchsetzen, begünstigt durch die zunehmende industrielle Produktionsweise. Doch bis heute ist es eine immer wieder diskutierte Frage, wie durch Design Individualität bei industriell produzierten Produkten erreicht werden kann. Lesen sie dazu auch in Kapitel 1.4.2 über *Standardisierung – Typisierung*.

5.1.2 Peter Behrens und die AEG

AEG
Die Allgemeine Electricitäts-Gesellschaft (AEG) wurde 1883 gegründet und stellte zuerst Dynamos, Turbinen, Transformatoren und Elektromotoren für die Industrie her, dann aber zunehmend elektrische Geräte für den privaten Haushalt wie elektrische Luftbefeuchter, Ventilatoren, Uhren, Wasserkessel, Heizgeräte oder Glühbirnen.

Peter Behrens war 1907 in den „künstlerischen Beirat" der AEG berufen worden. Ziel war es, den wirtschaftlichen Erfolg der Firma in einer modernen und sachlichen Gestaltung widerzuspiegeln. Diese sollte Produkte, die Gebäude, Logo und alles, was mit der AEG in Verbindung stand, umfassen. Bei dieser Art der Selbstdarstellung lassen sich erste Gedanken einer Corporate Identity finden.

Peter Behrens – früher Industriedesigner
Woran liegt es, dass Peter Behrens als einer der ersten Industriedesigner gilt?

Zu Beginn des 20. Jahrhunderts warteten durch die neuen technischen Möglichkeiten und die sich verändernde Zeit vielfältige Aufgaben auf die Designer. Die Umsetzungen durch Behrens zeigen auch heute noch die Auffassung eines modernen Industriedesigns.

5.1.3 Neue Aufgaben im Produktdesign am Beginn des 20. Jh.

Image
Dem damals schlechten Ruf deutscher Industrieprodukte sollte entgegengewirkt werden.

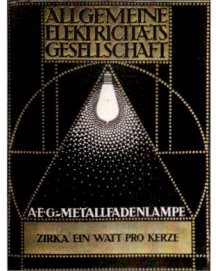

Plakat von Peter Behrens, 1907 für AEG

Noch Luxus – das Licht für alle: Die Lithographie visualisiert den Wert der lichtausstrahlenden Metallfadenlampe (Glühbirne) in schwarz, weiß und wertvollem Gold.

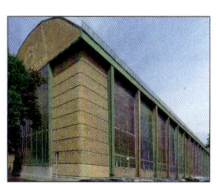

AEG-Turbinenfabrik, Peter Behrens, 1909

Die moderne Industriearchitektur aus Stahl, Glas und Beton, ohne historische Verzierung, macht damit ihre innere Funktion sichtbar – die Herstellung von Turbinen.

1900er–1920er Jahre

Elektrische Kochplatte
Der historisierende Zeitgeschmack um 1900 bei einem elektrischen Gerät: reich verziert mit pflanzenartigen Füßen

Elektrizität und neuartige Produkte
Berührungsängste gegenüber neuen Techniken und Geräten sollten abgebaut werden, denn Elektrizität war zu Beginn des 20. Jahrhunderts noch nicht überall vorhanden. Auf dem Land fehlte bis weit in die 1920er Jahre sogar die Stromversorgung. Elektrische Geräte waren daher neue unbekannte Produkte und für den Durchschnittsverdiener noch zu teuer.

Zeitgemäße, moderne Gestaltung
Diese sollte das „Wesen" der neuen Produkte sichtbar machen – doch wie konnte diese Gestaltung aussehen? Bei einem Vortrag erklärte Peter Behrens 1910: *"Gerade bei der Elektrotechnik handelt es sich nicht darum, die Formen durch verzierende Zutaten äußerlich zu verschleiern, sondern weil ihr ein vollkommen neues Wesen innewohnt, die Formen zu finden, die ihren neuen Charakter treffen."*

Gestaltung und Funktionalismus
Die von Behrens entwickelten Produkte zeichnen sich daher durch einen sachlichen Funktionalismus aus, der eine klare Formensprache aufweist. Kleine Verzierungen wie leicht geschwungene konvexe/konkave Standflächen oder ein umlaufendes Perlband sind dem Zeitgeschmack geschuldet und wenig dominant.

Typisierung
Diese hatte den Vorteil, dass nur wenige unterschiedliche technische Formen für einen bestimmten Typus entwickelt werden mussten, was auch die Herstellungskosten senkt.

Standardisierung
Dadurch wurden nur bestimmte festgelegte Werkzeuge oder Maschinen für die Produktteile gebraucht, die durch Normung zueinander passten.

Variantenbildung
Durch Kombinationen der Einzelteile untereinander konnte trotzdem eine gewisse Vielfalt erreicht werden. So kann der gleiche Wasserkesseltyp in verschiedenen Größen, aber mit unterschiedlichen Oberflächen oder Werkstoffen oder Henkeln hergestellt werden – und sieht dadurch immer anders aus.

Vom Corporate Design zur Corporate Identity (CI)
Behrens entwickelte das gesamte Erscheinungsbild eines Corporate Designs. Er gestaltete alles: die technischen Produkte, ein neues Logo, die Hausschrift, die Kataloge, Preislisten und Messestände. Als Architekt entwarf er die Fabrikgebäude und die Wohnungen für die Arbeiter.

Die Wirkung der AEG nach Außen war zu einer Corporate Identity geworden und durch die Arbeit von Behrens weltweit zu etwas Besonderem. Lesen Sie dazu auch in den Kapiteln 1.4.2 *Standardisierung – Typisierung* und 6.4.4 *Design als Imageträger*.

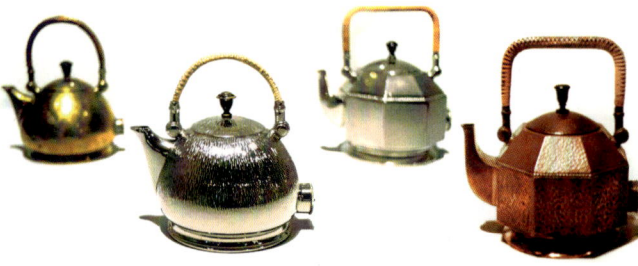

Elektrische Tee- und Wasserkessel in Varianten erhältlich, Peter Behrens, 1909

In verschiedenen Ausführungen angeboten: Kupfer, Messing oder Silber, gehämmert, poliert oder matt, rund oder eckig, die Preise lagen 1912 bei 19,- bis 24,- Mark

5.2 Bauhaus

Weg der Moderne

5.2.1 Das Bauhaus im Zeitbezug

- 1919 Weimar: Gründung einer Kunstschule durch Walter Gropius als „Staatliches Bauhaus Weimar" durch Zusammenlegung der Kunstgewerbeschule und der Hochschule für bildende Kunst
- 1925 das Bauhaus wird wegen der feindlichen Haltung der Behörden nach Dessau verlegt in ein von Gropius entworfenes funktionales, neues Gebäude.
- 1932 drohende Schließung des Bauhauses, daher Wechsel nach Berlin
- 1933 Schließung auf Druck der Nazis

5.2.2 Ziele und Leitgedanken in der Gestaltung

Das Bauhaus bestand 14 Jahre und kann in drei Phasen eingeteilt werden. In diesen kam es immer wieder zu Auseinandersetzungen über Ziele oder Leitgedanken. Doch gerade auch darin zeigt sich die Lebendigkeit und inhaltliche Beschäftigung des Bauhauses mit Design.

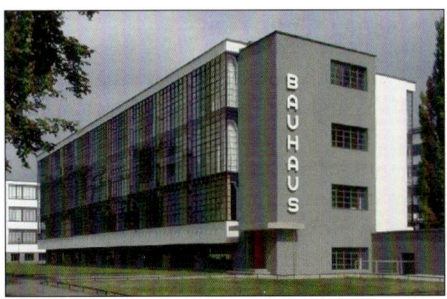

Bauhaus in Dessau – architektonisches Vorbild
Der „Glasvorhang" vor der Fassade trägt nur sein eigenes Gewicht, das Tragwerk liegt dahinter. Die Konstruktion in den Innenräumen wird nicht verdeckt, Pfeiler, Leitungen, Heizkörper bleiben sichtbar – als sichtbare Funktionalität.

1. Phase 1919–1923
- *Das pädagogische Lehrprogramm*
Der Vorkurs war ein neues pädagogisches Lehrprogramm, das für alle Studierenden obligatorisch war. Selbsterfahrung durch gestalterisches Tun sollte mit Grundlagen der Formen- und Farbenlehre und praktischer Ausbildung in den Werkstätten verbunden werden. Danach konnten die Studenten in speziellen Werkstätten und Bereichen arbeiten: Tischlerei, Metall, Druckerei, Keramik, Glasmalerei, Bühnenwerkstatt, Weberei, Buchbinderei, Druck, Fotografie, Holzbildhauerei, später erst Architektur.

- *Als Reform gedacht*
Gropius wollte keinen neuen Stil entwickeln, sondern forderte eine Reform der künstlerischen Arbeit. Im Handwerk sah er das Fundament aller Künste. Noch war das Bauhaus beeinflusst von den Ideen William Morris. Ziel war die gemeinsame Arbeit an einem „Gesamtkunstwerk", an der „Wiedervereinigung aller Künstler am Bau", wie Gropius es nannte. In den Werkstätten wurden hauptsächlich Unikate angefertigt.

- *Zusammenarbeit*
Die bildende Kunst besaß einen hohen Stellenwert und die Trennung zwischen freier und angewandter Kunst (Kunsthandwerk) sollte aufgehoben werden, dafür arbeiteten Künstler und Kunsthandwerker zusammen in Lehre und Produktion.

2. Phase 1923–1928
- *Industrie auf dem Vormarsch*
Mit dem neuen Leitsatz „Kunst und Technik – eine neue Einheit" sollten vermehrt die Möglichkeiten der Industrie eingesetzt werden. Das Hand-

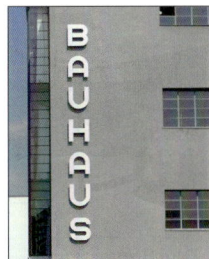

Bauhaus-Schrift

Glasvorhang-Fassade
Die neuartige Transparenz bringt nicht nur Licht und Sonne in Innenräume, sondern auch, dass man nach außen sieht und ebenso gesehen wird.

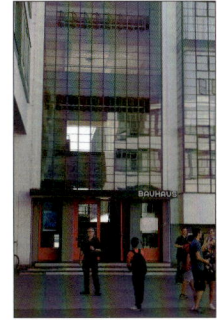

Der Eingang
Nicht wie bisher bei öffentlichen Gebäuden zentral symmetrisch in der Mitte, sondern um die Ecke, etwas versteckt seitlich angebracht, so wie alle Gebäudeteile zueinander ungewohnt asymmetrisch angeordnet sind.

1919–1933

Freischwinger S32, 1928, Marcel Breuer

Urheberrecht „hinterbeinloser" Freischwinger für Mart Stam

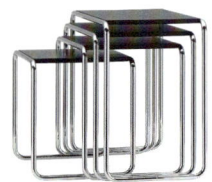

Satztische B9, 1925, Marcel Breuer, Thonet

Stahlrohrtische

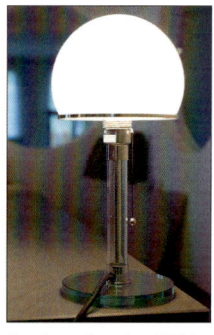

Bauhausleuchte W24, Wilhelm Wagenfeld und Carl Jacob Jucker

Scheibe, Zylinder, Kugel, kombiniert mit Glas und Metall; deutlich sichtbare Funktion: Stromkabel in der Röhre, Schnur zum Anknipsen – zeitlos modern mit indirektem Raumlicht

werk verlor an Bedeutung, Bildende Kunst und freies künstlerisches Schaffen traten stark in den Hintergrund. Industrielle Werkstoffe wie Stahlrohr, Industrieglas und Sperrholz wurden bevorzugt. Statt Unikaten entstanden Modelltypen zur seriellen Produktion. Das Bauhaus lieferte Vorbilder, die für die Massenproduktion bestimmt waren, wenn auch meist nur als Prototyp angefertigt. Die serielle Umsetzung wäre damals sehr teuer gewesen. Typisierung, Normierung, serielle Herstellung und Massenproduktion wurden trotzdem zu Leitgedanken vieler Entwurfsarbeiten.

- *Funktionsdesign*
 Der neue Leitsatz brachte eine starke Zuwendung zum Funktionalen, sowohl für Architektur als auch für Gebrauchsgegenstände. Gropius forderte, dass die Form dem Wesen des Objekts entsprechen solle. Es war die Suche nach einer allgemeingültigen Produktsprache, die sich in einer modernen Industrieästhetik zeigen sollte und in Klarheit und Einfachheit der Form gefunden wurde. Überwiegend umgesetzt als geometrisch einfache, reduzierte Form verschwanden Verzierungen und Dekoratives, diese würden die Massenanfertigung erschweren.

- *Design für alle – Sozialdesign*
 Ziel war für breite Bevölkerungskreise Produkte zu entwickeln, die erschwinglich waren und ein hohes Maß an Funktionalität besaßen. Die Akzeptanz dieser Gestaltung war in der Bevölkerung aber nicht groß, die Produkte wirkten kühl, nüchtern, erinnerten zu sehr an die Industrie, schienen eher für eine avantgardistisch orientierte Zielgruppe zu sein.

Bauhausgestaltung erkennen – Making of ...

Freischwinger und auch Kaffeekanne zeichnen sich durch eine typische Bauhausgestaltung aus. Beschreiben Sie, woran Sie diese erkennen.

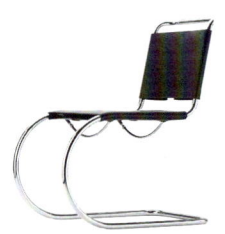 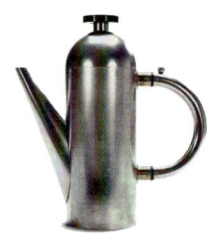

Freischwinger, 1927, Mies van der Rohe

Aus einem Stück gebogenes Stahlrohr und Lederbezug; die Weiterentwicklung des hinterbeinlosen Stuhls von Mart Stam wirkt elegant, reduziert, zeitlos, schwerelos.

Kaffeekanne, 1924, Naum Slutzky

Kubische Formen: Halbkugel, Halbkreis, Zylinder, konischer Ausguss; klare Gestaltung trifft auf matten Stahl, schwarzer Knauf, Abstandshalter im Griff verhindern dessen Erhitzung.

3. Phase 1928–1933

- *Sozialdesign statt Luxusdesign*
 1928 gab Walter Gropius die Leitung an Hannes Meyer ab, der den Funktionalismus in verstärkter Weise auf die sozialen Bedürfnisse ausgerichtet sehen wollte. Gestaltung wurde unter dem Motto „Volksbedarf statt Luxusbedarf" noch stärker sozial begründet und als „lebensrichtig" verstanden.

- *Politisierung*
 Die Politisierung unter den Studierenden nahm zu und die kommunistische Orientierung von Hannes Meyer führte zu dessen Entlassung durch die Stadt Dessau. Der Architekt Ludwig Mies van der Rohe wurde 1930 als Direktor berufen. Dieser versuchte mit

einer betont unpolitischen Amtsführung die Schule aus der öffentlichen Diskussion herauszuhalten.

- *Die Architekturausbildung*
Unter der Leitung von van der Rohe gewann die Architektur an Gewicht, die Bedeutung der Werkstätten und die industrielle Entwurfsarbeit ging damit zurück.

- *Auflösung*
Die Nationalsozialisten schlossen 1933 das Bauhaus, sie warfen ihm Internationalisierung und Kulturbolschewismus vor. Doch auch das Kleinbürgertum war froh, jene „Radikalen" los zu sein, deren Gestaltung und Architektur ihnen fremd geblieben war. Viele Bauhausmitglieder wanderten in die USA aus.

5.2.3 Auswirkungen bis heute

Der Bauhausstil?
Die Ideen des Bauhauses hatten sich nach der Schließung schon international verbreitet. Die Suche nach einer allgemeingültigen Formensprache der Gestaltung hatte zu einem strengen, klaren Funktionsdesign geführt, wobei die zeitgleiche Entstehung von geschwungenen und organischen Formen, die ebenso funktional sein können, nicht berücksichtigt wurde.

Seit den 1960er Jahren erschienen Stahlrohrmöbel und weitere Produkte als lizenzierte Reeditionen, oft nach Originalvorgaben, bei verschiedenen Firmen auf dem Markt. Diese Nachbauten prägen unsere Vorstellung des Bauhausstils. Teils wurden dabei kleine Veränderungen vorgenommen, die wegen moderner Produktionsmöglichkeiten erforderlich waren oder unserem heutigen Geschmack einer gehobenen Ästhetik entsprechen.

Doch auch Farbigkeit war im Bauhaus durchaus vorhanden und außer Stahlrohr gab es auch Entwürfe für Holz. Bei einigen Stahlrohrmöbeln von Breuer wurde das Metall lackiert und es waren farbige Stoffbezüge vorgesehen.

Auch viele billige Stahlrohrstuhl-Kaufhauskopien scheinen „Bauhausgestaltung" zu besitzen. Im Vergleich mit dem „Original" oder lizenzierten Nachbauten lassen sich oft Unterschiede erkennen. Die Ironie ist, dass auf diese Weise die Bauhausidee, durch günstige Herstellung Möbel für alle zu produzieren, umgesetzt wird.

Doch bis heute sind sie als Designklassiker präsent: Lampen, Stahlrohrstühle, das minimalistische Wohnhaus.

Stilistische Merkmale – Bauhaus
- Funktionsdesign mit klaren, geometrischen Formen, reduzierte Gestaltung, geradlinig, kühl, zeitlos, nüchtern, durch Glas- und Metall Industrieästhetik
- Keine unnötigen Verzierungen und Ornamente
- Wenig Farbigkeit, bevorzugt Schwarz, Weiß
- Stahlrohrmöbel gelten als Inbegriff von Funktionalität, wirken luftig und flexibel, klar und modern, schwerelos und leicht, kühl und reduziert |

Architekten, Designer und bildende Künstler
Der Einfluss, den das Bauhaus auf die Entwicklung des Designs hatte, ist unbestritten und wurde von Persönlichkeiten wie Walter Gropius, Ludwig Mies van der Rohe, Hannes Meyer, Marcel Breuer, Laszlo Moholy-Nagy, Wilhelm Wagenfeld, Marianne Brandt, Naum Slutzky und Mart Stam geprägt.

Viele bedeutende bildende Künstler förderten das Ansehen des Bauhauses: Wassily Kandinsky, Paul Klee, Oskar Schlemmer, Johannes Itten, Lyonel Feininger.

Marianne Brandt
Aschenbecher von 1926, Neuauflage Alessi 1985

Wassily Kandinsky
Lithographie 1923, abstrakte geometrische Formen in Rot, Gelb, Blau, Schwarz; Figürliches ist nur angedeutet: eine Reiterfigur mit Lanze?

Die Bauhaustreppe
Oskar Schlemmer, 1932, Figuren steigen die Treppe hinauf und herab, verdeutlichen so die Wechselwirkung von Figur und Bewegung im Raum.

1920er Jahre

5.3 Sozialdesign – Frankfurter Küche

5.3.1 Zeitbezug – Wohnungsnot und Bauprojekte

Sozialer Wohnungsbau

Steigende Bevölkerungszahlen und städtische Wohnungsnot ließen nach dem Ersten Weltkrieg in den 1920er Jahren in vielen Städten Wohnungsbauprogramme entstehen. Es sollte günstiger und sparsam genutzter Wohnraum mit einer einfachen, preiswerten Ausstattung für große Bevölkerungszahlen entwickelt werden.

Karl-Marx-Hof in Wien
Vorbild des sozialen Wohnungsbaus, erbaut 1927-1930

Moderne Bauweise

In Frankfurt sollten dabei ganz modern Betonplatten und Betondeckenbalken eingesetzt werden, die nicht auf der Baustelle, sondern in der Fabrikhalle vorfabriziert wurden. Größere Mengen können dabei vorbereitet und schneller verarbeitet werden, wodurch sich die Baukosten verringern. Nach Protesten stellte man allerdings wieder auf traditionelle Maurerarbeit um, denn die Maurer fürchteten um ihre Arbeitsplätze.

5.3.2 Innenausbau mit Küche

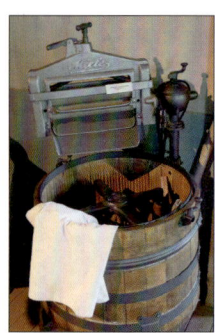

Waschmaschine Miele
Holzbottich-Maschine von 1928, ohne Heizung; um die Wäsche auszuwringen, kann die Wäschepresse oben zusätzlich dazu geschaltet werden.

Eine ungewöhnliche Frau – Margarete Schütte-Lihotzky 1897–2000

Obwohl damals für Frauen nicht üblich studierte Schütte-Lihotzky an der Wiener Kunstgewerbeschule Architektur, gegen den Widerstand der Mitstudenten und männlichen Professoren. Anlässlich ihres 100. Geburtstags erklärte sie: „...1916 konnte sich niemand vorstellen, dass man eine Frau damit beauftragen wird, ein Haus zu bauen, nicht einmal ich selbst."

Frankfurter Küche – für alle günstig

In Wien unter Adolf Loos war Schütte-Lihotzky schon an Siedlungsprojekten beteiligt gewesen. Vom Stadtplaner Ernst May wurde sie 1926 nach Frankfurt gerufen, um als Leiterin des Planungsteams Küchen zu entwickeln, die als fester Bestandteil von Wohnungen für die sozialen, kommunalen Wohnungsbauprojekte eingesetzt wurden.

In verschiedenen Varianten und in über 10.000 Wohneinheiten wurde die von Schütte-Lihotzky entworfene und seriell hergestellte Küche eingebaut.

Nicht mehr Einzelmöbel wie bisher, sondern durch die Entwicklung eines standardisierten Modulsystems konnte die Grundfläche der Küche reduziert werden. Die serielle Fertigung führte zu einer Senkung der Herstellungskosten. So kostete die Küche für die Käufer 238,50 Reichsmark und konnte mit einer Mark Mietaufschlag abbezahlt werden.

5.3.3 Frankfurter Küche – die erste Einbauküche

Rationalisierung der Küchenarbeit

Als Beitrag zur „Rationalisierung der Hauswirtschaft" wurden Handlungsabläufe für diese Küche berechnet und so das Arbeiten vereinfacht. Funktionale und ergonomische Aspekte wurden bis ins kleinste Detail durchdacht, um der Hausfrau durch kurze Wege und Vermeidung überflüssiger Handgriffe die Arbeit zu erleichtern. Schütte-Lihotzky berechnete eine Schrittersparnis von 82 Metern gegenüber damals herkömmlichen Küchen. Jede Tätigkeit brauchte in ihrer Küche nur wenige Schritte und alles war in Reichweite.

Die Einrichtung – neue Ideen ganz praktisch und funktional

Die Ausstattung enthielt Gasherd (oft wurde noch auf dem Holzofen gekocht, der angeheizt werden muss), wär-

Schütten, Aluminium
Verpackungsfreies Aufbewahren für Vorräte wie Erbsen, Linsen, Mehl, Gries, Zucker u. a.

meisolierte Kochkiste zum Garen und Warmhalten der Speisen (energiesparend), Arbeitstisch mit Drehstuhl (für Arbeiten im Sitzen), Abfallrinne in der Arbeitsplatte und Loch für den Abfallbehälter darunter, Spüle und Gestell zum Trocknen des Geschirrs (Spülmaschinen gab es noch nicht), Schrank mit Außenbelüftung (Kühlschränke im Alltag waren noch nicht vorhanden), praktische Schütten (kleine Schubkästchen für Lebensmittel), ein klappbares Bügelbrett, Schränke, an der Wand befestigt und aufeinander abgestimmt (nicht mehr als Einzelmöbel aufgestellt), für optimales Licht die Lampe zum Verschieben auf einer Schiene an der Decke und gekachelte Wände für leichteres Putzen.

Urtyp der modernen Einbauküche
Die Frankfurter Küche gilt heute als Urtyp der modernen Einbauküche und ist in einigen Elementen und Varianten in heutigen Küchen wiederzufinden.

Allerdings bedeuteten diese Küchen damals eine Umstellung für die Menschen. Die Nüchternheit ohne Dekor und Blümchendecke musste erst angepriesen werden.

> **Medientipp – Werbefilm**
>
> In einem Werbefilm wurden 1930 die Vorteile der Frankfurter Küche gegenüber damals üblichen Küchen dargestellt. Recherchieren Sie im Internet mit den Begriffen „Frankfurter Küche".

Als reine funktionale Arbeitsküche ließ sich hier ein optimierter Arbeitsprozess der Küchenarbeit umsetzen. Aufgrund ihrer Größe war es jedoch nicht möglich, sie als gemütliche Wohnküche oder sozialen Treffpunkt der Familie zu nutzen. Mehr als 6,5 Quadratmeter (1,90 m x 3,44 m) ließen die Platzprobleme des sozialen Wohnungsbaus der 1920er Jahre nicht zu.

Weg der Moderne

Eine Küche für die moderne Frau
Die Höhe von Arbeitsflächen war ganz auf die damalige durchschnittliche Größe von Frauen berechnet. Auch waren die Rollen klar verteilt, es dachte damals niemand daran, dass Männer in einer Küche arbeiten könnten.

In den gehobenen Gesellschaftsschichten hatte man in den 1920er Jahren durchaus noch Dienstmädchen; dafür ist diese Küche nicht gemacht, sie sollte für die zukünftige moderne Frau sein, die ihre Küchenarbeit schnell und effektiv erledigen muss, eventuell noch arbeiten geht oder die Familie versorgt.

Auf uns heute wirkt die Frankfurter Küche wie eine praktische Küche – effektiv beim Gebrauch und modern in ihrer klaren Formensprache.

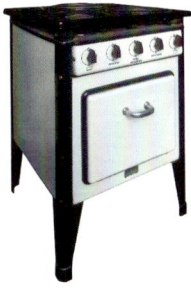

Modernes Kochen
Elektroherd aus der Frankfurter Küche

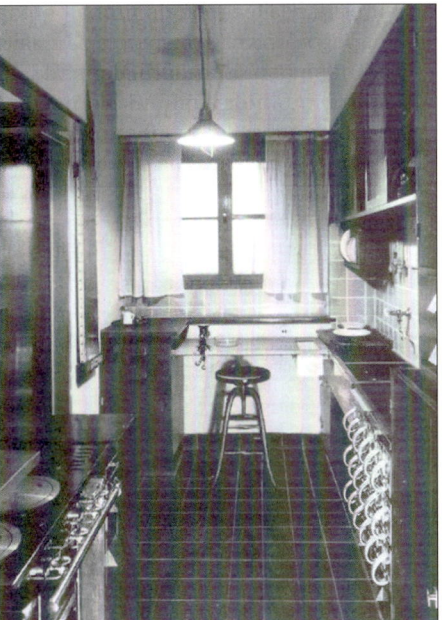

Frankfurter Küche von M. Schütte-Lihotzky
Das Original: Foto aus der Zeitschrift „Das Neue Frankfurt" von 5/1926–1927

Die Farbe Blau
Heute ein Kuriosum: Wissenschaftler meinten herausgefunden zu haben, dass Fliegen sich nicht auf blauen Flächen niederlassen – die meisten Küchen wurden blau lackiert.

1920er–1940er Jahre

5.4 Die Stromlinienform – Streamlining

Messerschmitt Kabinenroller
Deutsche Stromlinienform der 1950er Jahre

Zeppelin LZ 126
Inbegriff der Stromlinienform – beim Atlantikflug von Deutschland nach New York, hier im Landeanflug

Haarföhn
in dynamischer Form

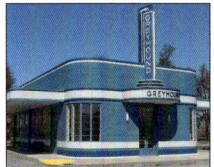

Runde Ecken?
Die amerikanische Busgesellschaft Greyhound verdeutlicht mit gerundeten Architekturformen Dynamik und Geschwindigkeit.

5.4.1 Zeitbezug – das Konsumdesign entsteht

Eine Gestaltungsform und ihre wirtschaftliche Bedeutung

Die USA waren in den 1920er Jahren nicht nur auf einem technologisch höheren Niveau als die europäischen Staaten, es wurden auch schon elektrische Alltagsgeräte in Massenproduktion hergestellt.

Nach dem Zusammenbruch der Börse 1929 und der folgenden Wirtschaftskrise suchten Unternehmen und Firmen nach Möglichkeiten, die Wirtschaft schnell wieder anzukurbeln. Viele investierten nicht in neue Produkte, sondern versuchten, Produkten durch äußeres Umarbeiten ein anderes Aussehen zu geben. Die Stromlinienform war dabei besonders beliebt.

Styling fördert den Konsum

Durch jährliches Umstylen schon vorhandener Produkte wurde der Anreiz geschaffen, sich die vermeintlich neueren und moderneren Produkte zu kaufen. Auch wollte man sich dadurch von der Konkurrenz abheben.

Das Konsumdesign entstand. Es wurde nicht mehr für die Ewigkeit, sondern für den kurzfristigen Genuss und Gebrauch produziert.

In den 1950er Jahren erreichte die Stromlinienform auch verstärkt Deutschland.

5.4.2 Stromlinienform – Formgebung mit zwei Gesichtern

Der Ursprung als Funktionsdesign

Fahrzeuge oder Flugzeuge erreichten immer größere Geschwindigkeiten. Dabei sollten sie dem Wind den kleinstmöglichen Widerstand entgegensetzen, um sich mit weniger Energieaufwand schneller bewegen zu können. Die Stromlinienform ist dabei optimal, da sie sich durch einen geringen Strömungswiderstand gegenüber Luft oder Wasser auszeichnet – was im Windkanal sogar sichtbar gemacht werden kann. Idealform ist dabei die Tropfenform.

Besonders der Zeppelin wurde zu einem Synonym für die Stromlinienform und den technischen Fortschritt. Beim Auto allerdings wurden stromlinienartige Zusatzteile auch als reines Styling für den Massengeschmack aufgesetzt. Hochgeschwindigkeitszüge von heute besitzen immer noch diese Form.

Stromlinienform – eine Form für alles

Alltagsgegenstände brauchen, um ihre Funktion zu erfüllen, keine aerodynamische Optimalform. Dennoch wurde die Stromlinienform auf alle beliebigen Produkte übertragen und dazu als reines Styling eingesetzt – bei Geräten wie Eierkochern, Lampen, Bügeleisen, Föhn, Bleistiftspitzern, Geschirr, Möbel, Kinderwagen und vielen mehr.

Stilistische und symbolische Merkmale – Stromlinienform
Tropfenform als Idealform
abgerundete Seite und eine spitz zulaufende Seite
Wirkung
• Dynamisch, plastische räumliche Form, immer wie in Bewegung • Kombination: häufig mit organisch geschwungenen Formen verbunden • Überschneidungen mit der Gestaltung des Art Déco
Symbol
• Formen stehen für Fortschritt, Dynamik, Modernität. • Beeinflusst durch die USA fanden diese Formen besonders im Nachkriegsdeutschland vermehrten Einsatz – sie verkörperten den technischen Fortschritt und das neue Selbstbewusstsein der modernen Hausfrau.

Weg der Moderne

5.4.3 Raymond Loewy – ein Marketingprofi

Raymond Loewy gilt als großer amerikanischer Industriedesigner und Vertreter der Stromlinienform. Sein Motto „Hässlichkeit verkauft sich schlecht" steht für ein sinnliches Wahrnehmen von Formen und ihrer Wirkung auf den Konsumenten. Seine Produkte wirken dabei durch die geschwungenen Formen leicht und elegant. Je nach Produkt sind diese Formen dabei als reines Styling oder höchst funktional verwendet.

Loewy setzte nicht nur für viele Firmen neue Marketing- und Werbestrategien sehr bewusst ein, sondern er vermarktete auch sich selbst und sein gut gehendes Büro. Den von ihm vertretenen Produkten und ihren Firmen konnte er damit zu steigenden Absätzen verhelfen.

Bekannte Produkte von Loewy
Redesign der Lucky-Strike-Packung, Coca-Cola-Zapfgerät, Greyhound-Bus, Einrichtung des Skylab, Erneuerung des Shell-Logos, Spar-Logo, Dampflokomotive S1, Bleistiftspitzer als Prototyp in Stromlinienform, Kaffeegeschirr für Rosenthal u. a.

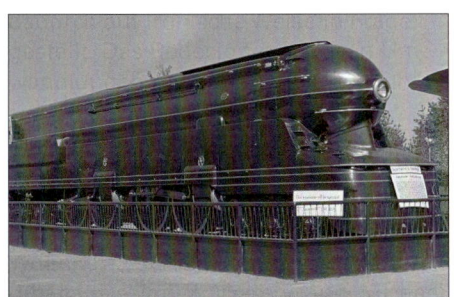

Dampflokomotive S1, Raymond Loewy
Schnellzug mit stromlinienförmiger Verkleidung, auf der New Yorker Weltausstellung 1939

5.4.4 Exkurs Art Déco

Ausgehend von Paris entwickelte sich in den 1920er–1940er Jahren das Art Déco zu einem internationalen Stil. Wertvolle und edle Werkstoffe und sorgfältige Bearbeitung ließ Produkte entstehen, die ein Hauch von Glamour und Luxus umschwebte und nicht für jeden erschwinglich waren.

Stilistische Merkmale – Art Déco
Einflüsse und Herkunft
Dekorative Verzierungen und Ornamente, vielfältige Einflüsse: Begeisterung für Antike, Klassizismus, Azteken, Ägypten, Anregungen durch Kubismus, abstrakte Kunst, Einfluss der Moderne mit Maschinen, Flugzeugen und Wolkenkratzern; alles wurde verwendet, aber in einer modernen Weise auf neue Art umgesetzt.
Gestaltung
Geometrisch abstrakte Formen, Kombinationen mit Stromlinienformen, oft symmetrisch, stark stilisiert und daher abstrakt wirkende Motive, blütenartige Formen, oft bandartig angelegt, Farbigkeit und Materialmix
Gesamtwirkung
Luxuriös, wertvoll, edel, verziert, sehr ornamentreich, geometrische Formen, dekorativ, oft farbig

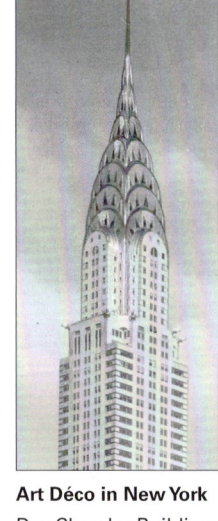

Art Déco in New York
Das Chrysler Building mit der pyramidenartigen Turmspitze und den dreieckigen Fenstern zählt zu den Wahrzeichen von New York City.

Vase – Kultivierter Geschmack
Formen aus Kubismus und abstrakter Malerei kombiniert mit leuchtender Farbigkeit und geometrischen Ornamenten auf einer kugeligen Vasenform

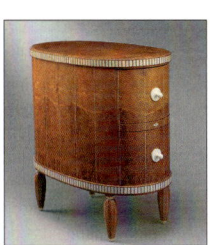

Was ist Art Déco?
„Neue Designs werden niemals für die Mittelklasse gemacht. Sie entstehen auf Nachfrage einer Elite, die dem Künstler Geld und Zeit gibt für die arbeitsreiche Recherche und die perfekte Ausführung." Jacques-Émile Ruhlmann (Zitat aus Wikipedia)

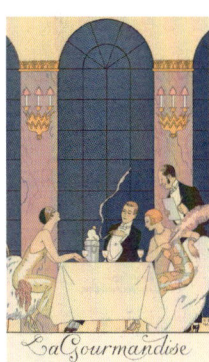

Speisen in den goldenen 1920er Jahren
Eleganz und ein Hauch von Luxus

1950er Jahre

5.5 Organic Design – organische und geschwungene Formen

Hausfrauentraum Küchenmixer „Starmix"
1955: für 240 DM; Monatslohn eines Arbeiters 400 DM

Waschmaschine
1950er Jahre: hier schon mit Metallgehäuse und von vorne zu beladen

Lounge Chair mit Ottoman, 1956 Vitra

„Wie viele rechte Winkel hat der Sessel?" Organic Design von den Eames: Sessel aus Schichtholzschalen, Leder, Fuß drehbar; plastische Wirkung, die Rundungen bieten großen Sitzkomfort, Sessel als teures Hochpreissegment, Teile noch in Handarbeit hergestellt

5.5.1 Zeitbezug – Deutschland und das Wirtschaftswunder

Nachkriegszeit

Nach der Währungsreform 1948 ging es in Deutschland zügig aufwärts. Der große Wiederaufbauwille der Bevölkerung und der Wunsch, die Schrecken des Krieges so bald wie möglich zu vergessen, sorgten für Euphorie und Aufbruchsstimmung. Besonders durch die amerikanische Hilfe des Marshallplans, der einen Wiederaufbau Westdeutschlands vorsah, begann das, was als das deutsche Wirtschaftswunder bezeichnet wird.

Konsumgüter kaufen und die Wirtschaft ankurbeln

Die private Kaufkraft stieg in den 1950er –1960er Jahren nach und nach und die Deutschen gerieten in einen wahren Kaufrausch: Möbel, Elektrogeräte, Autos und besonders das Reisen wurden zum Ausdruck einer neu gewonnenen Freiheit. Die Konsumgesellschaft entstand und durch neue Technologien und industrielle Massenanfertigung wurden früher unerschwingliche Geräte wie Radios, Fernseher, Kühlschränke oder Waschmaschinen zunehmend für jedermann erschwinglich.

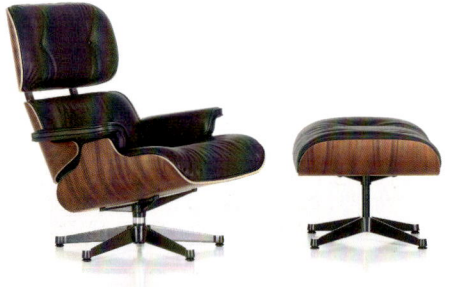

Zeitzeugen befragen – Making of ...

Produkte und Geräte, die für uns heute alltäglich sind, konnten sich viele allerdings erst nach und nach leisten.

Befragen Sie die ältere Generation in ihrer Familie oder Bekanntschaft, wann wurde das erste Auto angeschafft, der erste Fernseher gekauft, in eine Spülmaschine investiert oder ein privater Telefonanschluss gelegt?

Selbst in den 1970er Jahren war ein Telefon noch nicht in jedem Haushalt selbstverständlich und Warteschlangen vor den gelben Telefonhäuschen in den Straßen bis in die 1980er Jahre hinein ein gewohntes Bild.

5.5.2 Organische und geschwungene Formen als Ausdruck einer Zeit

Neues Lebensgefühl durch neue Formen

Mit dem Konsum kamen aus den USA auch geschwungene, gerundete oder organisch wirkende und stromlinienartige Formen. Die neuen Stilformen wurden begeistert aufgenommen, sie versprachen einen Neubeginn nach den Beschränkungen der Kriegsjahre.

Die Formen lieferten ein neues sinnliches, beschwingtes Erleben und das Gefühl, dem „easy living" des Vorbilds Amerika näher zu sein. Die Produkte vermittelten durch ihre dynamisch bewegten Formen Fortschritt, Modernität und Optimismus in eine bessere Zukunft.

Stilistische Merkmale – geschwungene Formen
• Ovale, elliptische Formen, freie geschwungene Formen und Linien, abgerundete Ecken der Produkte
• Wirkt bewegt, dynamisch, geschwungen
• Mit freien Linien oder Strichbündel verziert
• Eine ganz eigene Farbpalette: leicht gebrochen pastellige Töne, oft hellblau, gelb, grau, mit farbigen Akzenten, teils „weiß gewölkt", gesprenkelt |

Kennzeichen Organic Design – Organisches Design

Typisch für das besonders plastisch wirkende Organic Design ist das Zusammenspiel von Funktionsteilen wie Rückenlehne, Sitzfläche oder Armlehne mit geschwungenen und plastischen Formen. Zusammen bilden sie eine „organische" oft skulpturartige Einheit, die wirkt, als hätten sich diese Formen aus der Natur entwickelt. Vertreter sind das Ehepaar Eames und Arne Jacobsen.

Stilistische Merkmale – Organisches Design
▪ Skulpturartig, frei geschwungene, gerundete, organisch wirkende Formen, plastisch, bewegt ▪ Übergang zwischen Organischem Design und Streamlining oft fließend

Den Stil der 1950er Jahre erkennen – Making of …

Die Abbildungen rechts zeigen den Einrichtungsstil der 1950er Jahre. Beschreiben Sie den Einrichtungsstil und den Geschmack der Zeit.

Der alltägliche Wohnstil – Nierentisch und Tütenlampen

Die meisten Wohnungen waren in einem Allerweltsstil eingerichtet, ein anonymes Design, das ohne bekannte Designernamen auskam, aber für Moderne und Neues stand.

Beliebte Möbel

- Nierentische wurden zum Symbol der ganzen Ära. Die unregelmäßige geschwungene Form erinnert an eine Niere oder Kidneybohne. Die drei bis vier Tisch- oder Stuhlbeine, leicht nach außen gestellt, werden nach unten dünner, sind meist niederer als die bisherigen Wohnzimmertische.
- Dreieckige, abgerundete Blumenbänkchen oder Beistelltischchen sind oft mit farbigem Laminat bezogen.
- Tütenlampen gibt es als Steh-, Tisch-, Wand- oder Deckenleuchte mit teils beweglichen Schlaucharmen.
- Gemusterte Tapeten, Cocktailsessel, technische Geräte im Holzschrank versteckt, rundeten das Bild ab.
- Viele bürgerliche Haushalte richteten sich auch konservativ im Stil des „Gelsenkirchener Barock" oder mit „Stilmöbeln" ein; letztere sind industrielle, neu produzierte Möbel, die historische Stile imitieren.

Neue Werkstoffe und Technologien

Durch die Entwicklung neuer Werkstoffe und Technologien konnten viele geschwungene oder organisch wirkende Produkte erst realisiert werden:
- Sperrholz (Schichtholz): frei formbar
- Glasfaserverstärkte Kunststoffe: für beliebige freie Formen, vgl. rechts
- Kunststoffe: z. B. Resopal, ein dekorativer Schichtstoff, abwaschbar und hitzebeständig, farbig
- Metall: z. B. Aluminium, gut formbar, oft als Drehfuß, vgl. rechts
- Weitere Verwendung: Lochblech, Messingleisten und -röhren, biegsame Schlaucharme z. B. für Tütenlampen

Tütenlampe
Lichtspiel durch feine durchsichtige Streifen im mattierten Glas

„Ei-Stuhl", 1957 von Arne Jacobsen
Raumfüllend – wer im „Ei" sitzt wird von ihm umhüllt; Kunststoff mit Glasfaser, Kaltschaumpolster für Bequemlichkeit, der Fuß drehbar

Typische Wohnmöbel der 1950er Jahre

1950er Jahre

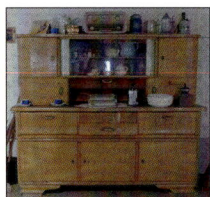

Küchenbuffet, 1950

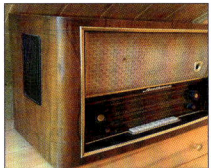

Radio, 1950er Jahre
Holz, Zierleisten und beiger Stoffbezug

„Paimio-Sessel 41", 1930, Alvar Aalto
Bugholzmöbel aus Birke, typisch für Aalto: ausdrucksvolle Linienwirkung und geschwungen wie eine Welle, die eingerollten Enden wirken dekorativ, dienen aber auch als Auflage der Sitzfläche, Sessel als Einsatz für die Ruheräume im Lungensanatorium Paimio, Finnland

5.5.3 Exkurs Gelsenkirchener Barock

Herkunft und Bedeutung

Die Anfänge dieses Möbelstils sind schon in den 1920er–1930er Jahren zu finden. Im Gegensatz zur Kühle der Bauhausgestaltung zeigte sich der bürgerliche Geschmack mehr in ornamentreicher Gestaltung, gerundeten Formen, warmer Wirkung des Holzes und repräsentativer Ausstrahlung.

Auch nach dem zweiten Weltkrieg wurden Möbel in diesem Stil weiterproduziert. Die meisten Wohnungen der Käuferschicht in der Nachkriegszeit waren jedoch eher klein und so wirkten die Möbel schwer und oft zu groß.

Einen bescheidenen Wohlstand zeigen

Das Ruhrgebiet mit seiner Eisen- und Stahlindustrie erfuhr einen wirtschaftlichen Aufschwung. Die Stadt Gelsenkirchen steht dabei stellvertretend für eine typische Stadt mit einer großen Arbeiterschicht. Die Menschen waren stolz, sich wieder etwas leisten zu können. Möbel wurden zum Ausdruck der Überwindung der Schrecken des Krieges und zum Statussymbol und Zeichen eines bescheidenen Wohlstands.

Deutsche Gemütlichkeit

Das repräsentativ üppige Äußere der Möbel gab dieser Gestaltungsweise den Namen „Barock". In vielen Wohnungen und besonders in Arbeiterwohnungen waren Möbel dieser Art zu finden.

Da sie dem Gestaltungsideal der „Guten Form" oder des „Guten Geschmacks" widersprachen, wurde der Begriff „Gelsenkirchener Barock" bald zum leicht spöttischen Synonym für alles, was als altmodisch, überladen oder kitschig angesehen wird.

Doch zeigt sich in der Gediegenheit dieses Einrichtungsstils auch das Streben und die Sehnsucht nach Geborgenheit und gemütlichem Wohnen.

Stilistische Merkmale – „Gelsenkirchener Barock"
Formen und Gestaltung
Wölbungen, geschwungene abgerundete Außenformen, wellenartig, ausladend, Möbelbeine leicht geschwungen, üppig wirkend
Stoffe und Teppiche
Zimmer und Geräte waren mit Teppichen oder Häkeldeckchen belegt und überzogen, schwere Brokat- oder Samtstoffe, Rüschen und Blumenmuster
Möbel und Geräte
• Häufig verziert mit Zierleisten und Beschlägen aus Messing • Holzwirkung wichtig, Edelholzfurniere, oft dunkel, meist hochglänzend, häufig starke Maserung • Oft kitschig, goldgerahmte Bilder mit Engelabbildungen oder Sonnenuntergänge

5.5.4 Skandinavisches Design – Organisches Design

In den 1950er Jahren erlangten skandinavische Produkte und Einrichtungsgegenstände zunehmend Vorbildcharakter. Die formal reduzierten, funktionalen und eleganten Gestaltungen wirken bis heute mit ihrem zeitlosen Design.

Alvar Aalto – Urvater des Organischen Designs (Organic Design)

Der finnische Architekt und Designer Alvar Aalto hatte schon Ende der 1920er Jahre mit der Technik des Schichtholzes experimentiert – was bis dahin eher bei Skiern Anwendung fand. Er entwarf dazu Möbel mit weich geschwungenen, organischen Wellenformen. Das Design sollte die natürlichen Bedürfnisse der Benutzer berücksichtigen, deshalb bevorzugte er natürliche Materialien wie Holz und Textil. Holz war für Aalto das

Weg der Moderne

"... humanste Baumaterial, wenn man nur seiner gewachsenen Struktur folge". Aalto gilt als die nordische Gegenantwort auf die kühlen geometrischen Bauhausprodukte, ihm erschien Stahl zu kalt.

Arne Jacobsen – geschwungen und funktional

Einen Allrounder finden – Making of ...

Überlegen Sie kurz, welche Kriterien der ideale Stuhl für eine Kantine, einen Sitzungsraum, eine Konzerthalle oder für zu Hause aufweisen sollte.

Wenn Sie dann aufzählen, dass der Stuhl leicht, gut hin und her zu tragen, stapelbar zum Wegräumen, bequem, als Massenprodukt nicht zu teuer, zeitlos und ästhetisch ansprechend, daher lange nutzbar und vielseitig privat oder öffentlich einsetzbar sein sollte – dann werden Sie vielleicht auf den Ameisenstuhl des Dänen Arne Jacobsen stoßen und die Varianten der Serie 7, die seit 1955 produziert werden.

5.5.5 Organic Design aus den USA

Das amerikanische Ehepaar Charles und Ray Eames entwarf nicht nur Möbel, sondern auch ihr berühmtes Eames House. Mit ihren Fotografien, Filmen und Ausstellungen schufen sie eine neue visuelle Sprache, die auch im Ausland große Beachtung fand. Das MoMA (Museum of Modern Art) schrieb 1940 einen Wettbewerb für „Organic design in Home Furnishings" aus. Eames gewann mit seinen Sperrholzmöbeln, die sich nicht nur bogen, sondern sogar dreidimensional in alle Richtungen wölbten. Das war revolutionär konnte aber seriell erst nach vielen Experimenten, teils mit selbst entwickelten Maschinen umgesetzt werden. Dazu passend kam 1942 der Auftrag der amerikanischen Navy, Arm- und Beinschienen aus Sperrholz für die Verletzten des Krieges herzustellen.

Beinschiene, plastisch gebogenes Sperrholz

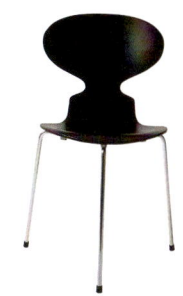
„Ameisen-Stuhl", 1952, Arne Jacobsen

Die schmale Taille und drei dünne Beine erinnern an eine Ameise, durch die Einschnürung wird die Rückenlehne biegsamer – für bequemeres Sitzen.

„Schwan-Sessel", 1957, Arne Jacobsen

Wie eine Skulptur von allen Seiten betrachten und befühlen ...

Arne Jacobsen: Serie 7, entwickelt 1955 für Firma Fritz Hansen

1969 Bundespreis „Gute Form" und bis heute erfolgreich, die Stühle der Serie 7; technische Besonderheit: Sitzfläche und Rückenlehne aus einem Stück Schichtholz gebogen

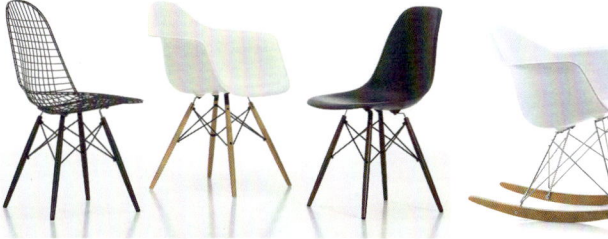
Ehepaar Eames: Wire Chair, Plastic Armchair, Plastic Side Chair und Plastic Side Chair als Schaukelstuhl für Firma Vitra

Das Ziel, preiswerte und komfortable Stühle zu entwickeln, führte zu den ersten seriell hergestellten Kunststoffstühlen und einer Sitzschale aus einem Stück. Variantenbildung: Verschiedene Sitzschalenformen sind mit unterschiedlichen Untergestellen kombinierbar.

1953–1968 5.6 Hochschule für Gestaltung Ulm

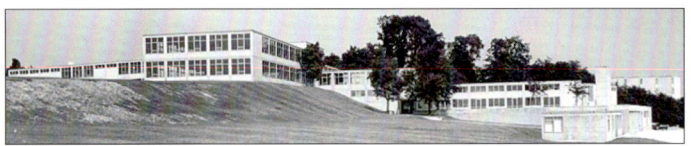

Hochschule für Gestaltung in Ulm
Architekt Max Bill, Bau im Flächenraster – flexibel, funktional

Bushaltestelle
Studienjahr 1967–1968

Bofinger Möbelsystem M 125, ab 1950
Modulares Aufbausystem, Hans Gugelot

Entwurf Max Bill für Firma Junghans, 1961
Mit Handaufzug, Produktion von heute

5.6.1 Zeitbezug – Gründung und Entwicklung der HfG Ulm

Nach dem Krieg hatten die Amerikaner zuerst beschlossen, Deutschland in einen Agrarstaat zu verwandeln, nie wieder durfte es eine starke Industrie geben. Doch der Kalte Krieg mit Russland führte zu einem Gesinnungswandel und Deutschland sollte nun als starker Gegenpol aufgebaut werden. Nicht nur die Industrie musste gefördert, sondern auch das deutsche Volk erzogen werden.

Mit finanzieller Unterstützung durch die Amerikaner wurde 1953 von Inge Aicher-Scholl, Otl Aicher, Max Bill und weiteren die Hochschule für Gestaltung in Ulm (HfG Ulm) gegründet. Walter Gropius hielt die Eröffnungsrede und Max Bill wurde erster Rektor.

Unterschiedliche Auffassungen – ein zweites Bauhaus?

Als ehemaliger Bauhausschüler verstand Bill die HfG Ulm zunächst als eine Weiterführung des Bauhauses. Doch schon im Jahr 1956 fanden die ersten Streitigkeiten über den pädagogischen Aufbau und das Lehrprogramm statt.

Im Unterschied zum Konzept der Bauhaus-Anhänger forderten die jüngeren Dozenten eine an Wissenschaft und Theorie orientierte Ausbildung. Im Gegensatz zum Bauhaus hatte es Kunst an der HfG Ulm nie gegeben, aber auch das Künstlerische und Freie im Entwurf sollte aufgegeben werden.

Der Gestalter sollte kein Künstler, sondern Partner im Entwicklungs- und Entscheidungsprozess bei der industriellen Produktion sein. Der Richtungswechsel im pädagogischen Aufbau und bei den Lehrveranstaltungen führte 1956 zum Rücktritt von Bill als Rektor.

Entwicklungsgruppen und die Zusammenarbeit mit der Industrie

Eine Folge war die Einführung von Entwicklungsgruppen. Diese arbeiteten innerhalb der Hochschule wie eigenständige Designbüros. Die Zusammenarbeit mit der Industrie wurde gefördert und viele Entwürfe direkt in die Produktion übernommen. Sowohl Studenten als auch die Lehre profitierte von diesen Erfahrungen.

Wissenschaft und Gestaltung – geht das?

In den 1960er Jahren fand eine schrittweise Verwissenschaftlichung der Lehre statt. Es wurden weniger Lampen, Stühle, Tische oder Möbel für das gemütliche Zuhause entworfen, stattdessen beschäftigte man sich mit Konzepten und Ideen und suchte neue Wege für das Design. Dozenten wie der Mathematiker Horst Rittel oder der Soziologe Hanno Kesting befürworteten streng wissenschaftliche und methodologische Grundlagen des Designs und durch mathematische Berechnungen sollten Entscheidungs- und Entwurfsprozesse stattfinden. Dies hatte starke interne Auseinandersetzungen zur Folge. Besonders Otl Aicher, Hans Gugelot, Walter Zeischegg und Tomás Maldonado widersetzten sich dieser Entwicklung; sie betonten, dass Gestaltung mehr als nur eine analytische Methode sei.

Finanzielle Probleme und Schließung

Die Geschwister-Scholl-Stiftung als rechtliche und finanzielle Trägerin der

Weg der Moderne

HfG Ulm hatte sich verschuldet. Dozenten mussten entlassen und Lehrveranstaltungen gekürzt werden. Nachdem Bundesmittel gestrichen, der Landtag immer wieder über die Förderungswürdigkeit diskutierte und dann Zuschüsse an Bedingungen knüpfte, die von der HfG Ulm nicht akzeptierte wurden, stellte man den Hochschulbetrieb 1968 ein.

5.6.2 Ziele und Leitgedanken in der Gestaltung

Funktionsdesign – Stilmerkmale
Produktgestaltung mit geometrischen Formen, Vorliebe für den rechten Winkel, zurückhaltende Farbigkeit, klar ersichtliche Funktion, Form und Werkstoffe auf das Notwendigste reduziert.

Systemgedanken und modulare Gestaltungsweise
Die Entwicklung des Systemdesigns ist eine besondere Leistung der HfG Ulm. Durch modulare Gestaltungsweise können Einzelelemente wie bei einem Baukasten zu einem neuen System oder Ganzen zusammengesetzt werden. Dabei bleibt eine klare Anordnung bestehen, da alle Teile, Fugen oder Bedienungselemente auf ein Raster oder Layout aufbauen.

Baukastenprinzip in der Anwendung
Verschiedene Kombinationsmöglichkeiten sind durch modular gestaltete zusammenpassende Einzelteile möglich. Die Produkte sollen dem Benutzer eine neue Entscheidungsfreiheit bei der Zusammenstellung geben. Durch verschiedene Variationsmöglichkeiten kann der Benutzer Lösungen für individuelle Bedürfnisse finden.

Gestaltung und Wissenschaft
Eine Verwissenschaftlichung des Designs trat ein, d. h. systematische Produktplanung mit analytischen Studien zur Problemstellung, Variantenbildung der Entwürfe und dazu rationale Begründungen, Untersuchungen zur Ergonomie, Unternehmensanalyse, Informations- und Verkehrssysteme.

Beziehung zur Industrie
Bei Projekten für und mit industriellen Auftraggebern war der soziale Aspekt wichtig, es sollte ein gutes Design für alle geben. Gestaltung war klar gegen schnelllebiges Konsumdesign und Styling gerichtet.

5.6.3 Die HfG Ulm und ihr Einfluss – Auswirkungen bis heute

- Die HfG Ulm besaß international einen hervorragenden Ruf und gilt – als Ulmer Modell – als Wegbereiter und Vorbild für künftige Studiengänge im Bereich Design an Hochschulen.
- Der systematische Gestaltungsprozess wurde entwickelt und zunehmend eingesetzt. Er ist bis heute Basis der Medien- und Produktgestaltung.
- Vermittlung eines Designbegriffs der auf analytischem Vorgehen, Wissenschaft und Technik basiert.
- Verbreitung funktionsbetonter Produkte mit einer minimalistischen klaren Formgebung in der Gestaltung, umgesetzt als die „Gute Form" und Ausarbeitung des Systemdesigns
- Entwicklung des Berufsbilds des modernen Designers

> **Medientipp – Möbel heute selbst zusammenstellen**
> Viele Firmen bieten heute auf ihrer Website einen Konfigurator an. Damit lässt sich die gewünschte Wohnwand oder die Sitzgruppe individuell mit einzelnen Bauteilen modular zusammensetzen. Auch die Farbwahl kann variiert und ausprobiert werden.

Was macht dieses Geschirr zu einem typischen HfG-Produkt?

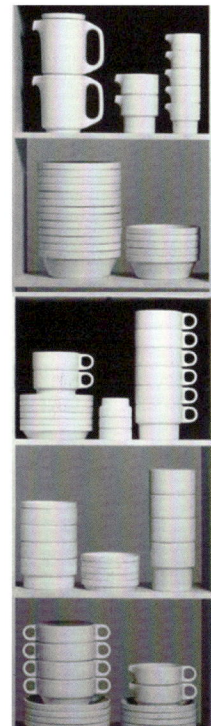

Stapelgeschirr TC 100
Diplomarbeit von Nick Roericht, 1959
Systemgedanke:
- Alles passt zu- und ineinander, stapelbar, Platz sparend
- Zeitlos, reduziert, klare Gestaltung, ohne modisches Dekor, schlicht weiß
- Vielfältig multifunktional: für Gaststätte, Mensa, Krankenhaus, Kantine, zu Hause
- Gibt es heute noch – durch Pasta- und Grillteller ergänzt

1950er–1970er Jahre

5.7 Die „Gute Form"

5.7.1 Zeitbezug – „Gute Form" gegen „Schlechten Geschmack"

Gerade hatte sich die Bevölkerung im Nachkriegsdeutschland in konservativer Gelsenkirchener Barock-Gemütlichkeit eingerichtet oder moderner mit Nierentisch und Tütenlampe oder mit der amerikanisch beeinflussten Stromlinienform, da verbreitete sich eine Sichtweise, die gute Gestaltung vermitteln wollte.

In technischen oder neu entwickelten Produkten zeigten sich zunehmend Gestaltungsideale, die – beeinflusst von der Hochschule für Gestaltung Ulm – als „Gute Form" umgesetzt wurden. Durchaus mit der Absicht, geschmackserziehend wirken zu wollen, und als Gegenbewegung zum oben erwähnten Ausstattungsstil gedacht, wurde die „Gute Form" zum Stilprinzip erhoben. Die Ansprüche an ein klares Funktionsdesign wurden dabei streng vertreten und verteidigt. Es war ein Kampf gegen Konsumdesign und „schlechten Geschmack".

„Gute Form", „Bel design" und „Good design"

Max Bill hatte durch die Ausstellung „die gute form" 1949 das Schlagwort geprägt. Sowohl in West- als auch in Ostdeutschland wurde der Begriff zum Synonym für gute Gestaltung und „Deutsches Design". Ähnliche Gestaltungsziele zeigten sich in den USA beim „Good Design" und in Italien im „Bel Design" bei Firmen wie Olivetti, Brionvega und Artemide.

5.7.2 „Gute Form" und die Industrie

Die Gestaltungsideale boten der Industrie Vorteile im Produktionsbereich:

- *Massenproduktion*
 Für die damalige Herstellungsweise war eine kostengünstige und rationelle Produktionsweise leichter möglich durch reduzierte oder rechtwinklige Formen.
- *Standardisierung*
 Dadurch wurde das Baukastensystem ermöglicht, Produkte lassen sich miteinander kombinieren, der Systemgedanke fand zunehmend Eingang in die Massenproduktion.
- *Gestaltung*
 Besonders technische Geräte wurden eckiger, sachlicher, der rechte Winkel dominierte, die Farbigkeit war reduziert, meist grau, schwarz, weiß; funktionale und technologische Aspekte traten in den Vordergrund. Als Folge der vereinfachten Produktsprache glichen sich Produkte vieler Hersteller zunehmend aneinander an.

Alles in eine gute Form gebracht!

Service Arzberg 2025, Heinrich Löffelhardt

Für formschönes Kaffeeservice, eleganten Schwung und zurückhaltendes Weiß/Grau gab es die Goldene Medaille auf der Triennale 1957.

Eierbecher von Wilhelm Wagenfeld für WMF

Der Eierbecher hat alles: reduzierte Form, aus einem Stück gefertigt, Ablegefläche für Schale, ist funktional, stapelbar, stabil und leicht zu reinigen.

Schreibtischlampe Tizio, 1972, Richard Sapper für Artemide

Die Metallstreben des Gestells dienen als elektrische Leiter und ersetzen sichtbare Kabel; durch Gegengewichte bleiben die Leuchtarme in jeder Position – Visualisierung von Dynamik und Balance in großer Leichtigkeit.

Stilistische Merkmale und Anspruch – „Gute Form"
- Übersichtliche Gestaltung mit großer Funktionalität, Verständlichkeit durch klare Ordnung, eindeutige Anzeichenfunktionen
- Einfache reduzierte Formen, geometrisch und klar, eine zeitlose Gestaltung und eine Ästhetik der reinen Form
- Farben überwiegend Grau, Weiß und Schwarz
- Hoher Gebrauchswert, lange Lebensdauer, Qualitätsanspruch, gute Verarbeitung, Materialgerechtigkeit, perfekte Details
- Ergonomie, Umweltverträglichkeit

Weg der Moderne

Die Firma Braun

Die Firma Braun aus Kronberg gilt als Inbegriff der Umsetzung der Ulmer Ideen in der Industrie. Das Unternehmen Braun, das vor allem Elektro- und Hi-Fi-Geräte herstellte, wurde für viele Firmen zum Vorbild für klare, funktionale Gestaltung. Firmen wie Siemens, Telefunken, Erco, Arzberg, WMF, Rowenta, Bulthaupt folgten dieser Linie.

Besonders Dieter Rams, seit 1955 für die Firma Braun tätig, prägte das Braun-Design und gab ihm sein funktionalistisches Image und eine moderne Corporate Identity.

Ein märchenhafter Zusatzname – Making of ...

Können Sie sich vorstellen, warum ein technisches Gerät wie der SK 4 auch „Schneewittchensarg" genannt wird?

5.7.3 Der Funktionalismus – die Zeiten ändern sich...

Das Motto von Rams „Gutes Design ist so wenig Design wie möglich" knüpft an den Ausspruch von Mies van der Rohe an: „less is more" (weniger ist mehr). Venturi setzte dies mit dem provakanten Spruch „less is a bore" (weniger ist Langeweile) ins Gegenteil.

Der Einfluss der „Guten Form" verlor sich in den 1980er Jahren zunehmend. Auch hatten diese Produkte wenig Einzug in die bürgerlichen Wohnungen gefunden. Selbst Hans Gugelot sah im Braun-Design eher den Ausdruck der Lebensauffassung einer intellektuellen Konsumentenschicht.

Die Kritiker sahen im Funktionsdesign keine Antwort auf die Veränderungen der Zeit, sie warfen den Produkten vor, zu kühl, nüchtern, emotionslos und technisch wirkend zu sein.

Doch bis heute steht der Begriff „Gute Form" immer noch für ein klares Funktionsdesign mit hohen gestalterischen und ästhetischen Ansprüchen.

Was heißt hier typisch „Braun-Design"?

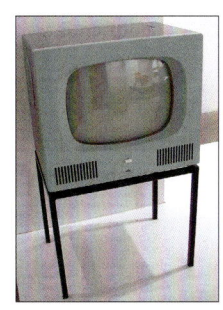

Fernsehgerät HF1, Herbert Hirche, 1959

Minimalistischer geht es kaum: ein Einschaltknopf (damals für nur 2 Programme). Erster Fernseher ohne sichtbares Holz, Farbe Mausgrau zurückhaltend, die klare schlichte Form wird durch die Symmetrie betont.

Phonosuper SK 4, Hans Gugelot, Firma Braun

Entwickelt 1956, eine Kombination aus Radio und Plattenspieler mit reduziertem Design und weiß lackiertem Blechkorpus. Das Gerät sollte sichtbar aufgestellt und nicht mehr in Schränken versteckt werden. Die Bedienelemente sind in ihrer Anzeichenfunktion eindeutig, bilden eine Ästhetik klarer guter Formen und sind sichtbar unter der Abdeckhaube aus Acrylglas zu sehen.

Braun T52 von 1961

Erstes multifunktionales, tragbares Radio, das auch ins Armaturenbrett im Auto gesteckt werden kann, Griff klappbar auch als Ständer.

Dieter Rams – Zehn Thesen für ein besseres Design
• Gutes Design ist innovativ.
• Gutes Design macht ein Produkt brauchbar.
• Gutes Design ist ästhetisch.
• Gutes Design macht ein Produkt verständlich.
• Gutes Design ist unaufdringlich.
• Gutes Design ist ehrlich.
• Gutes Design ist langlebig.
• Gutes Design ist konsequent bis ins letzte Detail.
• Gutes Design ist umweltfreundlich.
• Gutes Design ist so wenig Design wie möglich

Hi-Fi-Anlage von Braun, Atelier-Serie 1979-90

Systemgedanke – modularer Aufbau, gleiche Maße und abgeschrägte Kanten ergeben einheitliches Gesamtbild in Grau; 1990 endete die Hi-Fi-Ära Braun, die Konkurrenz aus Japan war zu stark geworden.

5.8 Aufgaben

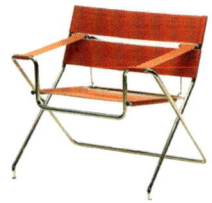

Faltsessel, 1927, Entwurf Marcel Breuer

Eisengarngurte entwickelt von Textildesignerin Margaretha Reichardt, Studentin am Bauhaus; Eisengarn ist ein reißfestes, strapazierfähiges Garn (ohne Eisen!).

1 Bedeutung des „Deutschen Werkbunds" erklären

a. Der Deutsche Werkbund gilt als Meilenstein in der Designgeschichte. Erläutern Sie.

b. Erklären Sie, warum Peter Behrens Entwürfe als Umsetzung der Gedanken des Deutschen Werkbunds gelten.

2 Frankfurter Küche kennen

a. Wann und wofür wurde die Küche entworfen. Welche Designtendenzen lassen sich damit verbinden?

b. Nennen Sie einige praktische Einrichtungsdetails. Erklären Sie die Zuschreibung „Urtyp der Einbauküche".

a.

b.

3 Bedeutung des Bauhauses kennen

a. Wie lange existierte das Bauhaus und warum wurde es geschlossen?
b. Erklären Sie mit den Designtendenzen die Ziele und Leitgedanken.
c. Begründen Sie die Zuordnung des Stuhls links oben zum Bauhaus.

a.

b.

c.

4 Die Stromlinienform zuordnen

a. Erklären Sie den unterschiedlichen Einsatz der Stromlinienform der Abbildungen links mittig und unten.

Abb. 1

Abb. 2

Abb. 1 Transportmittel

Berthet (rechts) stellte 1913 mit dem Fahrrad des Ingenieurs Bunau-Varilla (links) mehrere Rekorde auf.

Abb. 2 Transportmittel

Kinderwagen aus den 1960er Jahren

Weg der Moderne

b. Die Stromlinienform wird oft als Inbegriff des Konsumdesigns angesehen. Erläutern Sie.

7 Organische, geschwungene, stromlinienförmige Gestaltung 1950er Jahre

a. Erklären Sie den geschichtlichen Hintergrund und die symbolische Bedeutung der Formen in Deutschland.

„Ulmer Hocker", Max Bill, Hans Gugelot

Für die HfG Ulm 1954 als Erstausstattung entwickelt – von Zanotta heute als moderne Variante, nicht mit Massivholz, sondern farbig oder mit Schichtholz hergestellt.

5 HfG Ulm – Ziele und Gestaltung?

a. Nennen Sie wichtige Ziele und Leitgedanken der HfG Ulm.
b. Beschreiben Sie den „Ulmer Hocker" rechts oben. Erklären Sie, warum er als typisches HfG-Produkt gilt.

a.

b. Nennen Sie 2 wichtige Werkstoffe und ihre Merkmale für das Organic Design.

b.

8 Stilistische Merkmale einordnen

a. Aus welcher Zeit stammen die beiden Abbildungen rechts? Begründen Sie mit den stilistischen Kennzeichen.
b. Beschreiben Sie jeweils eine mögliche Zielgruppe.

a.

Abbildung 1
Radio- und Plattenspielergerät

6 Kriterien für „Gute Form" kennen

a. Nennen Sie Kriterien der „Guten Form". Welche Designtendenzen sind damit verbunden?
b. Welche Firmen/Designer stehen für Gestaltung nach der „Guten Form"?
c. Ordnen Sie eines der Geräte aus Aufgabe 8 zu.

a.

b.

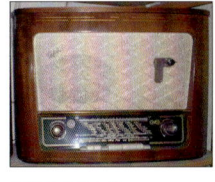

Abbildung 2
Röhrenradio mit integriertem Bandspielgerät, oben eingebaut

b. und c.

6.1 Pop-Design

Ulrich Müthen
1981, futuristisch wie ein Ufo – ehemalige Strandwache auf Rügen, heute Standesamt, aus gekrümmten Betonschalen

6.1.1 Zeitbezug – Design für alle

Der reine Funktionalismus in der Gestaltung der 1950er–1960er Jahre sah sich immer stärker werdender Kritik ausgesetzt. In Gestalt der „Guten Form" schien der Funktionalismus nüchtern, kühl, scheinbar emotionslos und passte nicht mehr zu einer sich schnell verändernden, eher konsumorientierten Zeit.

Kritische Theorien tauchten auf, wie das Anti- und Radical Design, die sogar die Aufgabe des Designs und des Designers in der Gesellschaft hinterfragten.

Das Wort Pop, als Kurzwort von populär (engl. popular), bedeutet so viel wie: beim Volk bzw. allgemein beliebt und verweist damit auf eine mit breiten Gesellschaftsschichten verbundene Gestaltung, die sowohl in der Musik als auch in der Kunst ihren Ausdruck fand. Nicht nur elitäre Zielgruppen sollten angesprochen werden. Neue Anregungen für die Gestaltung wurden gesucht und Einflüsse in ungewohnten neuen Bereichen von Kultur und Gesellschaft gefunden.

Seit den 1960er Jahren waren Kunststoffe auf dem Vormarsch und besonders durch diese konnten neue Vorstellungen über Design verwirklicht werden.

6.1.2 Anregungen und Einflüsse

Bildende Kunst – Pop-Art

Pop-Art war damals eine Auflehnung gegen die traditionellen Normen der Kunst. Gegen die Vorstellung, dass ein Bild wie bisher in der traditionellen Malerei meist als Unikat entsteht, wurde die Serienproduktion eingesetzt. Klassischen Themen wie Landschaften oder Stillleben wurden neue Motive entgegengesetzt. Damit hatte die Pop-Art einen wesentlichen Einfluss auf die Entwicklung des Designs als Pop-Design.

Making of ...

1. Die Abbildungen der Pop-Art zeigen typische Themen und Motive. Nennen Sie Lebensbereiche, zu denen die dargestellten Motive eigentlich gehören.

2. Beobachten Sie, welchen Stellenwert Farben einnehmen.

Der Alltag als Motiv

Pop-Art und Pop-Design verwendeten häufig ähnliche Themen und Motive. Beide setzten Alltägliches in künstlerische Bildmotive oder Designprodukte um und verwandelten diese in plastische, skulpturartige, oft überdimensionierte Produkte oder Kunstobjekte. Ironie und Witz ließen eine neue Sicht auf die Dinge des täglichen Lebens entstehen. Durch diese Verfremdung

„Spitzhacke", 1981, Claes Oldenburg
Überdimensional vergrößertes Werkzeug (12,25 m hoch) – wirkt dadurch ungewöhnlich und überraschend

„La Cara di Barcelona", Roy Lichtenstein
Skulptur aus Beton und farbigem Mosaik in abstrakt, expressivem Comicstil, kräftige Farben, typische Punktrasterung – aus der Ferne wie eine Comiczeichnung

„LOVE", Robert Indiana
Motiv seit den 1960er Jahren überall zu finden: als Skulptur im öffentlichen Raum, Werbung, Plakate, Buchcover, Briefmarken – als Friedensbotschaft an die Welt

Nach der Moderne

und Umwandlung rückten sie verstärkt in unsere Wahrnehmung. Auch Motive aus der Comic-, Film- oder Werbewelt waren beliebt und wurden eingesetzt.

Der Künstler Roy Lichtenstein malte Bilder, die wie gedruckte, vergrößerte Comics aussahen, und Andy Warhol setzte in seinen Bildern alltägliche, banale Produkte z. B. Suppendosen in Szene.

Jugendkultur

Die Jugendkultur der 1960er Jahre und auch die Pop-Musik waren eine Auflehnung gegen traditionelle Verhaltensweisen und Lebensformen. Mehrtägige Rock- und Popfestivals wie Woodstock wurden zum Ausdruck einer neuen Jugendbewegung.

Besonders die Hippie-Bewegung rebellierte gegen althergebrachte Wohnformen und gegen das bürgerliche Familienleben. Neue alternative Modelle des Zusammenlebens wurden erprobt und es bildeten sich Wohngemeinschaften und Kommunen. Überschreitung der gesellschaftlichen Grenzen wurde gesucht – auch durch Drogenerfahrungen, sexuelle Befreiung, Spiritualität und politische Rebellion.

Natürlich hatten diese Entwicklungen Auswirkungen auf das alltägliche Leben und die Gestaltung.

„Flower-Power"

Die Hippie-Bewegung brachte eine Formensprache hervor, die zahlreiche Designer beeinflusste.

Leuchtende bunte Farben mit ungewöhnlichen Kontrasten, Formen oder bewegte Muster mit hypnotischer Wirkung, reflektierende Oberflächen und ungewohnte Lichteffekte ließen eine psychedelische, teils unwirkliche Stimmung aufkommen.

Ein neues Wohngefühl nachvollziehen – Making of ...

1. Betrachten Sie Verner Pantons Wohnwelten unten für die Möbelmesse „Visiona 2". Beschreiben Sie, wie Sie sich in einer Wohnlandschaft von Panton fühlen würden.

2. Beobachten Sie auch, wie Licht die Stimmung unterstützt.

3. Leiten Sie von beidem das Lebensgefühl der 1960er–1970er Jahre ab.

Die Wohnlandschaften des dänischen Designers Verner Panton zeigen ungewohnte neue Farb- und Raumwelten. Anlässlich der Kölner Möbelmesse „Visiona 2" entwickelte Panton für die Firma Bayer seine Wohnvisionen, die zwar eher nach Science-Fiction aussahen als nach realen Wohnräumen, aber sie lassen sich gut als Gegenentwurf zum Funktionalismus sehen. Die Firma Bayer konnte mit „Visiona" die Möglichkeiten der neuentwickelten Kunststofftextilien wie Dralon oder Nylon zeigen.

Verner Panton
Leise klirrend, sich sanft bewegende Muschelschalen und eine magische Lichtwirkung, 1960er Jahre

„Fantasy Landscape" von Panton für Visiona 2
Wie in Unterwasserwelten abgetaucht, höhlenartig, alles in leuchtende satte Blau- und Rottöne gehüllt, organische fließende Formen, wie aus einem einzigen Guss geformt – der Bruch mit traditionellen Wohnvorstellungen

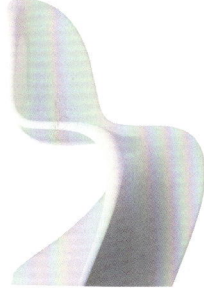

„Panton-Stuhl", Verner Panton für Vitra
Erster hinterbeinloser Stuhl im Spritzgussverfahren aus einem Stück Kunststoff hergestellt, seit 1968 bis heute in Serie produziert, viele Farben, stapelbar, fließende geschwungene S-Form, utopisch elegant wirkend

1960er–1970er Jahre

Panton erklärte dazu, dass sich in diesen vollklimatisierten Höhlen Plätze zum Sitzen, Lungern und Liegen wie zufällig ergäben, alles sei mit elastischen Stoffbahnen überzogen, hinter denen auch die Lichtquellen und Schränke verborgen waren.

> **Medientipp**
>
> Recherchieren Sie im Internet (z. B. bei YouTube) die Begriffe „Verner Panton Visiona". Schauen Sie sich die entsprechenden Kurzfilme an und lassen Sie sich in ungewohnte farbige Phantasiewelten versetzen.

Space Age – der Weltraum

Nicht erst seit der erste Mann zum Mond flog, faszinierten die unendlichen Weiten des Weltalls. Doch mit der Mondlandung 1969 war das „Space Age" auf seinem Höhepunkt. Fernsehserien wie „Raumschiff Enterprise" (Star Trek) entwickelten sich zu einem popkulturellen Phänomen und bei der Inneneinrichtung des Science-Fiction-Films „2001 – Odyssee im Weltraum", 1968 von Stanley Kubrick, ließen gebogene Wandformen Räume und Gegenstände ineinander übergehen.

Kugelstereo-Anlage, Thilp Oerke, 1971

Vision 2000 mit Radio und Kassettendeck, Kunststoff, teils verchromt, weiß lackiert – weckt Assoziationen zu Raumfahrtfilmen

> **Medientipp**
>
> Für ein Stimmungsbild zu diesem ungewöhnlichen Film, seiner Musik und seiner futuristisch wirkenden Innenraumgestaltung geben Sie für eine Internetsuche die Begriffe „2001 – Odyssee im Weltraum" ein und schauen Sie sich den Trailer zum Film an.

Neue Wohnkultur – neue Wohnformen

Das Wohnen veränderte sich:

- Grundrisse der Wohnungen wurden zunehmend offener, die Wohnzimmersofas breiter und niedriger. Das steife, senkrechte Sitzen vergangener Zeiten, wie auf den traditionellen Einzelsofas, war kaum mehr möglich. Man saß oder lag weit nach hinten gelehnt, locker und frei. Wohnlandschaften und Liegewiesen entstanden.
- Für die Jugendlichen war die Matratze auf dem Boden und das „Auf-dem-Boden-Sitzen" ein Ausdruck ihrer Ansicht über freies Leben und Wohnen.
- Die einzelnen Bereiche der Wohnungen gingen ineinander über. Die klassische Trennung von Ess-, Wohn- oder Schlafzimmer löste sich auf.
- Emotionen und Empfindungen wie Geborgenheit, Phantasie und Entspannung oder Kommunikation konnten besser ausgelebt werden.
- Die persönliche eigene Wohnwelt individuell zu gestalten brachte zunehmend Flohmarktmöbel, Kitsch, Sperrmüllmöbel oder selbstgebaute Möbel aus Obst- und Weinkisten in die Wohnung. Die „Do-it-yourself-Bewegung" und erste Baumärkte entstanden.

Tupperparty um 1960

Kühlschränke waren selten und Gefäße bisher aus Metall, Glas und Porzellan – aus dem neuen Kunststoff Polyethylen wurden sie unzerbrechlich, einfärbbar, leicht, geschmacks- und geruchsneutral.

> **Stilistische Merkmale – Pop-Design**
>
> - Auffällig bunte, leuchtende Farben, eine Vorliebe für orange und braune Farbtöne und weiß glänzend
> - Bewegte wilde Muster, oft aus geometrischen Formen zusammengesetzt, „Flower-Power"
> - Fließende und organische Formen, Kugelformen
> - Häufiger Einsatz von Kunststoff
> - Oft überdimensional, vergrößert, Motive und Verbindungen zu Kunst, Film, Comic, Alltagsgegenständen, Jugendkultur und Hippiezeit, Werbung, der Faszination des Weltraums
> - Manchmal abgehoben, „psychedelisch" und „spacig", wild und ein bisschen verrückt
> - Ein Hang zu hintersinnigem Witz und Ironie

6.1.3 Der Siegeszug des Kunststoffs

Eigenschaften von Kunststoffen kennen – Making of ...

1. Beachten Sie beim Lesen des Kapitels *Pop-Design* und der Abbildungen, welche Eigenschaften Kunststoff auszeichnen.

Nach der Moderne

2 Notieren Sie diese Eigenschaften im Aufgabenteil dieses Kapitels.

„Plastic Fantastic"
Kunststoffe sind eine vielfältige Werkstoffgruppe. Die neuen Kunststoffarten haben unterschiedlichste Eigenschaften. Diese eröffneten ungeahnte Perspektiven, da erst durch deren Werkstoffeigenschaften viele Gestaltungsideen umsetzbar wurden. Je nach Kunststoffart konnten sowohl völlig neue freie Formen als auch ungewohnte Empfindungen wie Leichtigkeit, Transparenz, Biegsamkeit oder Weichheit und eine neue Farbigkeit bei Produkten umgesetzt werden.

Konsumdesign – Wegwerfgesellschaft
Kunststoffe waren preiswert und durch günstige Massenproduktion konnte jeder daran teilhaben. Kunststoff war überall: in den Haushaltsartikeln, in den Möbeln, im Kinderspielzeug, im Elektro- und Sanitärbereich, im Teppichboden und als Textilien in der Kleidung.

Kunststoff stand damals für eine moderne neue Welt. Wegwerfartikel als Geschenkartikel, funktionslose Souvenirs, aufblasbare Möbel und Plastikblumen tauchten auf. Rascher Konsum und Schnelllebigkeit waren gefragt und die Wegwerfmentalität war weit verbreitet. Für kurze Zeit lautete ein Werbespruch von Ikea sogar: „Benutze es und wirf es weg". Dabei vermittelten die Produkte auch neue Werte wie Spaß und Freude, Flexibilität, Emotionalität und brachten vielfältige neue Anwendungen.

Erst durch die Ölkrise zu Beginn der 1970er Jahre setzte ein langsames Bewusstsein über die andere Seite des Werkstoffs Kunststoff ein. „Die Grenzen des Wachstums" schienen erreicht. Unter diesem Titel erschien vom Club of Rome 1972 ein Bericht, der den Fortschrittsglauben der westlichen Wohlstandsgesellschaft vorerst erschütterte.

6.1.4 Exkurs Anti- und Radical Design

Das Anti- und Radical Design entwickelte sich in den 1960er Jahren in Italien als Konsum- und Gesellschaftskritik – parallel zur Entwicklung von Pop-Art und Pop-Design. Als radikale Designkritik zum konsumorientierten normalen Design und den Gestaltungsprinzipien der Moderne zeigte sich ein Antidesign, das politische Grundsätze in Designtheorien formulierte oder sogar Design für und in der Gesellschaft ganz in Frage stellte.

Als Vorläufer postmoderner Gestaltungprinzipien provozierten die hintersinnigen, witzigen Objekte und sollten somit auch gesellschaftskritische Diskurse anregen. Sie waren gegen den etablierten Geschmack gerichtet. Vertreter waren z. B. Superstudio, Studio 65, Gufram und Zanotta.

Sitzsack „Sacco", 1968 für Zanotta
1970er-Jahre-Feeling, lässig, etwas unbequem, aber absolut „hipp", ein Angriff auf bürgerlichen Geschmack. Die Designer Gatti, Paolini und Teodoro nannten ihn „Nicht-Sessel" weil er nicht fest und starr, sondern weich und beweglich ist, sich dem Benutzer anpasst, gefüllt mit 12 Millionen kleinen Polystyrolkügelchen (Styropor).

„Bocca" (Mund), 1970 von „Studio 65"
Das überdimensionierte Sofa wurde erst durch kaltgeschäumtes Polyurethan möglich, der Untertitel „alias Lips, alias Marylin" zeigt den Bezug zur Kinowelt.

Hocker „Mezzadro", Achille Castiglioni
Kreative Sicht auf Bekanntes, die Sitzschale unverkennbar ein Traktorsitz, seit 1971 in Serie bei Zanotta

Schmink-Sitz-Ensemble Dilly Dally, 1968
Luigi Massonis Tisch und Sessel auf Rollen ergänzen sich zu einem Zylinder.

1970er–1980er Jahre

6.2 Postmoderne

6.2.1 Zeitbezug – für alles offen

Kritik an der Moderne

Der Begriff Postmoderne bedeutet „nach der Moderne". Er bezeichnet eine Strömung, die Bereiche wie Architektur, Literatur und Design umfasste und in weiten Bereichen der Gesellschaft sogar zu einem weltweit verbreiteten Lifestyle wurde. Der amerikanische Architekt und Designer Robert Venturi prägte in seinen theoretischen Schriften über Architektur diesen Begriff.

Im Kern zeigt sich darin der Argwohn gegen die Theorien und die Gestaltung der Moderne. Diese galt als erstarrt und in ihren Ausdrucksformen als überlebt und einschränkend. Auch die Einteilungen in Bereiche wie „Hochkultur" und „Alltagskultur", was ist „Gutes Design", was „schlechtes Design" oder was ist „Kitsch" wollte man nicht mehr hinnehmen. In Deutschland stand besonders das Funktionsdesign der „Guten Form" und in Italien das „Bel Design" in der Kritik.

Anders und auffallend

Angeregt durch Pop-Kultur, Fernsehen, Werbung und die zunehmenden Möglichkeiten neuer Technologien suchte man nach Ausdrucksmöglichkeiten, um die Komplexität und die Veränderungen in der Gesellschaft auszudrücken – und war offen für alles. Von Italien ausgehend entwickelte sich ein neuer Stil, der ungewöhnlich war, provozierte und dessen Produkte auffielen. Wenn auch nicht jedermanns Geschmack (und Geldbeutel) eroberten sie aber weltweit die Wohnungen und Museen.

Postmoderne Gestaltung erkennen – Making of …

Das Regal „Carlton" von Ettore Sottsass steht als Inbegriff für ein neues Verständnis von Design und postmoderner Gestaltung.

1 Würde Ihnen dieses Regal für zu Hause gefallen? Wie wäre wohl die Reaktion Ihrer Gäste darauf?

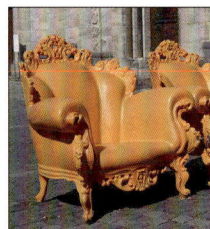

Postmoderne in der Fußgängerzone

Wie sitzt es sich in diesem Sessel? Der neobarocke Sessel „Proust" von Alessandro Mendini war 1978 noch mit vielen bunten handbemalten Punkten überzogen. Das Redesign 2011 spielt mit unserer Erwartung des Barock – jedoch kein Samt, weiche Polster oder Gold, sondern harter Kunststoff und leuchtendes Orange.

Neue Staatsgalerie Stuttgart – Inbegriff postmoderner Architektur, 1984
Architekt James Stirling; damals viel Ungewohntes – leuchtende bunte Farben für die Architektur, Treppenaufgänge und Rampen und die Frage: Wen sollen die Dächlein schützen und wo ist denn der Haupteingang?

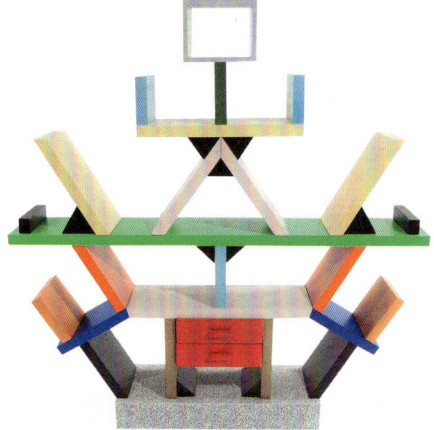

„Carlton", Ettore Sottsass für Memphis, 1981
Regal „Carlton" wirkt bunt, wenig funktional, eher wie ein mythisch afrikanisch anmutendes Zeichen, ist auch frei als Raumteiler aufstellbar.

Nach der Moderne

2 Überlegen Sie, was bei „Carlton" für ein Regal ungewöhnlich ist.

6.2.2 „Studio Alchimia"

- Gruppe „Studio Alchimia", gegründet 1976 von Alessandro Guerriero, Alessandro Mendini und Ettore Sottsass.
- Ziele: Die Designkritik richtete sich gegen die Massenproduktion und den sachlichen Funktionalismus der Industrie. Angeregt durch das Radical Design fehlten hier jedoch die gesellschaftskritischen Ansätze.
- Die Benutzbarkeit von Produkten spielte eine geringe Rolle. Theoretische Schriften und Utopien waren teilweise wichtiger.
- Oft provokative Einzelstücke, expressiv, witzig oder poetisch, teils sogar übertrieben ironische Wirkung, man machte sich über den „guten Geschmack" lustig.

Beispiel Alessandro Mendini
Mendini überarbeitete Alltagsobjekte oder Designklassiker, die mit schrillen Farben oder aufgesetzten Ornamenten alchimistisch umgewandelt wurden. Klassiker von Thonet bis zum Bauhausstuhl oder eine Blumenspritze wurden mit kleinen bunten Aufsätzen, Kugeln, Zacken oder Fähnchen versehen und dadurch auf ironische Weise in Frage gestellt. Das Redesign mit diesen Umwandlungen nannte er „Banaldesign".

6.2.3 „Memphis"

- Gruppe „Memphis", gegründet 1981 in Mailand von Ettore Sottsass, nachdem er „Studio Alchimia" verlassen hatte. Designer: Matteo Thun, Michael Graves, Michele De Lucchi, Marco Zanini.
- Ziele: Die Gruppe „Memphis" wollte mit dem Funktionalismus brechen, lehnte das strenge, farb- und emotionslose Funktionsdesign ab.
- „Memphis" bejahte Industrie, Konsum und Werbung, die Produkte waren für die Serienfertigung gedacht. Die Radikalität des Radical Design und die Ablehnung der Industrie, wie bei „Alchimia", waren überwunden. Letztendlich ging es auch ums Geldverdienen.
- Wichtig war der Bezug des Nutzers zu seinem Produkt, denn die provokativen Stücke zwangen zur Stellungnahme und damit zu einer Kommunikation zwischen Nutzer und Produkt.

Stilistische Merkmale – Postmoderne
Architektur als Anregung
- Historische Stile (z. B. Antike, Barock, Klassizismus, Art Déco) und Architekturformen (z. B. Säulen, Portale, Wolkenkratzer) werden zitiert und imitiert. - Produkte wirken teils wie kleine Architekturen.
Formen – Motive – Farbe
- Einfache kubische Formen wie Kugel, Quader, Zylinder, Kegel werden ungewöhnlich kombiniert und zusammengesetzt. - Motive aus dem Alltag, Comic, Film, Kitsch - Sehr farbig, süßliche Pastelltöne oder grell bunt
Mix bei Gestaltung und Werkstoffen
- Üppige Ornamente und minimalistische Formen - Kostbare Werkstoffe und billiger Kitsch - Buntes Laminat (Kunststoffschicht), kühles Metall
Gesamtwirkung
Verspielt, zeichenhaft, witzig, ironisch, bunt, erzählerisch, expressiv, emotional, kubische oder geometrische Grundformen, zitieren historischer Stile, wirkt oft wie Kinderspielzeug, fröhlich, unbekümmert
Designtendenzen – Absichten
- Designkritik: Abkehr vom Funktionsdesign - Dekoratives Design für Spaß und Emotion, „form follows fun" und „form follows emotion" - Autorendesign: Produkt mit Name des Designers oder Herstellers (z. B. Alessi, Memphis) verbunden - Regt zur Kommunikation zwischen Objekt und Benutzer an, Produkte fallen auf – man redet darüber und wird sich eigene Gedanken dazu machen

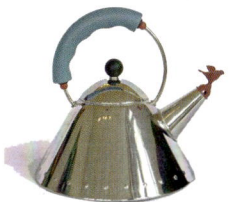

Wasserkessel, 1985 Michael Graves, Alessi

Fröhliches Wasserkochen – wenn das Wasser kocht, pfeift das Vögelchen.

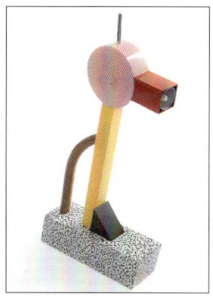

Tischleuchte „Tahiti", Sottsass für Memphis

Lustiges Entchen mit drehbarem Kopf – dadurch verstellbarer Lichtwinkel

Frisierkommode „Plaza", Michael Graves

Klarer Aufbau, geometrische Formen – hochhausartig, wie eine imposante Großstadtarchitektur

1980er Jahre

6.3 Das Neue Design

6.3.1 Zeitbezug – die Bedeutung von Design wächst

Die 1980er Jahre waren ein Jahrzehnt der schnellen Veränderungen. Diese zeigten sich in der Mode mit Karottenhosen, Dauerwelle und Schulterpolster, aber auch mit Friedensbewegung, Waldsterben, Tschernobyl und dem Fall der Berliner Mauer. Die Jugendbewegung des Punks verbreitete sich weltweit, diese zeigte sich ähnlich wie die Gestaltung der jungen Designer mit provozierendem Aussehen und rebellischer Haltung.

Die zunehmende Bedeutung von Design machte die 1980er Jahre zu einem wahren Designjahrzehnt. Überall gab es „Design". Waren bisher die Begriffe Formgebung oder Gestalter noch präsent, so ersetzte man diese durch das heute allgegenwärtige Wort „Design".

Während von Italien ausgehend der Einfluss von Memphis international anstieg und erst gegen Ende der 1980er Jahre abnahm, entwickelten sich in Deutschland eigene Wege postmoderner Gestaltung.

6.3.2 Das Neue Design entsteht

Die Designströmungen, die sich in Spanien, Deutschland, Frankreich und Großbritannien herausbildeten, werden unter dem Begriff das „Neue Design" zusammengefasst. Gemeinsam war, dass vorerst Wege gesucht wurden, um:
- unabhängig von der Industrie zu sein
- und Design jenseits des Funktionalismus zu finden.

Das Neue Deutsche Design
Das funktionalistisch geprägte Design hatte bisher in Deutschland sowohl die Designausbildung als auch die industrielle Produktionsweise geprägt. Jetzt wollten die jungen Designer nicht mehr für bestimmte Unternehmen arbeiten, sondern frei und unabhängig sein. Arbeitsweisen und Designprozesse des Industriedesigns wurden abgelehnt.

Ungewohnte Werkstoffe und Experimente
In handwerklicher Arbeit und in Experimenten stellten Designer Prototypen und Einzelstücke her. Werkstoffe wie Eisen, Stein, Beton, Stahl, Gummi, Plüsch und Glas wurden verwendet und auf ungewöhnliche Weise miteinander kombiniert. Dazu gehörten auch Fertigteile aus dem Baumarkt, Fundstücke vom Sperrmüll und Alltagsobjekte, die verändert oder in einen neuen Kontext gesetzt wurden.

Eine neue Aussagekraft sollte gefunden und dazu die Grenzen des traditionellen Designbegriffs gesprengt werden. Erst am Ende des manchmal auch als „die Wilden 80er Jahre" bezeichneten Jahrzehnts ließen die Experimente nach. Die Hinwendung zur Industrie wurde wieder gesucht und Objekte teils auch in Serien umgesetzt. Entscheidend war jedoch der Impuls, der von dieser neuen Designsicht ausgegangen war.

Garderobenständer, 1981, John Mills

Das Unikat aus Metall wirkt schon durch seine Größe (2,50 m hoch) monumental und beeindruckend, doch durch die Außenform mit den spitzen Zackenfüßen, der strukturierten Oberfläche und den Bearbeitungsspuren scheint es fast lebendig zu sein.

Garderobe, Till Leeser

Verschweißtes, gebogenes Gusseisen und ein Stein zum Beschweren mit der Aufschrift „Cervo Till Leeser Design 1989" – das wirkt spontan, kreativ, improvisiert, filigran und etwas wackelig.

Nach der Moderne

Gruppenbildung, Selbstvermarktung und das Autorendesign

Es bildeten sich Gruppen, so wie die Designergruppen „Kunstflug", „Möbel perdu", „Pentagon" oder „Ginbande". Sie vermarkteten sich selbst, auch um besser produzieren und verkaufen zu können. Da vorerst keine Serienfertigung angestrebt wurde, mussten Entwürfe und Arbeiten auf anderem Weg präsentiert werden. Vor allem in Galerien wurden die neuen Produkte oft wie in Kunstausstellungen präsentiert.

Design oder Kunst?

Die Fragen „Was ist Design?" oder „Wo beginnt Kunst?" wurden ausgelotet. Die neuen Produkte sollten durchaus schockieren oder Diskussionen auslösen. Die Ansätze dazu waren sehr unterschiedlich. Das experimentelle, oft spontan Wirkende entstand meist ohne den bisherigen Designprozess. Improvisiert und unmittelbar entwickelt wirken diese Objekte teils wie Kunstwerke und lassen wie diese sogar Interpretationen und Deutungen zu.

Die Überschneidungen zur Kunst sollten auch auf der Dokumenta 8 von 1987 aufgezeigt werden. Eine Abteilung zeigte Objekte und Installationen von Architekten und Designern.

Stilistische Merkmale – Das Neue Deutsche Design
Ablehnung des Funktionalismus, experimentelles freies spontanes Arbeiten, meist Kleinserien und Unikate, Handwerk, ungewohnte Werkstoffe (auch Fertigteile) miteinander kombiniert, Stilvielfalt, mit Ironie, Witz und Provokation, Grenzüberschreitungen zur Kunst, Autorendesign und Designkritik

Beispiel Frankreich: Philippe Starck

Der Franzose Starck gilt als eigenwilliger Designer der Gegenwart. Einige seiner Produkte polarisieren, so wie die umstrittene Zitronenpresse „Juicy Salif". Diese hat etwas Unterhaltendes, Objektartiges, die Form ästhetisch stromlinienförmig geschwungen, während die Kritiker ihr mangelnde Funktionalität vorwerfen. Sie sei zu unstabil, zu groß, der Saft laufe nicht in das darunter gestellte Glas und sie sei schwer zu reinigen. Tatsächlich sollte das bis heute populäre Kultobjekt wie eine Skulptur aufgestellt werden und nicht in einer Schublade verschwinden.

Beispiel England: Ron Arad

Der Engländer Arad baute sein erstes Designobjekt, den „Rover Chair", 1981 aus Rohrverbindern und einem auf dem Schrottplatz gefundenen Autositz eines Rover 90. In seinem Designbüro „One Off Ltd." in London begann er mit der handwerklichen Produktion von zusammengeschweißten Stahlmöbeln, die später mit Stahlblech kombiniert wurden und sich durch eine stark skulpturale Wirkung auszeichnen. Bekannter Entwurf von Arad ist der flexible „Bookworm" aus Stahlblech, ein Regal, das in beliebige Form gebogen werden kann.

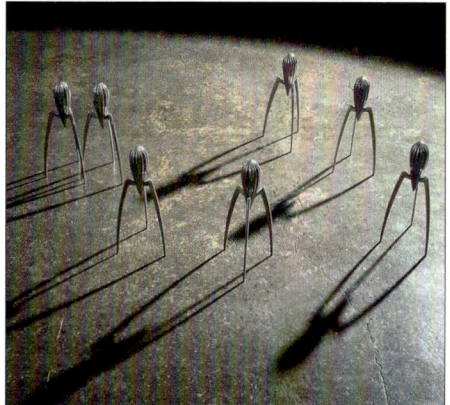

Alien? Riesenkrake? Kunstwerk? Gebrauchsobjekt? Zitronenpresse?

„Juicy Salif" von Philippe Starck für Alessi 1988 (Foto Stephan Kirchner)

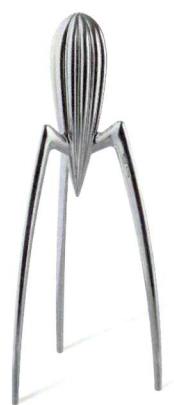

Zitat von Philippe Starck über „Juicy Salif":

„Sie dient nicht zum Auspressen von Zitronen, sondern dazu, ein Gespräch zu beginnen."

„Well Tempered Chair", Ron Arad, 1986

Nur flache, gebogene Edelstahlbleche von Schrauben und Muttern zusammengehalten; die Bleche springen immer wieder in ihre ursprüngliche Form zurück, wenn man aufsteht.

ab 1990er Jahre

6.4 Vom Neuen Design zum Design heute

6.4.1 Zeitbezug – die Wege ins 21. Jahrhundert

Alles Design?

Der Designboom der 1980er Jahre war nur der Anfang. In Zeiten der fortschreitenden Globalisierung ist heute Design zu einem weltweiten Phänomen geworden – es existiert nicht mehr „entweder oder", sondern „sowohl als auch" und „alles ist möglich". Die Auflehnung der 1980er Jahre gegen das Funktionsdesign der Moderne ist längst überwunden. Die Grenzen, was ist „Design" und was nicht, sind oft nicht eindeutig, sondern fließend. Auch erfolgen Entwicklungen und Einflüsse parallel oder überschneiden sich. Einige Entwicklungen und Beispiele des heutigen Stilpluralismus werden in den folgenden Kapiteln aufgezeigt.

Pflanzenartige Poesie im Raum: „Algue"

Von den Brüdern Bouroullec für Vitra gefertigt. Kunststoffteile, die an Pflanzen erinnern werden miteinander verkettet und zu großen Strukturen verbunden – vom transparenten Vorhang bis zum dichten Raumteiler.

„Niche", Zaha Hadid für Alessi

Kurvenreiches dreidimensionales Puzzle aus fünf Teilen, als Skulptur oder Behälter für Kleinteile einzusetzen. (Foto Riccardo Bianchi)

„Workbays", Brüder Bouroullec für Vitra

Das modulare Büromöbelsystem bricht mit den starren Planungsrastern von Büros. Mitarbeiter können sich in die Arbeitsumgebung zurückziehen, die ihrer momentanen Aufgabe entspricht: Telefonkabine, Konferenzraum, Lese-Ecke, Kaffeetreff, Besprechungszimmer.

Luigi Colani, Lkw

Bis zu 25% Kraftstoffersparnis durch aerodynamische Stromlinienform – die Form, die Colani auf alle seine Produkte übertrug.

Architektin als Designerin kennenlernen – Making of ...

Recherchieren Sie im Internet und erkennen Sie den typischen Hadid-Stil.

Stilistische Merkmale – das Design heute
Design zeigt sich als Stilpluralismus in vielen Möglichkeiten und Kombinationen: • organisch gerundet, stromlinienförmig geschwungen, naturhaft wirkend • Als wiedererwachtes neues Funktionsdesign • Stark vereinfacht, reduziert, minimalistisch • als kühle High-Tech-Ästhetik • Dekonstruktivistisch zerlegt und neu ganz anders, ein bisschen „schräg" zusammengesetzt • Dekorativ und üppig, die neue Lust am Verzieren • Individuell, besonders, als Unikat einzigartig • Retrodesign, Wiedererwachen vergangener Zeiten

Naturhaft – Organisches – Kurviges
Beispiel Zaha Hadid

Architektur und Design der Architektin Hadid zeigen die gleiche Formensprache, so wie beim Tafelaufsatz „Niche" und den Gebäuden ihrer Architektur. Alles ist in Bewegung und im Fluss der Dinge, in der sich nichts wiederholt, wie Hadid selbst zum Ausdruck bringt.

Beispiel Ronan und Erwan Bouroullec

Die beiden Brüder gründeten 1999 ein gemeinsames Büro in Paris. Sie beschäftigen sich seither bei vielen Themen mit dem Raum. Eine modulare Gestaltung ermöglicht dabei eine freie Kombination einzelner Elemente.

Nach der Moderne

**"Plywood Chair",
Jasper Morrison, 1988**

Die reine Form eines Stuhls, sonst nichts – aus Sperrholz, Schrauben, Leim – leicht und elegant, vorne eckig, hinten etwas geschwungen, völlig unaufdringlich

"Wanduhr", Jasper Morrison, 2008

Nur die Zeit ablesen – reduziertes Ziffernblatt in weiß oder schwarz, zeitlos, schnörkellos

"Mobiltelefon MP01", Morrison, 2015

Reduzierte zeitlose Gestaltung und eine neue Einfachheit der Bedienung: zum Telefonieren, SMS schreiben – sonst fast nichts – die Konzentration auf das Gespräch

"Chair one", Konstantin Grcic, 2004

Kontrastreich: massiver Betonfuß gegen durchbrochene Sitzschale; deren Aufbau ergibt sich aus der logischen Anordnung der "Dreiecke" zur räumlichen Struktur

Funktionalismus und neue Einfachheit
Beispiel Jasper Morrison
Die Produkte des Engländers Morrison weisen schon Ende der 1980er Jahre auf eine neue Einfachheit hin. Für Morrison typisch ist das reduzierte Funktionsdesign. Er setzt dabei eine Funktionalität um, die selbstverständlich und "Super Normal" wirkt. "Super Normal" war für ihn die Antwort auf die Frage, was gutes Design ausmacht, und war auch der Name seiner Ausstellung. Die Suche nach der zweckmäßigen Form eines Gegenstandes führte über die Reduktion der Form zu einer Art des anonymen Designs, das sich durch kleinste Verbesserungen in den Produkten auszeichnet, den Stil des Designers jedoch nicht unbedingt erkennen lässt.

Beispiel MUJI
Der japanische Konzern MUJI verkauft Lifestyleprodukte und vertritt eine klare Designphilosophie. Der Name bedeutet "keine Marke, gute Produkte". Die Produkte sollen sich durch schlichte, ansprechende Gestaltung, hohe Funktionalität und Nützlichkeit auszeichnen, nicht durch bekannte Designernamen. Dafür haben Designer anonym Produkte entwickelt.

Beispiel Mobiltelefon – Firma "Punkt."
Elektronische Geräte besitzen zunehmend eine Komplexität und Überfrachtung mit Funktionen und Optionen, von denen wir viele nicht nutzen. Sie vereinnahmen dadurch unsere Aufmerksamkeit und Zeit. Als Gegensteuerung zum Smartphone entwickelte die Schweizer Firma "Punkt." zusammen mit Morrison das Mobiltelefon Punkt MP01 mit klarer Anzeichenfunktion, auch durch die sichtbaren und fühlbaren Tasten.

Beispiel Konstantin Grcic
Grcic nutzt gerne ungewöhnliche Werkstoffe und neue Produktionstechniken. Diese Auseinandersetzung lässt eine ganz eigene Formensprache entstehen.

Vielfältige Mehrzweckleuchte gesucht

Zum Tragen, Aufhängen, Hinstellen, vielseitig einsetzbar, Kabel gut aufzuwickeln, ästhetisch ansprechend, angenehmes Licht – hier als nüchternes Funktionsmodell

In der Leuchte "Mayday" gefunden ...

Von Konstantin Grcic 1998 für Flos entwickelt – eine schnelle Hilfe bei Lichtbedarf (Foto Florian Böhm)

ab 1990er Jahre

„Wiggle Chair", 1972, Frank Gehry für Vitra

Sitz aus der Kartonmöbelserie "Easy Edges" aus Wellkarton, die Wangen aus Hartfaserplatte – stabile Möbel, die nur nicht nass werden dürfen – skulptural geschwungen und wie zusammengefaltet.

Wasserkessel „Pito", Gehry für Alessi

Glänzender Edelstahl, Mahagoni, das man anfassen möchte und das aussieht wie zwei tanzende Fische, erzählerisch und plastisch zugleich, kocht das Wasser, klingt es durch die Pfeife wie ferner Walgesang.

6.4.2 Design im Museum

Seit den 1980er Jahren zeigt sich die zunehmende Wahrnehmung von Design auch daran, dass Design, so wie bisher die Bildende Kunst, ausgestellt wurde. Waren zuerst Designabteilungen an die Kunstgewerbemuseen angegliedert, so entstanden nun spezielle Designmuseen. Viele Unternehmen bauen als Bestandteil der Corporate Identity designgeschichtliche Firmenmuseen oder Abteilungen. Beispiele sind Hansgrohe, Thonet, Porsche, Daimler-Benz, Vitra.

Beispiel Vitra Design Museum
Gegründet wurde das Vitra Design Museum 1989 von der Möbelfirma Vitra und ihrem Eigentümer Rolf Fehlbaum. Das Museum, zuerst als privates Sammlermuseum gedacht, zeigte bald die ersten großen, international beachteten Ausstellungen. Als Teil der Corporate Identity wurde auf dem Firmengelände ein einzigartiges Architekturensemble von weltweit renommierten Architekten wie Tadao Ando, Richard Buckminster Fuller, Frank Gehry oder Zaha Hadid errichtet.

Vitra Design Museum, Architekt Frank Gehry

Ein neuer Stil – der Dekonstruktivismus: Das Museum fiel 1989 bei seiner Eröffnung auf. Nicht mehr Postmodern geometrisch bunt, sondern weiß mit ungewöhnlichen Schrägen, verwinkelten Flächen, geschwungenen Kurven – ein Baukörper wie aufgeschnitten, zerlegt und dann etwas verdreht neu zusammengesetzt.

Beispiel Neue Sammlung München
Die Entstehung der Neuen Sammlung ist eng mit der Gründung des Deutschen Werkbundes 1907 in München verflochten. Dessen Sammlung, damals als Vorbildersammlung gedacht, bildet den Grundstock für die Neue Sammlung. Diese ist seit 2002 Bestandteil der Pinakothek der Moderne und heute eine der größten Designsammlungen.

6.4.3 Design als Wirtschaftsfaktor

Design fällt auf – Autorendesign
Die Gestaltung von Produkten wird von Kunden als Erstes wahrgenommen, weshalb viele Unternehmen ihre Designaktivität seit den 1990er Jahren stark erhöht haben. Zunehmend wurde es wichtig, durch bekannte Designernamen aufzufallen. Das Autorendesign gewann an Bedeutung und Firmen arbeiten heute mit externen Designern zusammen. Auf der Firmenwebsite lässt sich nachvollziehen, welcher Designer hinter welchem Produkt steht.

Beispiel Firma Alessi
Das italienische Haushaltwarenunternehmen wurde 1921 von Giovanni Alessi gegründet. Die Zusammenarbeit mit bedeutenden Designern und Architekten seit den 1980er Jahren machte Alessi bekannt für seine postmoderne Gestaltung, steht aber bis heute für Produkte, die zwar exzentrisch sind und auffallen, aber auch für den normalen Haushalt gedacht sind.

Sich von der Konkurrenz abheben
Viele Firmen erweitern ihre Produktpalette zunehmend. Design wird dabei eingesetzt, um sich von der Konkurrenz abzuheben, da sich viele Produkte in Form, Funktion und Ausstattung sehr ähnlich geworden sind.

Nach der Moderne

Konsum und Werbung

Seit der Entwicklung der Konsumgesellschaft in den 1950er–1960er Jahren geht es weniger darum, ob der Käufer etwas braucht, sondern dass er das Neue haben will, denn eigentlich gäbe es schon genügend Stühle, Regale, Lampen und vieles weitere zur Auswahl. Den Käufer von einem Neukauf zu überzeugen ist eine Aufgabe der allgegenwärtigen und aus dem Alltag nicht mehr wegzudenkenden Werbung, eines attraktiven Designs und schlaue Marketingstrategien.

Der Designer steht dabei allerdings in der Verantwortung, beim Gestaltungsprozess auch an die Auswirkungen des ungehemmten Konsums auf unsere Umwelt zu denken.

Neue Käuferschichten erreichen

Trends werden immer schnelllebiger und Zielgruppen immer enger gefasst. Im spezialisierten Freizeitbereich zum Beispiel entstehen eigene Produkte nur für den Skatesurfer, den Skifahrer oder den Outdoorfan.

6.4.4 Design als Imageträger

Corporate Identity (CI)

Produkte nur verkaufen zu wollen reicht nicht mehr. Für Konsumenten rückt das Image einer ganzen Marke oder eines Unternehmens immer mehr in den Fokus. Dieses wird mit dem Produkt verbunden.

Wichtige Voraussetzung für ein gutes Image ist eine überzeugende Corporate Identity. Peter Behrens entwickelte als einer der ersten Designer Anfang des 20. Jahrhunderts eine CI für die Firma AEG, so wie Dieter Rams für die Firma Braun in den 1950er Jahren.

Das gute Image muss jedoch erst erarbeitet werden. Die Corporate Identity, das Bild, das ein Unternehmen mit seinen Produkten als Gesamtes, wie eine eigenständige Persönlichkeit, nach außen abgibt, muss in sich stimmig sein. Dazu gehören Leitbilder und deren Umsetzung, das Firmenverhalten nach außen und innen, der Umgang mit Kunden und Angestellten, der angebotene Service – und somit unser Vertrauen in die Produktqualität und zunehmend, dass ökologische und nachhaltige Aspekte berücksichtigt werden. Letztere sind zu einem wichtigen Marketinginstrument geworden.

Beispiel – ein gutes Image gewinnen
Für den Korkenzieher der RED Special Edition, die Edition besitzt auf der Vorderseite ein weißes Herz, gibt Alessi einen Teil des Kaufpreises an den Globalen Fonds zur Bekämpfung von Aids.

„Hot Bertaa", Philipp Starck, 1989 für Alessi

Alessis Mut zum Scheitern und dann das Beste daraus machen: ein Wasserkessel mit ästhetisch schöner Gestaltung zweier sich durchdringender Formen und berühmt dafür, dass er nicht funktioniert! Alberto Alessi nannte den Kessel „ein wunderschönes Fiasko", das man wie eine postmoderne Skulptur betrachten könne. (Foto Stephan Kirchner)

„La Conica", 1984, Aldo Rossi für Alessi

Vom aufgeregten 1980er-Jahre-Design weit entfernt – eine Espressomachine wie ein Stück Architektur für den Tisch – als Turm des Architekten Rossi, geometrisch, reduziert, elegant.

„Anna G." Korkenzieher, Mendini für Alessi

Wie eine Tänzerin dreht sich Anna beim Flaschenöffnen um sich selbst, hebt die Arme und lächelt – funktional und spielerisch zugleich, ein Gebrauchsgegenstand mit einer realen Anna als Vorbild.

ab 1990er Jahre

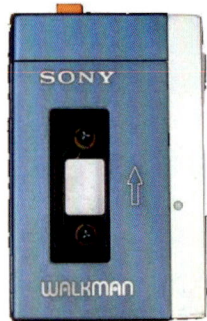

Walkman mit Kopfhörer – Kult von 1979
Nur kassettengroß, daher tragbar, ein neues Lebensgefühl, Musik überall sogar beim Joggen hören zu können, ohne andere zu stören

Ikea – Lagerflächen
Selbstbedienung und weltweit ähnlich aufgebaut, vieles wird schon beim Entwurf mitberücksichtigt – Produkte in Einzelteile zerlegbar, dadurch bessere Lagerung und durch die modulare Gestaltung verschieden kombinierbar

Corporate Design (CD)

Corporate Design unterstützt das visuelle Erscheinungsbild einer Firma und deren Produkte mit festgelegten Farben, der typischen Schrift, dem bekannten Logo, dem immer ähnlichen Layout, dem Ohrwurm des Slogans oder den bekannten Werbefiguren.

Wir sollen das Produkt immer wiedererkennen, ihm treu bleiben, vertrauen, eine Beziehung zu ihm aufbauen und es dann kaufen.

Design und Markenbildung

Ein Produkt, das die oben genannten Reaktionen in uns auslöst, ist zur Marke geworden. Mit dem Produkt werden Emotionen und Gefühle gekauft und manchmal sogar ein ganzer Lifestyle.

Ikea warb mit dem Slogan „Wohnst du noch oder lebst du schon" und will uns damit zeigen, dass Möbel mehr sind als nur Gegenstände in unserer Wohnung – durch sie leben wir erst richtig.

Beispiel Firma Ikea
Die Marke Ikea hat den sozialen Vorsatz „gute Gestaltung durch hohe Auflagen erschwinglich zu machen" umgesetzt und Design massentauglich gemacht; es gibt kaum einen Haushalt ohne Ikea-Produkte. Von Ingvar Kamprad 1943 in Schweden gegründet war es in den 1950er Jahren neu, dass Möbel in Katalogen wie in eingerichteten Zimmern abgebildet wurden. Volumensparende Verpackungen, die sich preiswert lagern und transportieren lassen, sowie Selbstmontage durch den Kunden senkten den Preis. Unbehandelte helle Kiefer, klare praktische funktionale Möbel war lange das, was man von Ikea erwartete. An heutige Kundenerwartungen angepasst, ist Ikea gegenwärtig die größte Möbelmarke der Welt.

Design Experience – User Experience

Die reine Produktgestaltung genügt heute nicht mehr. Das Nutzungserlebnis (engl. user experience) bezeichnet den ganzheitlichen Ansatz und allgemein die Verhaltensweisen und durchaus subjektiven Empfindungen und Gefühle einer Person, die diese zu einem bestimmten Produkt hat – von der ersten Beschäftigung damit, von Vorfreude, Kauf, Nutzung, Service u. Ä. – es muss angenehm sein, dieses Produkt zu benutzen.

Nike, Swatch, Apple und viele andere richten, um spezielle Zielgruppen zu erreichen, eigene Läden ein, in denen sich die Welt der Marke erfahren lässt und Produkte in großen Kampagnen eingeführt und inszeniert werden.

6.4.5 Digitalisierung und Internet

Eine der folgenreichsten technologischen Revolutionen ist die zunehmende Digitalisierung seit den 1990er Jahren und die Veränderung, die diese auch im Produktdesign mit sich bringt.

Verkleinerung und Multifunktionalität

- Die Einführung der Compact Disc (CD) setzte die digitale Datenspeicherung in Gang. Die Verlagerung enormer Datenmengen zuerst auf die CD, dann auf den Mikrochip ermöglichte eine Verkleinerung vieler elektronischer Produkte.
- Funktionen von unterschiedlichen Produkten konnten kombiniert und zu einem neuen Gerät, wie unten beschrieben, zusammengefasst werden.
- Die neu entstandenen multifunktionalen Produkte können heute miteinander verbunden werden und bilden ein weites weltumfassendes Netz der Kommunikation. Die Welt wird zunehmend digital vernetzt.

Nach der Moderne

Tischtelefon von 1896
Noch ohne Wählscheibe, ein Kabel führte zum „Fräulein vom Amt", diese stöpselte den Stecker um und verband damit die Besitzer der wenigen Telefone.

Der Klassiker W 48, 1950er–1960er Jahre
Aus Bakelit (der schwere spröde frühe Kunststoff der 1. Hälfte 20. Jh.) in Standardfarbe Schwarz und Elfenbein und mit Wählscheibe, um selber die Nummer wählen zu können.

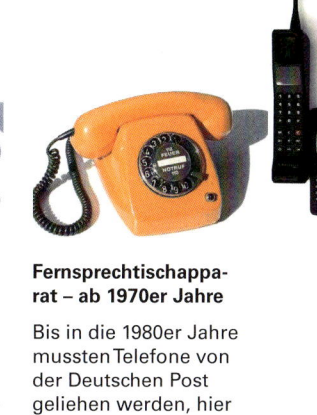

Fernsprechtischapparat – ab 1970er Jahre
Bis in die 1980er Jahre mussten Telefone von der Deutschen Post geliehen werden, hier in 1970er-Popfarbe Orange, sonst Grau, Kunststoff, leicht, günstig, handlich, endlich ein Telefon für alle …

Die Entwicklung vom Telefon zum tragbaren multifunktionalen Alleskönner, dem Smartphone

Von 1992–2014
Von links nach rechts: Von Tasten, kleinem Display, ohne Kabel und tragbar – zum iPhone ohne sichtbare fühlbare Tasten, das Display wird zum Touchscreen, neue Funktionen für Benutzung entwickeln sich.

Das Verschwinden der Dinge

- Kulturelle Fähigkeiten und Arbeitsweisen verändern sich – das Schreiben von Hand mit Füller wird zur Tipp- und Wischbewegung auf dem Tablet.
- Der Zusammenhang zwischen Form und Funktion ist bei vielen Produkten nicht mehr vorhanden – es findet eine Entmaterialisierung statt. Es existiert noch die äußere Hülle, aber die eigentlichen Anzeichen der Bedienbarkeit oder der sichtbaren Funktionen sind ins Innere der Geräte entschwunden.
- Viele neue Geräte entstanden durch Verkleinerung, Miniaturisierung und Kombination verschiedener Funktionen – die alten verschwanden im schwarzen Loch des Internets.

Beispiel Musikhören
Geräte zum Musikhören konnten zunehmend mehr Titel aufnehmen und wurden kleiner – vom Tonbandgerät und Schallplattenspieler zu Hause zum tragbaren Kassettenrecorder, dann zum Walkman mit Kassette, zum Discman mit CD und zum MP3-Player – einst alles trendige Elektrogeräte und Ausdruck einer Generation, sind heutzutage verschwunden. Selbst das Radio zum Musikhören wird zunehmend durch persönliche Playlisten ersetzt und über das Smartphone oder Tablet an Lautsprecherboxen übertragen.

Telefonieren und Kommunikation

Telefonzellen sind längst Vergangenheit und höchstens eine Erinnerung an vergangene Zeiten. Das Festnetztelefon zu Hause wurde zum Mobiltelefon verkleinert und kann mitgenommen werden. Zum Smartphone geworden ist es nichts anderes als ein kleiner tragbarer Computer, der eine Vielzahl an anderen Geräten ersetzt und mit dem vom Bankgeschäft bis zur Reisebuchung alles erledigt werden kann. Die Kommunikation heute läuft über das Internet.

Beispiel Unternehmen Apple
Apple-Produkte zeichnen sich durch ein reduziertes, benutzerfreundliches, klares Design aus. Der britische Designer Jonathan Ive ist der kreative Kopf

Compact Disc
Anfang der 1980er Jahre löste die CD die Schallplatte ab, meist für digitale Audiodaten genutzt, wurde sie zunehmend auch zur Speicherung verschiedenster Daten eingesetzt.

ab 1990er Jahre

dahinter. Er arbeitet seit den 1990er Jahren für Apple und war maßgeblich an den bahnbrechenden innovativen Entwicklungen beteiligt: vom iPod (Gerät zum Musikhören, seit 2001), zum ersten iPhone (ein Kassenschlager, 2007), dem MacBook Air (damals dünnster Laptop der Welt, sehr leicht, 2008), zum iPad (mit erstem Touchscreen, 2010), es folgte 2015 die Apple Watch mit zahlreichen Funktionen.

Neue Designrichtungen
Was ist Interaktionsgestaltung?
Computer, Smartphones und andere digitale Medien bestimmen den Alltag und die zwischenmenschliche Kommunikation. All diese interaktiven Produkte und Dienstleistungen müssen gestaltet werden – zwar auch das Äußere der Dinge, aber mehr noch die inneren Nutzungen und Funktionen: all die Apps für mobile Geräte, Webseiten und Bedienoberflächen, Fahrscheinautomaten oder digitale Arbeits- und Wohnumgebungen. Neue Studiengänge entstehen, wie zum Beispiel die „Interaktionsgestaltung", die eine Brücke zwischen den klassischen Bereichen der Kommunikationsgestaltung und der Produktgestaltung ist.

Was ist das Internet der Dinge?
Die zunehmende Digitalisierung hat sowohl das Berufsfeld der Gestaltung als auch die Ingenieurwissenschaften verändert. Kühlschränke, Thermostate, Türschlösser, Zahnbürsten, alles kann über ein Netzwerk gesteuert werden, Daten aufzeichnen und miteinander austauschen. Als „Internet der Dinge" bezeichnet man die Digitalisierung und Vernetzung verschiedener Alltagsgegenstände und Lebensbereiche. Das Ziel ist, durch die Anbindung an ein übergeordnetes, intelligentes System Prozesse unseres täglichen Tuns zu optimieren und damit in die verschiedensten Lebensbereiche eingreifen zu können.

Das Ende der Computer?
Die immer kleiner werdenden Computer sind kaum noch erkennbar. Zunehmend werden Mikroprozessoren in alltäglichen Geräten verbaut, hunderte allein in einem modernen Auto. Die Mikroprozessoren steuern und regeln alles. Im weltumfassenden Netz sind sie für uns nicht mehr sicht- und greifbar. Als Wearables werden sie in Kleidung oder Brillen eingebunden und im nächsten Schritt sogar in unserem Körper integriert.

6.4.6 Design und Individualität

Stil heute – Stilvielfalt – Lifestyle
Seit den 1980er Jahren entwickelte sich ein zunehmendes „alles ist möglich" und ein Nebeneinander unterschiedlichster Ausprägungen. Stilwechsel und Trends dauern weder Jahrhunderte noch Jahrzehnte, sondern oft nur wenige Jahre oder einen Sommer.

Dabei ist das Interesse an Stil gestiegen. Er dient nicht nur dazu, seine Persönlichkeit auszudrücken, sondern ist zu einem Lebensstil, dem Lifestyle geworden. Mit ihm wird gezeigt, was und wer man ist und wie man sich dadurch von anderen unterscheiden kann. Die Individualität spiegelt sich in den Produkten, mit denen man sich umgibt.

Das individuelle Produkt
Als Gegentrend zur anonymen Massenproduktion zeigt sich das individualisierte Produkt.

Beispiel Designerkooperative Droog
Droog ist eine niederländische Designagentur mit Vertrieb. Der Zusammen-

Nach der Moderne

schluss verschiedener Designer dient auch der Förderung junger Talente. Für Droog Design sind typisch: originelle Produkte, oft von verblüffender Einfachheit, aber auch widersprüchlich, sowohl pragmatisch als auch konzeptuell. Sie zeichnen sich durch einen trockenen Humor aus und zeigen ungewöhnliche Recyclingideen und Einfälle. Die Schnittstelle von Droog Design befindet sich deshalb irgendwo zwischen Design, Kunst, Handwerk und produzierendem Unternehmen.

Selbermachen
Die „Do-it-yourself"-Bewegung begann in den 1960er Jahren. Doch ihr wahrer Boom setzte in den 1980er Jahren ein und erfreut sich bis heute zunehmender Beliebtheit. Den Bastel- und Baumärkten beschert sie großen Umsatz. Die entstandenen eigenen Objekte repräsentieren die eine Seite, die oft teuren Designerprodukte die andere – mit beiden kann man sein Heim einrichten und gestalten. Hier sind Gestalten und Design als persönlicher Ausdruck zu sehen.

Kunsthandwerk
Wieder auf dem Vormarsch ist das Kunsthandwerk mit handwerklich hergestellten individuell gestalteten Einzelstücken.

Customizing – Individualisieren
Doch längst hat die Industrie das Customizing entdeckt. Dabei wird ein Produkt an die Wünsche des Kunden angepasst. Das Produkt wird individualisiert und so personalisiert auf den Kunden ausgerichtet. Dies kann bei einzelnen Produkten erfolgen oder bei industrieller Massenware. Die Veränderung des Produkts kann auch durch den Kunden selbst erfolgen oder wird schon bei der Fertigung berücksichtigt.

Im Laden kann jeder sein eigenes Parfüm zusammenstellen, das eigene Müsli kreieren oder Hemden individuell anfertigen lassen. Die Sportschuhe werden selbst bemalt und bei Ikea der Massenartikel Kissenbezug individuell bestickt. Bei „Werkhaus" können online Produkte bemalt, mit Texten beschrieben oder mit Fotos versehen werden, um sie sich dann personalisiert ausgestaltet nach Hause schicken zu lassen. Mit dem 3D-Druck können auf den Kunden zugeschnittene, individualisierte Einzelstücke oder auch ganze Serien von einem Entwurf gedruckt werden.

Industrielle Produktion
Von der Industrie schon lange umgesetzt: das Systemdesign, das im Baukastenprinzip verschiedenste Vari-

„Baumstamm-Bank", 1999, Jurgen Bey

Droog Design: ungewöhnlich und mit einem Augenzwinkern – ein umgefallener Baum als Sitzbank mit drei historisch wirkenden Rückenlehnen. Bey erklärt dazu, dass es absurd wäre, einen Stamm anzuliefern, den es lokal sicher zu erwerben gibt. Nur die Lehnen werden extra geliefert …

„Schubladenschrank", Tejo Remy für Droog Design seit 1993

Sammeln und Recyclen auf ungewöhnliche Art: gebrauchte Schubladen, jede einzigartig und von Remy nummeriert und signiert, in Ahornholzkästen von einem Spanngurt gehalten. Als teures Unikat von Museen als „Konzept-Design" gesammelt. Ein bisschen schräg, durcheinander und doch hält alles. Der Untertitel ist eine Metapher für unser Gedächtnis: „You can't Lay Down Your Memory."

ab 1990er Jahre

VW Käfer, 1961

VW New Beetle, 2006

ation- und Kombinationsmöglichkeiten mit einzelnen Modulelementen erlaubt. Mit einem Konfigurator lässt sich auf der Website vieler Firmen die Wohnzimmerschrankwand oder anderes ganz individuell und selbst zu Hause zusammensetzen.

Produkt mit Persönlichkeit
Wer sind Billy, Schwan, Ivar, Anna G., und Isetta? Produkte werden durch Namensgebungen zu einer Produktpersönlichkeit. Diese werden dadurch weniger als Gebrauchsgegenstände angesehen, sondern mit Emotionen und persönlichem Bezug beladen. Dies wird seit der postmodernen Gestaltung gerne praktiziert – bis dahin waren Produkte meist nüchtern mit Nummern oder Buchstaben gekennzeichnet.

Retrodesign
Retrodesign – ein Stil für alles
Die Vorliebe für Retro kann als eine individuelle Ausdruckssuche mit nostalgischem Flair gewertet werden und ist in nahezu allen Bereichen anzutreffen: bei Alltagsgegenständen, der Mode, Architektur oder Musik. Retro bedeutet rückwärts. Dabei wird auf „die gute alte Zeit" zurückgegriffen.

Das Retrodesign-Produkt ist jedoch ein neues Produkt. Es ahmt vergangene Stile nur nach und hat meist eine moderne Ausstattung.

Auch die Automobilbranche verließ sich auf bewährte Autoformen, die nostalgisch angehaucht, aber mit neuester Technik versehen werden. Volkswagen ließ den alten VW Käfer als New Beetle wieder auferstehen und Fiat knüpfte mit dem neuen Fiat 500 am alten Fiat 500 der 1960er Jahre an.

Retro – ein neues Phänomen?
Nachahmen, Aufgreifen und Wiederentdecken von Vergangenem als Anregung oder Neuinterpretation ist an sich kein neues Phänomen, sondern in vielen Zeiten und Kulturen zu finden und war vor der Moderne ein anerkanntes Gestaltungsmittel.

Vergangenes aufleben lassen
Nicht nur die Antike galt immer wieder als großes Vorbild oder diente zur Inspiration. In den 1960er Jahren erfuhren die Stahlrohrmöbel der Moderne eine Wiederaufnahme, während skandinavische Möbel ihren Stellenwert ausbauten. Die Retrowelle seit den 1990er Jahren brachte Haushaltsgeräte im Stile der 1930er–1950er Jahre. Kühlschränke, Toaster oder Kaffeemaschinen sind stromlinienförmig und pastellfarbig oder haben abgerundete Außenformen. Wer durch ein Kaufhaus geht, wird die weichen Formen eines Nierentisches oder die schrägen, spitz zulaufenden Stuhl- und Tischbeine der 1950er Jahre wiederfinden.

Rückblick Exkurs Antike – Inspiration und Vorbild

- Die Göttergeschichten der griechischen Mythologie und antike Gestaltungsweisen lieferten durch die Jahrhunderte immer wieder Anregungen für Malerei, Plastik oder Kunsthandwerk. Die Römer übernahmen nicht nur das ganze Göttersystem, sie liebten auch die griechische Kunst und zahlten höchste Preise für die Kunstwerke.
- Die Renaissance nahm deren Ideen und Ideale auf und setzte mit der Individualität ihrer Künstler einen eigenen Schwerpunkt.
- Im Klassizismus baute man Gebäude im Stile der Antike und auch Malerei und Plastik beschworen das Ideal einer längst vergangenen Zeit, während der Historismus auf den Einsatz aller Stile vergangener Jahrhunderte setzte.
- Im Art Déco verwendete man gerne antike Architekturelemente, während in der Postmoderne diese in ironischer Weise zitiert wurden.
- Hollywood lässt die Taten der Götter und Helden in zahlreichen Filmen wieder auferstehen und die Dokumenta 14 von 2017, eine der weltweit bedeutendsten Ausstellungen für zeitgenössische Kunst, stand unter dem Motto „Von Athen lernen".

Nach der Moderne

Redesign – wieder auf- und überarbeiten

Re- bedeutet wieder oder zurück. Dabei werden vorhandene Produkte wieder aufgenommen, diese überarbeitet oder wiederhergestellt. Loewy überarbeitete Produkte durch Styling und Mendini griff auf Designklassiker zurück. Er verwendete in seinem Redesign Thonetstühle, barocke Sessel oder Bauhausstühle und veränderte diese „alchimistisch", als Anspielung auf seine Gruppe „Alchimia", mit ironischem Blick.

Alt oder neu?

Vintage ist als Trendbegriff eigentlich kein Gestaltungsstil. Mit Vintage werden ältere Möbel, Schmuck, Kleidung, Accessoires, Fahrzeuge oder andere Gebrauchsgegenstände bezeichnet, die tatsächlich aus dem 20. Jahrhundert stammen und älter oder auch gebraucht aussehen dürfen.

Es ist ein nachhaltiger Gedanke, Originale wieder zu nutzen und damit aufzuwerten. Gelegentlich wird aber auch dem Vintage-Look nachgeholfen und als Vintage-Stil Neues künstlich auf alt gemacht.

Echte Antiquitäten sind im allgemeinen mindestens 100 Jahre alt. Ihr Wert hängt stark von Seltenheit, Alter, Allgemeinzustand und vor allem von der Nachfrage ab.

Der Wert von Design

Der Blick auf Design hat sich heute verändert. Seit den 1990er Jahren wurde die Beschäftigung mit Design zunehmend „in" und Designobjekte als Sammelobjekte oder Geldanlage angesehen. Museen eröffneten neue Designabteilungen und in den Städten entstanden Designläden und Designkaufhäuser. Dort ist alles zu finden: neu entwickelte Designprodukte, die

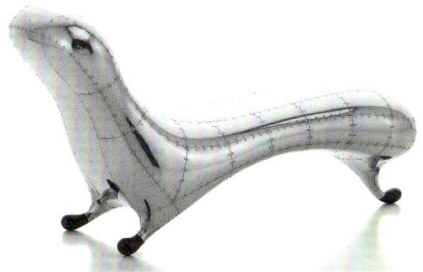

„Lockheed Lounge", Marc Newson, 1990
Ein Wiesel oder eine Sitzgelegenheit? Seit der Versteigerung 2015 bei Phillips, London, gilt die Liege als das teuerste verkaufte Designobjekt – mehr als 2 Millionen Pfund! Aus glasfaserverstärktem Kunststoff, Gummi, genietetem Aluminiumblech – hier ein Miniaturnachbau.

lizenzierten oft teuren Nachbauten der immer noch oder wieder aufgelegten Designklassiker, die erschwinglichen teils billigen Kopien und ebenso die verschiedensten Formvarianten davon.

Der wirtschaftliche Schaden durch Kopien ist allerdings immens und Rechtsstreitigkeiten um den Markenschutz nehmen zu, denn Zeit und Entwicklungskosten der Originale können sehr hoch sein.

Oft ist es nicht die Qualität, die beim Erwerb im Vordergrund steht, sondern der symbolische Wert, der mit dem ursprünglichen Original verbunden ist oder das Gefühl, Anteil zu haben an dessen Ausstrahlung, dem Prestige oder der Besonderheit.

6.4.7 Ökologie und Ökodesign

Grüne Gedanken

Die Arts-and-Crafts-Bewegung hatte schon in der zweiten Hälfte des 19. Jahrhunderts die negativen Folgen der Industrialisierung auf unsere Umwelt erkannt; doch grüne Gedanken waren für die nächsten Jahrzehnte kein Thema im Design. Die Studie „Die Grenzen des Wachstums" des Club of Rome

Retro-Klappradio TS 522 geschlossen
Marco Zanuso und Richard Sapper für Brionvega, 1964

Retro-Pop-Design für heute – Designklassiker zum Aufklappen
Heute mit neuester Technologie; ähnlich wie die Firma Braun hatte die italienische Firma Brionvega hochpreisige Radio- und Fernsehgeräte entwickelt.

Umwandlung eines iMac G4 von 2002
Der markante Fuß wird zu einer Leuchte umfunktioniert.

ab 1990er Jahre

Holzpaletten aus dem Transportwesen

Weiternutzung und Do-it-yourself: Selbstgebaute Möbel aus alten Holzpaletten liegen im Trend – egal ob für drinnen oder draußen.

und die Ölkrise lösten in den 1970er Jahren einen Schock aus und alternative Bewegungen versuchten einen Bewusstseinswandel und damit mehr Umweltbewusstsein anzuregen.

Doch erst heute ist ökologisches Denken allgemein akzeptiert und wird gerne als Marketingmittel eingesetzt. Firmen werben mit ökologischen Umsetzungen und Nachhaltigkeit.

Weiterbenutzung von Produkten und Wiederverwertung von Werkstoffen

Alte oder weggeworfene Produkte werden vermehrt als Grundlage für die Herstellung neuer Produkte genutzt. Bei der Weiterbenutzung können bestehende Produkte beispielsweise in einem neuem Kontext genutzt werden (siehe „Rag Chair" unten). Bei der Wiederverwertung werden anstatt des kompletten Produkts dessen einzelne Werkstoffe separat wieder verwendet (Recycling, siehe Bär+Knell unten). Ökologisches Design muss aber bereits beim Design-

prozess beginnen. Das Wissen um Werkstoffe, deren Gewinnung, Recycling und Entsorgung ist dabei enorm wichtig. Nutzer wollen heute wissen, wo Produkte herkommen, wie sie hergestellt wurden und welche Auswirkungen auf die Umwelt entstehen.

Beispiel Bär+Knell

Hauptthema der Künstler- und Designgruppe Bär+Knell ist das Recycling von Kunststoffabfällen. Schon seit 1992 gestalten sie Objekte aus gebrauchten Verpackungskunststoffen. Aus z. B. Chipstüten, Joghurtbechern, Ketchup- und Spülmittelflaschen werden mit neuen Technologien Unikate gefertigt – das Weggeworfene kommt als Aufgewertetes, als Tisch, Stuhl, Lampe, Sessel oder Sofa zu uns zurück. Die seriellen Unikate zeigen dabei die ursprünglichen Farben oder Logos der Verpackungen nur leicht verfremdet, aber nun mit neuer, individueller Identität.

Lichtobjekte vor einer Lichtwand von Bär+Knell

Recycling: Die lichtdurchlässige Eigenschaft der transparenten Recyclingkunststoffe eignet sich für Licht- und Leuchtobjekte aller Art.

Stuhl „McCain" und Kissen, Bär+Knell, 1994

Recycling: Wiederverwertete Kunststoffverpackungen von ihrer ursprünglichen Funktion losgelöst, verwandelt in je ein individualisiertes Unikat.

„Rag Chair", Tejo Remy für Droog, 1991

Weiternutzung: Beim „Lumpensessel" presst Tejo Remy 50 kg Lumpen, Hosen, Hemden zwischen Kunststoffstreifen.

Nach der Moderne

Beispiel Rag Chair
Der „Lumpensessel" von Tejo Remy besteht aus gebrauchten Textilien und wird mit Kunststoffbändern zusammengehalten. Damit wird auch Kritik an unserem Konsumverhalten gezeigt. Es können aber auch die eigenen nicht mehr gewünschten Kleider verwendet und Farbwünsche dadurch berücksichtigt werden. Der so personalisierte Sessel bekommt eine ganz eigene persönliche Geschichte.

6.4.8 Neue Werkstoffe und Technologien

Werkstoffe
Können Sie sich lichtdurchlässigen Beton vorstellen? Kunststoffe, die Elektrizität leiten, oder Biokunststoffe aus nachwachsenden Rohstoffen? Selbstreinigendes Glas? Futuristische Hightech-Stoffe, auch mit Metallfäden, die bei Textilien neue visuelle und haptische Wirkungen entstehen lassen?

Weiterentwicklungen in der Werkstoffkunde haben zu einer Vielzahl an veränderten, verbesserten oder neuen Werkstoffen geführt, die viele Möglichkeiten bieten.

Generative Fertigungsverfahren
Veränderungen – Zukunft
Die Möglichkeiten mit rechnerunterstütztem Konstruieren von Modellen (CAD) und deren Umsetzung durch das generative Fertigungsverfahren (3D-Druck) bieten ein großes Potenzial für die Zukunft. In den 1980er Jahren aufkommend und damals sehr teuer, sind 3D-Drucker heute für den Heimgebrauch erschwinglich geworden. Im Design verändert sich dabei nicht nur die Produktionsweise, sondern auch die Arbeits- und Entwurfstätigkeit. Der Designer kann künftig unabhängig von den traditionellen Produktionsweisen sein. Neue Designrichtungen werden entstehen und der Benutzer selbst wird in den Designprozess miteinbezogen.

Möglichkeiten
- Komplexe Formen werden entworfen, an Kundenwünsche angepasst können auch individualisierte Varianten gebildet werden (Customizing).
- Als immaterielle Daten werden Entwürfe beliebig oft vervielfältigt und in die ganze Welt verschickt.
- Nach Bedarf werden die Entwürfe sofort und in gewünschter Menge individuell produziert.
- Damit entfällt eine Massenanfertigung in Großbetrieben wie bisher, denn auch kleinere Werkstätten, sogenannte „FabLabs", können das „Ausdrucken" übernehmen. Massenproduktion als Kennzeichen modernen Designs wird damit hinfällig.
- Ersatzteile müssen nicht mehr in all den vielen Varianten für unzählige Produkte hergestellt oder gelagert werden. Sie werden auf Abruf einzeln produziert und verschickt.
- Dies hat Einfluss darauf, ökologische Aspekte schon beim Gestaltungsprozess zu beachten. Die Möglichkeiten einer Reparatur, auch mit Ersatzteilen, können wieder stärker berücksichtigt werden und richten sich damit gegen die Wegwerfmentalität.

Schuhe ausgedruckt
Farbiger 3D-Druck: Unterschiedliche Eigenschaften der Kunststoffe (hart, biegsam) für unterschiedliche Funktionen (Sohle, Schaft)

Mountainbike-Studie von Slogdesign, 3D-Druck alphacam, 2018
Auf Basis der gescannten Körpermaße und der im Konfigurations-Programm erfassten Fahreigenschaften des Bikers, generiert eine App die individuelle Bike-Geometrie. Das Customized-Bike wird dann als 3D-Druck in carbonfaserverstärktem Polyamid gedruckt.

6.5 Aufgaben

1 Zeitbezug Pop-Design kennen

Nennen Sie kulturelle und gesellschaftliche Einflüsse der 1960er–1970er Jahre und Auswirkungen auf das Pop-Design.

Fläche für eine Skizze zum Hocker „Dente"

2 Kunststoff – Eigenschaften kennen

Nennen Sie wichtige Eigenschaften von Kunststoffen für die Gestaltung. Ordnen Sie diese den Vor- und Nachteilen zu.

Vorteile

Nachteile

Sitzsack „Sacco"

3 Stilistische Merkmale dem Pop-Design zuordnen

Wählen Sie ein Produkt/Objekt aus dem Kapitel *Pop-Design*. Erklären Sie mit den stilistischen Merkmalen, warum es typisch ist für die 1960er–1970er Jahre.

Sessel „Bel Air" von Peter Shire

4 Im Stil des Pop-Designs entwerfen

a. Zum Sofa „Bocca" (Mund) soll im Stil des Pop-Designs ein Hocker namens „Dente" (Zahn) entworfen werden. Skizzieren Sie dazu eine Idee und begründen Sie diese.
b. Nennen Sie einen möglichen Werkstoff für eine Umsetzung.

a.

b.

5 Sitzsack Designtendenzen zuordnen

Ordnen Sie den „Sacco" links einer Stilrichtung zu. Begründen Sie ihre Zuordnung mit den Designtendenzen.

6 Stilistische Kennzeichen zuordnen

a. Ordnen Sie den Sessel „Air" links unten einer Stilrichtung zu.
b. Begründen Sie ihre Zuordnung mit den stilistischen Merkmalen.

a.

b.

Nach der Moderne

7 Intentionen/Designtendenzen der Postmoderne kennen

a. Beschreiben Sie das Regal „Carlton".
b. Erklären Sie an der Abbildung rechts mit den Designtendenzen die Intentionen der postmodernen Gestaltung.

a.

b.

10 Design als Wirtschaftsfaktor kennen

Nennen Sie Gründe, warum Design von Unternehmen als wirtschaftsfördernd angesehen wird.

Regal „Carlton" von Ettore Sottsass

8 Neues Design – Designtendenzen erklären

Das Neue Design wird sowohl durch Designkritik als auch Autorendesign geprägt. Erklären Sie jeweils die Begriffe.

Designkritik

Autorendesign

11 Retrodesign als Phänomen kennen

a. Erklären Sie die Unterschiede von Retrodesign, Redesign und Vintage.
b. Erklären Sie die Beliebtheit von Retrodesign.
c. Nennen Sie Epochen oder Stile, die auf die Antike zurückgegriffen haben.

a. *Retrodesign*

Redesign

Vintage

b.

9 Design heute – Produkte mit Individualität erzielen

Nennen Sie Möglichkeiten, dem Wunsch nach Individualität bei Produkten nachzukommen.

c.

7.1 Designtendenzen und Designgeschichte

7.1.1 Der Zeitraum in der Designgeschichte

Wird Designgeschichte wie ein chronologisches Ablaufen in der Zeit gesehen, dann laufen Entwicklungen und Ereignisse wie auf einer Art Zeitstrahl ab, allerdings nicht nur hintereinander, sondern auch parallel oder sich überschneidend.

Zeiteinteilungen von Epochen oder Stilrichtungen sind immer als Zeiträume angegeben und in diesem Buch an die „Hochphasen" angenähert. Ein exakter Anfang oder ein genaues Ende zu bestimmen ist selten möglich, da Entwicklungen manchmal fast unbemerkt beginnen oder sich teilweise in Nischen noch lange halten.

Bei dieser Betrachtungsweise der Designgeschichte wird die Beobachtung auf die Veränderung gelegt.

7.1.2 Designtendenzen in der Designgeschichte

Mit Tendenz wird eine Absicht oder ein Streben nach einem bestimmten Ziel bezeichnet, meist durch eine Richtung oder Entwicklungslinie verdeutlicht.

Designtendenzen bezeichnen also bestimmte Absichten oder Ziele bei der Gestaltung im Produktbereich.

Wird (Design-)Geschichte wie der zeitliche Ablauf auf einem Zeitstrahl entlang gesehen, könnten auch Querschnitte auf der Länge des Strahls entgegengesetzt werden – ähnlich wie ein Baguette der Länge nach, aber auch quer als einzelne Scheiben aufgeschnitten werden kann.

Diese Querschnitte, hier als Designtendenzen bezeichnet, verdeutlichen ein System wiederkehrender Strukturen von immer wieder auftretenden Absichten oder Zielen.

Dieser Ansatz geht weniger in die zeitliche Abfolge, sondern versucht durch die Verknüpfung von Designgeschichte und Designtendenzen die Beziehung zwischen Struktur und Veränderung aufzuzeigen.

Eine Verknüpfung beider Methoden bringt eine sinnvolle Erweiterung in der Betrachtung von Design.

Designtendenzen und Zuordnungen
- Produkte, aber auch Stilrichtungen oder Epochen können Designtendenzen zugeordnet werden. *Beispiel: Das Salzfass von Cellini und ebenso der Empire-Stil sind typisch für das repräsentative Design.*
- Produkte, aber auch Stilrichtungen oder gar Epochen können oft mehreren Designtendenzen gleichzeitig zugeordnet werden. *Beispiel: Bei der Arts-and-Crafts-Bewegung spielen Anteile des Sozialdesigns, Ökodesigns und der Designkritik eine Rolle.*
- Designtendenzen sind in ihren Zielen oder Absichten je nach Zuordnung meist unterschiedlich stark ausgeprägt. *Beispiel: Das Funktionsdesign ist an der HfG Ulm sehr stark ausgeprägt, bei der Stromlinienform spielt es je nach Intention (bei Aerodynamik) oder Produkt (beim Styling) eine große oder geringe Rolle. Funktionsdesign ist bei vielen Produkten der Gruppe „Memphis" nicht vorhanden. Beispiel: Das dekorative Design spielt im Jugendstil eine große Rolle, hat bei Peter Behrens dem Zeitgeschmack geschuldet eine sehr geringe und am Bauhaus keine Bedeutung.*
- Zusatz: Die Zuordnung von Produkten oder Stilrichtungen zu einer Designtendenz kann mit einem oder zwei „Stärke"-Punkten ergänzt werden. Auch wenn eine Stärkezuordnung nicht immer eindeutig ist, hilft dies,

sich die Ausprägung einer Designtendenz bewusst zu machen. *Beispiel: Autorendesign bei der Zitronenpresse von Philippe Starck (sehr stark vorhanden 2 Punkte), Sozialdesign beim Bauhaus (nur 1 Punkt, da die Idee eines Sozialdesigns zwar wichtig war, aber in der Umsetzung so nicht durchgeführt wurde).*

Making of ...

1 Ordnen Sie beim Lesen in den Kapiteln des Buches den Epochen oder Stilrichtungen die entsprechenden Designtendenzen zu.

2 Tragen Sie Ihre Zuordnungen dann jeweils im Aufgabenteil 7.2 des Kapitels *Designtendenzen* ein.

7.1.3 Bedeutung Designtendenzen

Funktionsdesign
Durch die Anzeichenfunktion wird die „Funktion" eines Geräts klar erkennbar, die Bedienbarkeit oder Handhabung soll ablesbar sein und die Form sich aus der praktischen bzw. technischen Seite logisch ergeben.

Nichts „Unnötiges" – kein Styling bzw. keine Verzierung – soll die Eindeutigkeit der Form verdecken und damit die Funktion verschleiern. Doch nicht jedes Produkt mit einer harten geometrischen Formensprache ist dem Funktionsdesign zuzuordnen, dieses kann auch geschwungene Formen haben.

Der Spruch des Architekten Sullivan „Form follows function" übersetzt als „Die Form folgt der Funktion" ist sicher einer der meistzitierten Gestaltungsgrundsätze im Design. Für Sullivan bedeutete dies jedoch kein Verzicht auf Verzierungen, Ornamente oder dekorative Zusätze. Für ihn waren jene auch ein funktionales Element, denn sie besaßen eine symbolische Bedeutung, die der Mensch mit den Produkten verknüpft. Praktisch-funktionale Produkte müssen also nicht ganz auf Ornamente oder Verzierungen verzichten, aber es kommt mit der symbolischen Funktion ein ergänzender Aspekt dazu.

Das Funktionsdesign wird meist eng mit der Entwicklung der Moderne verknüpft. So setzte das Bauhaus bei seinen Produkten weitgehend den „Verzicht auf jegliches Ornament" um.

Merkmale – Funktionsdesign

Zweckmäßig, materialgerecht, sachliche Gestaltungssprache, oft reduzierte, einfache, teils geometrisch klare Formen, meist ohne Ornament, funktional, klare Anzeichenfunktion der Bedienelemente, teils technisch anmutend, wenige Farben

Dekoratives Design
Hier wird der Schwerpunkt auf die Verzierung von Produkten und deren schmückende Erscheinung gelegt. Die Vorliebe für bestimmte Formen, Motive oder Ornamente sind wichtige stilistische Kennzeichen einer Zeit.

Die dekorative Gestaltung ist vom Zeitgeschmack abhängig, aber meist mehr als nur schmückendes Beiwerk. Der symbolische Wert zeigt den eigenen Geschmack, vermittelt Emotionen, ein Image oder einen repräsentativen Wert. Die Produkte sind dadurch eng mit ihrem Besitzer verbunden.

Bei starkem Styling oder einer übervollen Dekoration können die funktionalen Aspekte der Produkte in den Hintergrund treten.

Merkmale – dekoratives Design

Verziert, gemustert, künstlerisch, emotional, sinnlich und oft farbig, teils pompös und üppig, oft historisierend, aufwändig, zeigt den Zeitgeschmack

Funktionsdesign
HfG Ulm: schlicht, funktional, alle Teile stapelbar, der Deckel hat dazu einen kleinen Rand, gut zu greifen

Funktionsdesign
„Anglepoise-Leuchte", 1933, der Ingenieur Carwardine nutzte das Prinzip des menschlichen Ellbogengelenks, Federn und Kabel – technisch, funktional

Dekoratives Design
bunt, bewegt und erzählerisch, postmoderne Salz- und Pfefferstreuer von Rosenthal – liegen gut in der Hand

Autoren-, Markendesign, Firma Zanotta
„Sciangai", 1973, unverwechselbarer Kleiderständer mit Leichtigkeit, wie Mikadostäbchen

Was ist denn das?
Styling: elektrischer Haartrockner, typisch für 1930er Jahre, die Faszination für das technische, futuristisch Wirkende

Heckflosse Cadillac
Styling: Chrom und Glanz 1960er Jahre

Marken- und Autorendesign

Bei beiden Tendenzen spielt für den Käufer die Marke oder der Name des Designers (Autors) der Produkte eine wichtige Rolle. Anders als beim anonymen Design der meisten Alltagsgegenstände wird hier der Name des Herstellers oder Designers mitgekauft, dieser ist ein wichtiges Verkaufsargument und untrennbar mit dem Produkt verbunden.

Wie in der Bildenden Kunst der Künstler und sein Werk zusammengehören, wird auch beim Autorendesign ein scheinbar individuell gewordenes Produkt zusammen mit der Bekanntheit des Designers gekauft. Manche Produkte werden fast wie Kunstobjekte vermarktet. Der eigentliche Nutzen kann dabei in den Hintergrund treten.

Beim Markendesign wird das Image der Marke mitgekauft, es ist ein symbolischer Zusatznutzen, den man zum Produkt dazugewinnt. Die Marke bzw. das Produkt wird über Werbung und gelungenes Corporate Design mit Leben und Emotion gefüllt und dem Käufer das Gefühl von Einzigartigkeit und besonderer Qualität vermittelt.

Merkmale – Autorendesign
Teils Unikate, Kleinserien, limitierte Auflagen, Wirkung oft wie Kunstobjekt, ungewöhnliche Formen, Imagegewinn, scheinbar individuell, intellektuell

Merkmale – Markendesign
Bekannte Markennamen, trotzdem Massenware, Imagegewinn, Qualitätsanspruch, Kundentreue, emotionale Bindung

Konsumdesign

Eine Aufgabe von Gestaltung ist darauf ausgerichtet, dass Produkte den Konsumenten gefallen sollen und diese sie dann auch erwerben. Daher werden Produkte im Zeitgeschmack gestaltet oder einem Styling unterzogen, um modern, zeitgemäß oder vielleicht sogar der Zeit voraus zu wirken.

Der potenzielle Käufer soll das Gefühl bekommen, die „neuen" Produkte unbedingt zu brauchen, und sie dann kaufen. Als Massenware zeigen diese beim anonymen (Kaufhaus-)Design oft eine starke Kurzlebigkeit.

Merkmale – Konsumdesign
Modisch, gefällig, oft auffallend und ungewöhnlich, kurzlebig, Vorhandenes imitierend oder verändernd, historisierend, attraktiv, meist günstig

Exkurs Styling – als Gestaltungsweise
Die sichtbare äußere Form eines Produkts wird verändert und „aufgehübscht". Manchmal werden neue Farben, Muster oder Verzierungen eingesetzt und das Aussehen dem neuesten Trend angepasst, um den Konsum zu fördern. Gelegentlich kann die eindeutige Anzeichenfunktion, das Erkennen, wozu dieses Produkt eigentlich gedacht ist und wie es „funktioniert", fast verschwinden – die Funktion des Produkts wird dabei wenig berücksichtigt.

Ökodesign – auch Ecodesign

Ökologische Gedanken und ethische Fragen zur Verantwortung gegenüber unserer Welt müssen beim modernen Design berücksichtigt und schon während des Designprozesses miteinbezogen werden. Der Designer kann dabei eine entscheidende Rolle übernehmen.

Nachhaltigkeit beinhaltet den Bereich der Ökologie, bezieht aber auch wirtschaftliche Auswirkungen, Umweltgedanken und Überlegungen zum Ressourcenverbrauch ebenso wie soziale Belange mit ein. Nachhaltiges Design stellt damit einen gesamtheitlichen Ansatz dar.

Designtendenzen

Grünes Design war vor der Industriellen Revolution, bedingt durch handwerkliche Produktion, Verwendung natürlicher Ressourcen der Umgebung und meist kurzen Vertriebswegen, eher die Regel.

Die neu entstehende Industrie veränderte alles und bald stellten die Gründer der Arts-and-Crafts-Bewegung die damit einhergehenden großen Umweltschäden und die zunehmenden sozialen Probleme fest.

Merkmale – Ökodesign
Ökologische Aspekte schon bei der Wahl des Werkstoffs bedenken: Recyclingfähigkeit, Reparaturmöglichkeit, Wiederverwertung, sinnvolle Entsorgung, Nachhaltigkeit, Ökoprodukte sollten langlebig, hochwertig und innovativ sein.

Sozialdesign

Hier stehen die vielfältigen Wechselwirkungen zwischen Menschen und der Nutzung ihrer Produkte im Mittelpunkt. Produkte sollen eine Verbesserung und eine Erleichterung im Alltag bringen und eine gewisse Zweckmäßigkeit und Qualität aufweisen, Ergonomie spielt dabei eine wichtige Rolle.

Der Bedarf von Produkten für Menschen mit körperlichen Behinderungen, ständigen oder zeitweiligen Einschränkungen wächst ständig. Barrierefreiheit, auch durch ein entsprechendes Design, soll dabei eine gleichberechtigte Teilhabe am gesellschaftlichen Leben ermöglichen.

Eine soziale Preisgestaltung ermöglicht, dass gute Produkte für jedermann erschwinglich werden, ein Beispiel dafür war die Frankfurter Küche.

Gutes Design ist heute zunehmend Sozialdesign und eng verknüpft mit Ökodesign.

Merkmale – Sozialdesign
Bedürfnisse der Zielgruppe beachten, ergonomisch gestalten, schlicht, erschwinglich, zweckmäßig, zeitlos, vielseitig, qualitätsvoll, sozialer Preis, nachhaltig

Designkritik

Immer wieder werden Entwicklungen des Designs kritisch gesehen – meist ist dies eine Gegenreaktion auf Gestaltungprinzipien und Tendenzen in einer Zeit. Deren kritisches Hinterfragen oder Ablehnen kann dazu führen, dass Design in Frage gestellt oder sogar abgelehnt wird.

So setzten sich Designer des Anti- und Radical Design bei ihrer Suche nach einem neuen Designverständnis zeitweilig sogar in theoretischen Schriften und ohne praktische Arbeiten damit auseinander.

Ein bekannter Kritiker war der Architekt Adolf Loos, der mit seinen provokativen und teils überzogenen Formulierungen und Thesen zu Weltruhm gelangte. Seine berühmteste Schrift ist der Vortrag „Ornament und Verbrechen" von 1910. Dort vertritt er die These, dass Funktionalität und die Abwesenheit von Ornamenten Zeichen hoher Kulturentwicklung sind. Wirkliche Kunst hingegen könnte nur im Sinne der Bildenden Kunst erschaffen werden. Die Idee, Gebrauchsgegenstände des Alltags „künstlerisch" zu gestalten, lehnte er strikt ab. Verzierungen waren für ihn sowohl unangemessen als auch überflüssige Arbeitszeit. Schönheit käme aus der Zweckmäßigkeit des Gegenstandes und brauche keine modische Verzierung.

Merkmale – Designkritik
Eher als Gegenbewegung, kritisches Hinterfragen, Ablehnen einer bestehenden Designrichtung, Entwicklung neuer Ideen und Auffassungen

Designkritik
Plakat zum Vortrag „Ornament und Verbrechen", 1913

Skandal in Wien, das Loos-Haus, 1909
Als Protest gegen Jugendstil und Historismus: funktional, einfach, ohne dekorative Verzierungen

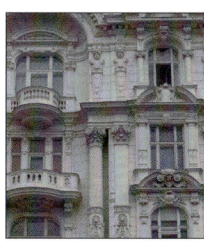

Der Zeitgeschmack um 1900 in Wien
Historismus: repräsentativ und dekorativ

Der Wert eines Löffels

Anonymes Funktionsdesign – Holzlöffel und Teller, 12. Jh.

Gut geschnitzte Löffel aus Holz waren im Mittelalter wertvoller persönlicher Besitz und wurden weitervererbt, man „gab den Löffel ab".

Repräsentatives und dekoratives Design – Silberlöffel, 18. Jh.

Wer sich Goldenes und Silbernes schon immer leisten konnte, den bezeichnet die Redensart als „mit dem silbernen Löffel im Mund geboren".

Konsumdesign – Kunststofflöffel heute

Anonymes günstiges Einwegprodukt, einmal benutzt und dann schnell weggeworfen

Repräsentatives Design

Repräsentieren bedeutet würdig auftreten, vertreten oder vorführen. Produkte oder Objekte repräsentieren ihren Besitzer, der mit ihnen seine gesellschaftliche Stellung, seinen Rang oder auch seinen Lebensstil aufzeigt.

Besonders würdig vertreten Produkte, wenn sie als Prunk- und Luxusobjekte auch Macht, Reichtum und Status repräsentieren und als Luxusdesign nicht für jeden erschwinglich sind.

In vorindustriellen Epochen war die Anfertigung von repräsentativen Objekten und Geräten eine wichtige Aufgabe für (Kunst-)Handwerker. Waren es damals prunkvolle Tafelaufsätze, prächtige Trinkpokale, reichverzierte und üppige Inneneinrichtungen, so sind es heute die teuren Originaldesignprodukte, die neuesten, modernsten Elektronikgeräte im High-End-Bereich oder ein Auto mit exklusiver Innenausstattung und höchster Leistung.

Beim Autoren- oder Markendesign lassen sich Luxusmarken wie Rollex, Rolls-Royce, Armani, Gucci, Prada und viele mehr finden, die zwar sehr bekannt sind, deren Produkte aber aufgrund des hohen Preises nur von wenigen gekauft werden können.

Der funktionale Nutzen ist oft gering, der symbolische und emotionale umso höher und der Imagegewinn ebenso.

Merkmale – repräsentatives Design
repräsentativ, oft üppig und prachtvoll, teils reich verziert, wertvolle Werkstoffe und Materialien, meist teuer, exklusiv, besonders, Imagegewinn, damit beeindrucken wollen, oft Kunsthandwerk

Exkurs anonymes Design

Anonymes Design bezeichnet all die namenlosen Produkte, die wir Tag für Tag benutzen, ohne ihnen große Aufmerksamkeit zu schenken – oft als gesichtsloses zweckorientiertes Gebrauchsobjekt, meist als Massenware und millionenfach hergestellt, wie all die Flaschenöffner, Föhne, Kleiderbügel, Scheren, Kaffeetassen, Deckenleuchten, Türklinken und vieles mehr.

Die Designer sind uns nicht bekannt und in dieser Anonymität gehen die Produkte am Ende ihres Gebrauchs auch wieder von uns.

Schon immer Design ...
Anonymes Design gibt es, seitdem Produkte hergestellt werden. Sie entstanden seit Jahrtausenden aus der Notwendigkeit heraus, einen Gegenstand, der für einen bestimmten Zweck gebraucht wird, zu entwickeln und diesen dabei oft mühevoll von Hand herzustellen.

Diese Produkte waren meist funktional, praktisch und einfach in ihrem Aussehen. Ein Schreiner fertigte gute Truhen oder Hocker an, es waren dann einfach gute Truhen und Hocker, sie mussten ihren Zweck erfüllen.

Produkte herzustellen war eine Arbeit wie jede andere auch und die Handwerker wurden für gewöhnlich nicht als etwas Besonderes angesehen – außer die Gegenstände waren von hohem Wert und einzigartig und bekamen dadurch eine Zusatzbedeutung.

Mit dem Beginn der industriellen Produktionsweise wurden Produkte auf eine weitere Weise anonym. Mit der Möglichkeit der Vervielfältigung und der identischen Reproduktion verloren Produkte ihre kleinen individuellen Besonderheiten, die bisher durch das Handgemachte des Handwerkers entstanden.

7.2 Aufgaben

Designtendenzen

1 Designtendenzen zuordnen

Nutzen Sie zum besseren Überblick das Inhaltsverzeichnis wie einen Zeitstrahl. Ordnen Sie den unten aufgeführten Designtendenzen die Epochen, Stilrichtungen, Gestalter/Designer und Designschulen zu. Mehrfachnennungen sind möglich.

Funktionsdesign

Konsumdesign

Marken- und Autorendesign

Ökodesign – Ecodesign

Sozialdesign

Dekoratives Design

Designkritik

Repräsentatives Design

2 Zuordnung Designkritik

Wann lebte Adolf Loos und gegen welche Stilrichtungen richtete sich seine Kritik?

8.1 Lösungen

8.1.1 Einleitung

1 Den Begriff Designklassiker kennen

zeitlose Gestaltung, Qualität, zeittypisch, innovativ, große Präsenz

2 Produktionsweisen erklären

a. 1. (Kunst-)Handwerk
 2. Manufaktur
 3. industrielle Produktion
b. 1. Beim (Kunst-)Handwerker alles in einer Hand
 2. Trennung von Entwurf, Herstellung und Vertrieb der Produkte beginnt, Spezialisten arbeiten zusammen, überwiegend Handarbeit an einem Produkt
 3. Arbeitsteilung vollzogen, Entwerfer, Ingenieur, (teils ungelernte) Arbeiter, Fabrikant, Vertrieb, Verkäufer u. a. Maschinenarbeit, wenig Handgriffe dabei erforderlich

3 Vorlage für designgeschichtliche Analyse von Produkten

Analyse je nach gewähltem Produkt:
Zu Frage a vergleiche Kapitel 1.5.2.
Zu Frage b vergleiche auch Band *Produktdesign,* im Kapitel 5 Werkstoffe.
Zu Frage c, d, f vergleiche das Kapitel, das die Epoche des gewählten Produkts beschreibt.
Zu Frage e vergleiche Kapitel 7 Designtendenzen.

8.1.2 Epochen – Vorgeschichte Design

1 Antike Gestaltungsweise erklären

- „Schönheit" durch ausgewogene Proportionen von Höhe, Breite und Länge, Streben nach Harmonie und Perfektion, durch Symmetrie betont
- Klarer Aufbau, kubische Grundformen, viele Säulen
- Mathematische Berechnungen der Verhältnisse der Größen zueinander
- Bewusste kleine „Abweichungen" bringen Lebendigkeit und verhindern eine starr wirkende Gestaltung.

2 Romanische Bauweise erklären

Massive Bauweise mit dicken Wänden, außen wenig Verzierungen und kleine Fenster, wirkt burgartig und wehrhaft, steht für Stärke, Macht, Wehrhaftigkeit

3 Gotische Bauweise erklären

- Skelettbauweise: Gerüst wie ein Gerippe, über das Druck und Gewicht nach unten abgeleitet werden.
- Die Flächen dazwischen, ohne tragende Funktion, werden für große Glasfenster verwendet.
- Die mystische immaterielle Wirkung des farbigen Lichts der Fenster steht für eine jenseitige göttliche Welt, ebenso der gesamte Kirchenbau mit seiner die Höhe betonenden und aufgelöst wirkenden Gestaltung.

4 Barocke Bauweise beschreiben

Architektur, Plastik, Malerei und Verzierungen bilden eine Einheit. Alles scheint zu verschmelzen; bewegte, fließende, üppige, gerundete Verzierungen überziehen den Innenraum (kein statischer rechter Winkel), Malerei verwischt die Grenzen, Licht bildet den Raum.

5 Leben und Arbeiten von Kunsthandwerkern vorindustrieller Zeit kennen

a. Eine christliche Zeit, Mönche arbeiten überwiegend anonym in Klos-

terwerkstätten, fertigen für Kirche, König, Adel etc. sakrale Arbeiten.
b. Stadtentwicklungen führen zu einer Zunahme des Handwerks. Zünfte bilden sich als Zusammenschluss von Handwerkern, dienen als Interessengemeinschaft. Eine Zunft regelte das gesamte Arbeitsleben der Mitglieder.
c. Vorbild Antike, Mensch steht im Mittelpunkt der Erforschung der Welt, Bildung als Ideal, neues Selbstbewusstsein und Entwicklung der Gestalterpersönlichkeit, eigener Stil, Werke werden signiert
d. *Repräsentationsdesign*: zeigt sozialen Stand, Zurschaustellen von Reichtum, Macht, Bildung, Wissen
dekoratives Design: üppige Verzierung
teils Autorendesign

6 Stilistische Merkmale erkennen

a. Gotik: mit stilistischen Merkmalen gotischer Kirchenarchitektur, aufgelöste Form, Betonung nach oben
b. Barock: üppige C- und S-Formen, fließend, gekurvt, bewegt, Goldwirkung, prächtig und prunkvoll
c. Gotik: Verzierung mit Maßwerk, geometrische gotische Kreiskonstruktion
d. Barock: geschwungene, bewegte Außenform, C- und S-Formen

7 Stilmerkmale vergleichen

a. Links Romanik, rechts Gotik
b. Romanik: Rundbogen, Gotik: Spitzbogen, Maßwerk, bei Romanik und Gotik: christlicher Figurenschmuck

8 Bedeutung des Kupferstichs kennen

Einfachere Vervielfältigung von Entwürfen wird möglich, größere Anzahl kann gedruckt werden, Trennung von Entwurf und Anfertigung, Ideen verbreiten sich, auch in späteren Zeiten (19. Jh.) nutzbar

9 Gesamtkunstwerk erklären

Architektur, Plastik, Malerei und Verzierungen bilden eine Einheit. Alles scheint zu verschmelzen, die Grenzen der Künste werden aufgehoben.

8.1.3 Vorindustrielle Gestaltung

1 Stilistische Merkmale erkennen

Klassizismus: klar erkennbarer Grundaufbau, Säulenform mit senkrechten Rillen, Anregung Antike bei Verzierungen und Motiven, Girlanden, Widderköpfe, waagrechte Bänder wie Perlstab, Palmetten

2 Klassizistische Architektur kennen

a. Beispiele: Brandenburger Tor und Konzerthaus in Berlin, Glyptothek in München, Stadt Putbus auf Rügen
b. Repräsentationsbauten von Reichtum und Staatsmacht: Triumphbögen, Stadttore, Museen, Alleen mit Plätzen, Parlamentsgebäude, Opernhäuser, Rathäuser oder Villen

3 Architektur zeitlich einordnen

Klassizismus: Antike als Vorbild; Front wie Tempel, klare geometrische Gliederung, sparsame Ornamentik, Flachdach, Säulen in Reihungen, Stufen nach oben

4 Produktionsweisen kennen

a. 1. (Kunst-)Handwerk, 2. Manufaktur
b. 1. Anfertigung überwiegend von einer Person in Handarbeit, Unikate
2. Mehrere Personen arbeiten als Spezialisten von Hand und mit Ma-

schinen an einem Produkt, Serienproduktion

5 Innenräume vergleichen

a. Abb. 1: Klassizismus, Abb. 2: Biedermeier
b. Abb. 1: Antike Gestaltungsformen: römische Rundbogen mit Statuen, Wände klar gegliedert durch Ornamentbänder, Girlanden, zurückhaltende Farbigkeit mit Weiß und Pastellgrün, wenige funktionale Möbel, edle, repräsentative, weitläufige Raumwirkung, wirkt wenig bewohnt. Abb. 2: Wohnzimmerwirkung, dekoriert mit persönlichen Objekten, Bildern, Tischdecken, Gardinen; Möbel aus Holz, Stühle mit Polster, Einfachheit, Bequemlichkeit, Funktionalität
c. Abb. 1: Ursprünglich für Premierminister John Stuart, 3. Earl of Bute, das Gebäude wurde zum sozialen und politischen Treffpunkt der Oberschicht.
Abb. 2: Bürgertum, die privaten Räume zum Wohnen sind besonders als Rückzugsort und Treffpunkt der Familie wichtig.

8.1.4 Frühindustrielle Gestaltung

1 Thonet – Designklassiker erklären

a. Entwicklung des Bugholzverfahrens (Holz mit Wasserdampf gebogen)
b. Stuhl aus wenigen Einzelteilen, dadurch: neu kombinierbar, als Einzelteile platzsparend beim Verschicken, einfach montierbar, Stühle sind leicht, variabel, mit geschwungenen reduzierten eleganten Formen, preiswert durch Massenproduktion, zur Massenbestuhlung in Cafés, Bars u. a., werden bis heute hergestellt und eingesetzt.

2 Shaker – Designtendenzen, Gestaltungsweise und Leitsätze kennen

Ausdruck einer Lebensweise – Funktionsdesign: klare reduzierte Formen, hoch funktional, zweckmäßig, Schönheit einfacher Formen, Ökodesign: Holzwirkung, langlebig und nachhaltig durch Qualität – beide Designtendenzen heute noch aktuell, (wenn auch ohne religiösen Bezug), Shakermöbel immer noch gefragt, zeitlose Gestaltung

3 Historismus – Produktionsweise, Gestaltung und Zielgruppe erklären

a. Industrielle Massenproduktion: kompliziert und handwerklich wirkende Formen möglich, Verzierungen werden jedoch üppig und reichhaltig als Styling nachträglich auf Produkte aufgebracht, teils auch Qualitätsverlust durch Massenproduktion, aber günstigere Herstellung der Produkte
b. Besonders das Bildungsbürgertum zeigte damit Stand, Status, Bildung. Produkte, die reich verziert, repräsentativ und wertvoll wirkten und bisher feudalen Gesellschaftsschichten vorbehalten waren, erreichten als erschwingliche Massenware zunehmend den Geschmack aller Schichten.

4 Historismus – stilistische Merkmale beschreiben und einordnen

Architektonischer Aufbau, wie gotisches Kirchenfenster mit Spitzbogen, Rosette, Maßwerk, Fialen, reichverziert, Einfluss vergangener Epochen bei Ornamenten (hier Neogotik), wirkt aufwändig und wertvoll, beeindruckend und üppig, manchmal protzig, wie kunsthandwerklich hergestellt, im Historismus jedoch meist maschinell gefertigt

5 Relevanz von Ausstellungen kennen

Der neueste technische Fortschritt, die Errungenschaften und Erfindungen werden der Welt vorgestellt; hat auch ökonomische Bedeutung als Mustermesse für Handel, Kauf und Austausch.

6 Was sind Vorlagemappen?

Zusammenstellung der Entwürfe von Künstlern und Musterzeichnern; diese zeigen den Zeitgeschmack – als Vorlage und Anregung für Fabrikanten oder Handwerker, als Mustermappe für Bestellungen und Kauf, sowie als Vorlage in der Ausbildung für Lernende, Schüler, Studenten.

7 Die Arts-and-Crafts-Bewegung erklären

a. *Designkritik*: Richtete sich gegen industrielle Massenproduktion, die unsozialen Arbeitsbedingungen; *Ökodesign*: gegen Umweltverschmutzung, die schlechte Qualität der Produkte, den Historismus mit Epochen imitierenden Stil, Verlust individueller Gestaltung und kunsthandwerklichen Könnens
b. William Morris
c. Forderungen: Erneuerung und Wertschätzung des Kunsthandwerks, eine neue Qualität, maschinenlose Gemeinschaftswerkstätten; Sozialdesign: soziale Arbeitsbedingungen, Gestaltung von der Natur beeinflusst
d. Jugendstil, anfangs auch Deutscher Werkbund und Bauhaus

8 Einfluss der Produktionsweise im Jugendstil erklären

a. Kunsthandwerk ist wichtig.
b. Produkte oft als Einzelstück, Unikate werden teils signiert, bekommen dadurch individuelle und exklusive Bedeutung, sind daher teuer und nicht für jeden erschwinglich.

9 Stilistische Merkmale zuordnen

a. Jugendstil
b. Von 1899, wie aus der Natur entsprungen, organisch, geschwungene elegante Linien als Tischbeine, wirken verästelt, wurzelartig
c. Von 1902, würfelartige Grundform, Sitzfläche mit Schachbrettmuster hell-dunkel, Seitenfläche Dreiecke – Gestaltungsweise der Wiener Secession mit meist geometrischer strenger Wirkung, diese Formgebung hat Einfluss auf die Moderne.

8.1.5 Weg der Moderne

1 Bedeutung des „Deutschen Werkbunds" erklären

a. Meilenstein: Übergang zum modernen Industriedesign – Forderung nach Massenware mit gestalterisch-künstlerischem Anspruch und standardisierter, industrieller Massenproduktion.
Funktionsdesign: qualitätsvoll, reduzierte Form, materialgerecht, funktional
Sozialdesign: Preiswerte Produkte durch Serienproduktion, auch für den Arbeiterhaushalt erschwinglich.
b. Für AEG entwickelte Behrens eine umfassende Corporate Identity, die das moderne Image der Firma prägte und weltweit zu etwas Besonderem machte. Behrens setzte mit neuen technischen Möglichkeiten eine (für damals) moderne Gestaltung um, die auch als Imagegewinn für Industrieprodukte gesehen wurde.

Sachliches Funktionsdesign und klare Formensprache entspricht den neuen Produktarten. Durch Typisierung und Standardisierung der industriellen Produktion sind Variantenbildungen möglich.

2 Frankfurter Küche kennen

a. Sozialer kommunaler Wohnungsbau in Frankfurt, 1920er Jahre, Sozialdesign, Funktionsdesign
b. Elemente und Varianten davon in heutigen Küchen: alles zusammenpassend, modular aufgebaut, funktional, mit vielen praktischen Ideen und Details, siehe Aufzählung in Kapitel 5.3.3 *Frankfurter Küche*

3 Bedeutung des Bauhauses kennen

a. 1919–1933, den Nationalsozialisten war das Bauhaus zu unangepasst, international, offen, teils politisch, die Gestaltung undeutsch, zu kühl, kühn und die Architektur irgendwie „orientalisch".
b. Ausführliche Erklärung in Kapitel 5.2.2 *Bauhaus* zum neuen pädagogischen Lehrprogramm: das Zusammenwirken von freier und angewandter Kunst, Bedeutung und Einfluss der Industrie auf den Gestaltungprozess und die Gestaltung, Funktionsdesign, Sozialdesign, Stellenwert der Architektur
c. Funktionsdesign mit Stahlrohr, nur fünf rechteckige textile Flächen, reduzierte ornamentlose geometrische Gestaltung, klare Anzeichenfunktion des Klappmechanismus

4 Die Stromlinienform zuordnen

a. Abb. 1: Tropfenform (als ideale Stromlinienform) setzt Wind den geringsten Widerstand entgegen – schnellere Geschwindigkeit möglich. Abb. 2: Bei Alltagsprodukten als Styling eingesetzt und Produkte damit umhüllt; Konsumdesign: Form war modisch, dynamisch, bewegt.
b. Form als Styling eingesetzt, auch wenn kein technischer Grund besteht (siehe Abb. 2), Form lässt sich gut frei über die verschiedensten Produkte ziehen und wirkt trotzdem elegant, bewegt, modern, wird dadurch gerne gekauft.

5 HfG Ulm – Ziele und Gestaltung?

a. Ziele und Leitgedanken:
- Funktionsdesign: klar ersichtliche Funktion, meist reduzierte Form
- Systemgedanken und modulare Gestaltungsweise: Durch Rasteranordnung sind Einzelelemente im Baukastenprinzip zusammensetzbar.
- Baukastenprinzip in der Anwendung: Viele Kombinationsmöglichkeiten bringen individuelle Anwendungen.
- Verwissenschaftlichung des Designs: systematische Produktplanung und Analysen, Ergonomie
- Zusammenarbeit mit der Industrie
- Gegen schnelllebiges Konsumdesign und Styling

b. Reduzierte klare Form aus nur vier Einzelteilen, der typische rechte Winkel von Ulm, unkompliziert herzustellen, multifunktional einsetzbar, modular kombinierbar als Hocker, Tischchen, Trage, Regal, Trennwand usw.

6 Kriterien für „Gute Form" kennen

a. *Funktionsdesign*: übersichtliche Gestaltung, Verständlichkeit durch klare Ordnung, eindeutige Anzeichenfunktionen, meist einfache reduzierte

geometrische Formen, reduzierte Farbigkeit
Sozialdesign: hoher Gebrauchswert, lange Lebensdauer, Qualitätsanspruch, gute Verarbeitung, Materialgerechtigkeit, zeitlose Gestaltung, Ergonomie
b. Deutschland: Designer der HfG Ulm, die Firmen Braun, Siemens, Telefunken, Erco, Arzberg, WMF, Rowenta, Bulthaupt, Italien: die Firmen Olivetti, Brionvega, Artemide u. a.
c. Abb. 1

7 Organische, geschwungene, stromlinienförmige Gestaltung 1950er Jahre

a. Konsumdesign: In den USA schon seit den 1930er Jahren (z. B. Loewy), das Deutschland der Nachkriegszeit ist geprägt durch Wiederaufbau mit Hilfe der Amerikaner (Marschallplan). Die neuen Formen kommen daher auch aus den USA, stehen für Fortschritt, Dynamik, Optimismus und Neubeginn.
b. Beispiele für Werkstoffe:
- Sperrholz (Schichtholz): frei formbar
- Glasfaserverstärkte Kunststoffe: für beliebige freie plastische Formen
- Resopal, ein dekorativer Schichtstoff: abwaschbar, hitzebeständig, farbig
- Aluminium: formbar, oft als Drehfuß

8 Stilistische Merkmale einordnen

a. Beide aus den 1950er Jahren!
Abb. 1: reduziertes klares technisch wirkendes Design, geometrische Form, Metallwirkung, wenig Holz, kühle Farbwirkung, Bedienelemente gut sichtbar, Anzeichenfunktion eindeutig
Abb. 2: Außenform leicht schräg, abgerundete Kanten, Holzwirkung, Stoffbezug, Zierleisten, warme Farbwirkung durch braun, beige, schwarz, weiß, gold, Bedienbarkeit wenig übersichtlich, Bandspielgerät verdeckt oben eingebaut
b. Abb. 1: Interesse an technisch wirkendem kühlen Design, intellektuelle Konsumentenschicht
Abb. 2: Bürgertum mit Vorliebe für gediegene traditionelle Gestaltung mit Holzwirkung, verziert, teils Styling

8.1.6 Nach der Moderne

1 Zeitbezug Pop-Design kennen

- Bildende Kunst (Pop-Art): Auflehnung gegen traditionelle Kunst; neue Motive aus Comics, Film, Werbung oder Gebrauchsgegenstände werden umgewandelt in plastische, skulpturartige, farbige, überdimensionierte, dadurch verfremdete Produkte und zeigen eine neue Sichtweise.
- Jugendkultur, Hippie-Bewegung: Auflehnung gegen bürgerliche Verhaltensweisen und Lebensformen, gegen althergebrachte Wohnformen
- Faszination Weltraum
- Einfluss auf neue Wohnformen: Grundrisse sind offener, freier, alles fließender, wichtig ist Farbigkeit, Sofas werden breiter, niedriger, es entstehen „Wohnlandschaften" und „Liegewiesen", die Bereiche gehen ineinander über, Ess-, Wohn-, Schlafzimmer lösen sich auf.
- Gestaltung individuell nach eigenen Bedürfnissen: Flohmarktmöbel, Kitsch, Sperrmüllmöbel, selbstgebaute Möbel, die ersten Baumärkte
- Vieles erst möglich durch neue Kunststoffarten!

2 Kunststoff - Eigenschaften kennen

Vorteile: formbar, daher beliebig freie Formen möglich, große Farbenvielfalt, für Massenproduktion geeignet, Produkte werden billiger, sind leicht, sogar durchsichtig, gut zu reinigen und abzuwaschen, haltbar, je nach Kunststoff weich, hart, biegsam, extrem dünn
Nachteile: je nach Produkt ein „billiges" Image, nicht nachhaltig, zersetzt sich fast nicht – großes Umweltproblem, nur mit Bewusstsein einzusetzen

3 Stilistische Merkmale dem Pop-Design zuordnen

Einige der folgenden Merkmale:
- Auffällige bunte, leuchtende Farben, eine Vorliebe für orange und braune Farbtöne und weiß glänzend
- Bewegte wilde Muster, oft aus geometrischen Formen zusammengesetzt
- Fießende und organische Formen, Kugelformen
- Motive oft überdimensional vergrößert, Anregung aus Kunst, Film, Comic, Alltagsgegenständen, Jugendkultur, Werbung, Faszination des Weltraums
- „Psychedelisch" und „spacig", ein Hang zu hintersinnigem Witz und Ironie
- Intensiver Kunststoffeinsatz

4 Im Stil des Pop-Designs entwerfen

a. Lösung individuell: Ein „nomaler" Hocker hat meist eine Sitzfläche und Hockerfüße – Zeichnung evtl. wie ein vergrößertes, verfremdetes Zahn-Objekt
b. z.B. Kunststoff in beliebigen Formen

5 Sitzsack Designtendenzen zuordnen

Pop-Design, Radical Design:
- *Teils Designkritik* am konventionellen Industriedesign des gehobenen guten Geschmacks und gegen nüchternes Funktionsdesign.
- *Teils Konsumdesign* als Ausdruck einer freien Gestaltung und modernen Zeit mit den neuen Möglichkeiten des Kunststoffs.
- *Teils Autorendesign,* da Firmen und Designer zugeordnet werden sollen.

6 Stilistische Kennzeichen zuordnen

a. Postmoderne
b. Kubische Grundformen sind ungewöhnlich miteinander kombiniert, wie bunte Bauklötzchen zusammengesetzt. Sesselfüße irritieren: hinterer Sesselfuß eine Kugel, vorne eine gebogene Fläche, Einzelelemente jeweils mit kräftigen bunten Farben, wirkt wie Kinderspielzeug, auffallend

7 Intentionen/Designtendenzen der Postmoderne kennen

a. Ungewöhnliche, teils schräge Anordnung der Regalbretter, zeichenhafte Wirkung, freie individuelle Assoziation zur Anordnung (wirkt wie ein afrikanisches Strichmännchen), farbiges Laminat, Basisplatte gesprengt
b. *Designkritik*: Als Regal wenig funktional, da für wenig Bücher, aber als Raumteiler verwendbar. Objekte werden zum Kommunikationsobjekt, man spricht über sie, sie fallen auf. Die Gestaltung zwingt Stellung zu nehmen, was bei Regalen von Ikea eher nicht der Fall wäre, diese sind im Vergleich unauffälliger, auf ihre Funktion als Regal ausgerichtet.

Dekoratives Design: Wirkt als Objekt an sich, das Spaß macht, bunt und fröhlich ist.
Autorendesign: Das ungewöhnliche Design ist mit Sottsass (Memphis) verbunden und bekannt.

8 Neues Design – Designtendenzen erklären

Designkritik: gegen Funktionsdesign der Moderne, gegen Tradition bisheriger Designausbildung, Arbeitsweise und Designprozesse des Industriedesigns, gegen industrielle Produktion
Autorendesign: oft handwerkliche Arbeiten, Einzelstücke, Grenzüberschreitungen zur Kunst, ungewöhnlich, provokativ, spontan gestaltet, Selbstinszenierung, Selbstvermarktung

9 Design heute – Produkte mit Individualität erzielen

- Selbermachen als „Do-it-yourself"
- Customizing – Produkt wird an die Wünsche des Kunden angepasst
- Veränderung des Produkts durch den Kunden selbst (zusätzlich bearbeiten, bemalen, ergänzen)
- Handwerk/Kunsthandwerk – Unikat und Kleinserie: individuell produziert
- 3D-Druck: Produkt individualisiert als Einzelstück oder in Serie
- Industrielle Möglichkeit: Systemdesign mit Variations- und Kombinationsmöglichkeiten von Einzelelementen im Baukastenprinzip, möglich durch modulare Gestaltung und Standardisierung
- Emotion durch Namensgebung

10 Design als Wirtschaftsfaktor kennen

Design fällt an Produkten als Erstes auf – Autorendesign daher wichtig, um aus der Menge der Produkte herauszustechen. Um sich von der Konkurrenz abzuheben, muss „Besonderes" gestaltet und eventuell über Werbekampagnen bekannt werden, auch um neue Zielgruppen zu erreichen.

11 Retrodesign als Phänomen kennen

a. Retrodesign: neue Produkte im Stil vergangener Zeiten
 Redesign: vorhandene Produkte überarbeiten, verändern
 Vintage: Originale, echte ältere Produkte seit den 1920er Jahren
b. Individuelle Ausdruckssuche in vielen Lebensbereichen anzutreffen, nostalgischer Rückgriff auf „die gute alte Zeit"
c. Besonders Römer, Renaissance, Klassizismus, Empire, Neoklassizismus, Art Déco, Postmoderne. Als reduzierter, harmonischer, geometrisch klarer Gestaltungsstil auch in der klassischen Moderne zu finden.

8.1.7 Designtendenzen

1 Designtendenzen zuordnen

Funktionsdesign
Anonymes Design verschiedener Zeiten, Biedermeier, Thonet, Shaker, Deutscher Werkbund, Peter Behrens – AEG, Bauhaus, Frankfurter Küche, teils Streamlining, teils Organic Design, HfG Ulm, die „Gute Form", Design heute

Konsumdesign
Historismus, teils Streamlining, Organic Design, Pop-Design, anonymes Design, Design heute

Marken- und Autorendesign
teils Renaissance, teils Barock, Jugendstil, Pop-Design, Postmoderne, Neues

Design, Design heute, oft hochwertiges Kunsthandwerk

Ökodesign – Ecodesign
Shaker, Arts-and-Crafts-Bewegung, HfG Ulm, die „Gute Form", teils Design heute, oft Kunsthandwerk

Sozialdesign
Arts-and-Crafts-Bewegung, Deutscher Werkbund, Bauhaus, Frankfurter Küche, HfG Ulm, die „Gute Form", teils Design heute

Dekoratives Design
Die großen vorindustriellen Epochen wie Romanik, Gotik, Renaissance und Barock, ebenso Klassizismus, Empire, Historismus, Jugendstil, Streamlining, Art Déco, Pop-Design, Postmoderne, teils Neues Design, anonymes Design, teils Design heute, oft Kunsthandwerk

Designkritik
Arts-and-Crafts-Bewegung, teils Jugendstil, Bauhaus, HfG Ulm, Anti- und Radical Design, Postmoderne, Neues Design, teils Design heute

Repräsentatives Design
Die großen vorindustriellen Epochen wie Romanik, Gotik, Renaissance und Barock, ebenso Klassizismus, Empire, Historismus, Jugendstil, Art Déco, Marken- und Autorendesign, Gelsenkirchener Barock, Postmoderne, teils Design heute, oft Kunsthandwerk

2 Zuordnung Designkritik

Loos lebte um 1900 (1870–1933), war gegen Jugendstil und Historismus.

8.2 Links und Literatur

Links

Antike Keramik in großer Vielfalt
https://de.wikipedia.org/wiki/Liste_der_Formen,_Typen_und_Varianten_der_antiken_griechischen_Fein-_und_Gebrauchskeramik

Betrachtungen zu antiker Keramik
www.form.de/de/magazine/revisit/design-history/part3

Das Bauhaus heute und als Archiv
www.bauhaus.de

Weitere Informationen zur Bibliothek der Mediengestaltung
www.bi-me.de

Über Design – Vitra Design Museum
www.design-museum.de

Umfassende Plattform über Design
www.designwissen.net

Magazin mit ausführlichen Artikeln zu Design
www.form.de

Umfangreiches Designlexikon
www.designlexikon.net

Der Deutsche Werkbund Heute
www.deutscher-werkbund.de

William Morris und Sozialdesign
www.gfdg.org/sites/default/files/Koenig2.pdf

Literatur

Silvia Barbero und Brunella Cozzo
ecodesign
Tandem Verlag GmbH 2009
ISBN 978-3833152788

Catharina Berents
Kleine Geschichte des Design
Verlag C.H.Beck oHG 2011
ISBN 978-3406622410

H. Andrea Branzi
Was ist Design
Epochen, Stile, Schulen und große Namen
Neuer Kaiser Verlag 2008
ISBN 978-3704390202

Peter Bühler et al.
Produktdesign: Konzeption – Entwurf – Technologie (Bibliothek der Mediengestaltung)
Springer Vieweg 2019
ISBN 978-3662555101

Bernhard E. Bürdek
Design – Geschichte, Theorie und Praxis der Produktgestaltung
Birkhäuser – Verlag für Architektur 2005
ISBN 978-3764370282

Petra Eisele
Klassiker des Produktdesign
Reclam Verlag 2014
ISBN 978-3150191705

H. Jeannine Fiedler, Peter Feierabend
Bauhaus
Könemann Verlagsgesellschaft mbH 1999
ISBN 3895086002

Charlotte & Peter Fiell
Design des 20. Jahrhunderts
Taschen GmbH 2005
ISBN 3822840777

H. Volker Fischer, Anne Hamilton
Theorien der Gestaltung – Grundlagentexte
Verlag form GmbH, 1999
ISBN 3931317358

Raymond Guidot
Design
Deutsche Verlags-Anstalt GmbH 1994
ISBN 3421030677

Thomas Hauffe
Design – Ein Schnellkurs
DuMont Buchverlag 1995
Neuausgabe 2002 und 2008
ISBN 978-3832190729

Thomas Hauffe
Geschichte des Designs
DuMont Buchverlag 2014
ISBN 978-3832191160

G. J. Janowitz
Wege im Labyrinth der Kunst
Begriffe, Daten, Stile, Aspekte, Tabellen, Werke
Sera Print 1987
ISBN 3926707003

H. Herbert Lindinger
Ulm... Die Moral der Gegenstände
Ernst & Sohn Verlag 1991
ISBN 3433022720

Bernd Löbach
Industrial Design – Grundlagen der Industrieproduktgestaltung
Verlag Karl Thiemig 1976
ISBN 352104050X

H. Noel Riley
Kunsthandwerk & Design
Stile, Techniken, Dekors von der Renaissance
bis zur Gegenwart
E. A. Seemann Verlag 2004
ISBN 3865020917

Gert Selle
Geschichte des Design in Deutschland
Campus Verlag GmbH 1997
ISBN 3593356759

Gert Selle
Design im Alltag – Vom Thonetstuhl zum Mikrochip
Campus Verlag GmbH 2007
ISBN 978-3593383378

John A. Walker
Designgeschichte – Perspektive einer wissenschaftlichen Disziplin
Scaneg Verlag 1992
ISBN 389235202X

H. Elisabeth Wilhide
Design – Die ganze Geschichte
DuMont Buchverlag 2016
ISBN 978-3 832199296

8.3 Abbildungen

S2, 1, 2: MET
S3, 1a: Public Domain, Wikipedia (Zugriff: 08.12.2018) 1b: MKG 2a: Republic of Fritz Hansen (Foto Kim Ahm) 2b: Public Domain, Wikipedia (Zugriff: 30.10.2018)
S4, 1: Memphis Milano (Foto Lucien Schweitzer Galerie et Editions) 2: Public Domain, Wikipedia (Zugriff: 04.11.2018)
S5, 1, 2: Public Domain, Wikipedia (Zugriff: 10.10.2018) 3: Auktionshaus Nagel
S6, 1: Public Domain, Wikipedia (Zugriff: 06.08.2018) 2: MET 3: Public Domain, Wikipedia (Zugriff: 08.08.2018)
S7, 1: MET 2: Public Domain, Wikipedia (Zugriff: 03.11.2018)
S8, 1: Public Domain, Wikipedia (Zugriff: 06.08.2018) 2: Public Domain, Wikipedia (Zugriff: 08.08.2018)
S9, 1, 3: Public Domain, Wikipedia (Zugriff: 06.08.2018) 2: Autoren
S10, 1: Autoren
S11, 1: Auktionshaus Nagel 2: Public Domain, Wikipedia (Zugriff: 10.10.2018)
S14, 1a: MET 1b: Public Domain, Wikipedia (Zugriff: 06.08.2018)
S15, 1: MKG 2: MET
S16, 1, 2a: beide Public Domain, Wikipedia (Zugriff: 6.8.2018) 2b: Autoren
S17, 1, 2: MET
S18, 1: MET 2a, 2b: Public Domain, Wikipedia (Zugriff: 06.08.2018)
S19, 1, 2, 3: Autoren
S20, 1: Public Domain, Wikipedia (Zugriff: 06.08.2018) 2: KHM-Museumverband, Wien
S21, 1: MET 2a: MKG (Zugriff: 06.08.2018) 2b: Autoren
S22, 1: MKG (Zugriff: 08.12.2018) 2, 3: Autoren
S23, 1: Autoren
S24, 1, 2: MET
S25, 1: MET 2: MKG 3a, 3b, 3c: Autoren
S26, 1: Autoren
S27, 1, 2: MET 3: Autoren
S28, 1: Public Domain, Wikipedia (Zugriff: 06.08.2018) 2: MET
S29, 1, 2: MET
S30, 1: MKG 2: Autoren
S31, 1: MET 2: Public Domain, Wikipedia (Zugriff: 06.08.2018)
S32, 1, 2a: Public Domain, Wikipedia (Zugriff: 04.11.2018) 2b, 2c: MET
S33, 1, 2: MET
S34, 1- 3: Thonet
S35, 1-3: Autoren
S36, 1, 2, 3a: MET 3b: Public Domain, Wikipedia (Zugriff: 06.08.2018)
S37, 1: Autoren 2a, 2b: MET 2c: Autoren
S38–39, alle drei Abbildungen: MET
S40, 1, 2a: MET 2b: Public Domain, Wikipedia (Zugriff: 06.08.2018)
S41, 1a: MKG 1b: MET 2a: Public Domain, Wikipedia (Zugriff: 04.11.2018) 2b: MKG
S42, 1: MET 2, 3: Autoren
S43, 1: MKG 2: MET
S44, 1a: Public Domain, Wikipedia (Zugriff: 08.12.2018) 1b: Autoren
S45, 1: Public Domain, Wikipedia (Zugriff: 7.8.2018) 2: Public Domain, Wikipedia (Zugriff: 31.10.2018)
S46, 1: Public Domain, Wikipedia (Zugriff: 11.10.2018) 2: Public Domain, Wikipedia (Zugriff: 07.08.2018)
S47, 1, 3b: Autoren 2: Public Domain, Wikipedia (Zugriff: 18.10.2018) 3a: Public Domain, Wikipedia (Zugriff: 07.08.2018)
S48, 1, 2a, 2b, Thonet 2c: Public Domain, Wikipedia (Zugriff: 12.10.2018) 3: Public Domain, Wikipedia (Zugriff: 13.10.2018)
S49, 1: Alessi 2: MET 3: Public Domain, Wikipedia (Zugriff: 14.10.2018)
S50, 1, 2: Autoren 3: Public Domain, Wikipedia (Zugriff: 07.08.2018)
S51, 1, 2a, 2b: Public Domain, Wikipedia (Zugriff: 07.08.2018)
S52, 1: Autoren 2: Public Domain, Wikipedia (Zugriff: 09.10.2018) 3: Public Domain, Wikipedia (Zugriff: 26.10.2018) 4: Public Domain, Wikipedia (Zugriff: 08.12.2018)
S53, 1, 2a: Public Domain, Wikipedia (Zugriff: 08.12.2018) 2b, 2c, 2d: MET

S54, 1: Public Domain, Wikipedia (Zugriff: 26.10.2018) 2: Autoren 3: Lounge Chair, Design Charles & Ray Eames, © Vitra (www.vitra.com) (Foto Marc Eggimann)
S55, 1: Autoren 2: Republic of Fritz Hansen 3: Public Domain, Wikipedia (Zugriff: 11.10.2018)
S56, 1: Autoren 2: Public Domain, Wikipedia (Zugriff: 11.10.2018) 3: Miniatur Paimio von Aalto, © Vitra (www.vitra.com) Vitra
S57, 1, 2b, 3a: Republic of Fritz Hansen 2a: The Museum of Fine Arts, Houston 3b, 3c: Wire Chair, Plastic Armchair, Plastic Side Chair und Plastic Side Chair, Design Charles & Ray Eames, © Vitra (www.vitra.com) (Foto Marc Eggimann)
S58, 1, 2, 3: HfG-Archiv / Museum Ulm, 4: Public Domain, Wikipedia (Zugriff: 13.10.2018)
S59, 1: HfG-Archiv / Museum Ulm
S60, 1, 2: Autoren 3: Public Domain, Wikipedia (Zugriff: 26.10.2018)
S61, 1: Public Domain, Wikipedia (Zugriff: 27.10.2018) 2a: HfG-Archiv / Museum Ulm 2b: Public Domain, Wikipedia (Zugriff: 26.10.2018) 2c: Public Domain, Wikipedia (Zugriff: 13.10.2018)
S62, 1: Public Domain, Wikipedia (Zugriff: 03.11.2018) 2: Public Domain, Wikipedia (Zugriff: 04.11.2018) 3: Public Domain, Wikipedia (Zugriff: 05.11.2018)
S63, 1: Zanotta 2: Public Domain, Wikipedia (Zugriff: 04.10.2018) 3: Public Domain, Wikipedia (Zugriff: 26.10.2018)
S64, 1, 2a: Autoren 2b, 2c: Public Domain, Wikipedia (Zugriff: 11.10.2018)
S65, 1: Autoren 2a: Verner Panton Design 2b: Panton Chair by Verner Panton © Vitra (www.vitra.com) (Foto Hans Hansen)
S66, 1: Auktionshaus Nagel 2: Public Domain, Wikipedia (Zugriff: 11.10.2018)
S67, 1, 3a: Zanotta 2: Miniatur Bocca von Studio 65, © Vitra (www.vitra.com) 3b: Auktionshaus Nagel
S68, 1, 2a: Autoren 2b: Memphis Milano (Foto Pariano Angelantonio)

S69, 1: Autoren 2: Memphis Milano (Foto Pariano Angelantonio) 3: Memphis Milano (Foto Aldo Ballo, Guido Cegani, Peter Ogilvie)
S70, 1, 2: Auktionshaus Nagel
S71, 1a: Alessi (Foto Stephan Kirchner) 1b: Alessi 2: Miniatur Well Tempered Chair, Ron Arad, © Vitra (www.vitra.com)
S72, 1a: Algue by Ronan & Erwan Bouroullec, © Vitra (www.vitra.com) (Foto Andreas Sütterlin) 2b: Workbase by Ronan & Erwan Bouroullec, © Vitra (www.vitra.com) (Foto Ronan Bouroullec) 1b: Alessi (Foto Riccardo Bianchi) 2a: Public Domain, Wikipedia (Zugriff: 02.11.2018)
S73, 1a: Jasper Morrison Ltd (Foto Studio Frei) 1b, 1c: Jasper Morrison Ltd 1d: Konstantin Grcic Design (Foto Magis) 2: Konstantin Grcic Design (Foto Konstantin Grcic Design) 3: Konstantin Grcic Design (Foto Florian Böhm)
S74, 1: Wiggle Side Chair by Frank Gehry, © Vitra (www.vitra.com) 2a: Alessi 2b: Public Domain, Wikipedia (Zugriff: 01.11.2018)
S75, 1a: Alessi (Foto Stephan Kirchner) 1b, 1c: Alessi
S76, 1: Public Domain, Wikipedia (Zugriff: 11.10.2018) 2: Public Domain, Wikipedia (Zugriff: 16.12.2018)
S77, 1a, 1b: Public Domain, Wikipedia (Zugriff: 24.10.2018) 1c, 1d: Public Domain, Wikipedia (Zugriff: 17.10.2018) 2: Public Domain, Wikipedia (Zugriff: 01.11.2018)
S79, 1, 2: Droog (Foto Gerard van Hees)
S80, 1, 2: Public Domain, Wikipedia (Zugriff: 17.12.2018)
S81, 1: Miniatur Lockheed Lounge, Marc Newson, © Vitra (www.vitra.com) 2: Public Domain, Wikipedia (Zugriff: 05.11.2018) 3: Public Domain, Wikipedia (Zugriff: 26.10.2018) 4: Public Domain, Wikipedia (Zugriff: 19.12.2018)
S82, 1: Foto Simon Stauss 2a, 2b: Bär+Knell 2c: Droog (Foto Gerard van Hees)
S83, 1: alphacam 2: slogdesign / alphacam
S84, 1: Zanotta 2: Memphis Milano (Foto Studio Azzurro)

S85, 1: Memphis Milano (Foto Pariano Angelantonio)
S87, 1: Public Domain, Wikipedia (Zugriff: 10.10.2018) 2: Public Domain, Wikipedia (Zugriff: 27.10.2018) 3: Autoren
S88, 1: Zanotta 2: Public Domain, Wikipedia (Zugriff: 11.10.2018) 3: Autoren
S89, 1: Public Domain, Wikipedia (Zugriff: 04.10.2018) 2, 3: Autoren
S90, 1, 3: Public Domain, Wikipedia (Zugriff: 22.10.2018) 2: MET

Danksagung für Abbildungen

Dank an die folgenden Museen und Unternehmen für die Möglichkeit, Abbildungen einsetzen zu können:

Insbesonders dem „The Metropolitan Museum of Art, New York" (MET), www.metmuseum.org für die großzügig zur Verfügung gestellten Abbildungen als Open Access,
ebenso dem „Museum für Kunst und Gewerbe Hamburg" (MKG), www.mkg-hamburg.de für die „Public Domain"-Abbildungen,
dem Auktionshaus Nagel, Stuttgart für die zur Verfügung gestellten Abbildungen,
dem „Technikmuseum Kratzmühle" für die Erlaubnis, Fotos machen zu können.

Ebenso geht ein Dank an folgende Unternehmen und Institutionen:
Alessi, Crusinallo, Italien
alphacam GmbH, Schorndorf, Deutschland
Bär+Knell, Bad Wimpfen, Deutschland
Droog, Amsterdam, Niederlande
Konstantin Grcic Design, Berlin, Deutschland
Republic of Fritz Hansen, Allerød, Dänemark
HfG-Archiv/Museum Ulm, Ulm, Deutschland
KHM-Museumverband, Wien, Österreich
Memphis S.r.l., Milano, Italien
Jasper Morrison Ltd, London, Großbritannien
Verner Panton Design, Basel, Schweiz
Thonet GmbH, Frankenberg, Deutschland
Vitra International AG, Birsfelden, Schweiz
Zanotta, Nova Milanese, Italien

Alle Zugriffe bei Wikipedia erfolgten auf „Public Domain"-Abbildungen.

8.4 Index

A

Aalto, Alvar 56
Adam, Robert 31
AEG 45, 46, 75
Aicher, Otl 58
Alessi 49, 69, 71, 72, 74, 75
Analyse 10, 11
– pragmatische 11
– semantische 10
– syntaktische 10
anonymes Design 11, 29, 55, 88, 90
Antike 14, 15, 20, 21, 26, 27, 53, 69, 80
Anti- und Radical Design 64, 67, 89
Apple 76, 77
Arad, Ron 71
Arbeitsteilung 6, 8, 15, 39
Art Déco 4, 52, 53, 69, 80
Arts-and-Crafts-Bewegung 38, 39, 40, 81, 86, 89
Autorendesign 69, 71, 74, 87, 88

B

Bär+Knell 82
Barock 22, 26, 35, 55, 60, 68, 69
Bauhaus 3, 39, 47, 58, 62, 86
Baukastenprinzip 34, 59, 79
Behrens, Peter 44, 45, 46, 75, 86
Bey, Jurgen 79
Biedermeier 4, 5, 28
Bildende Kunst 47, 64, 74, 88, 89
Bill, Max 58, 60, 63
Bouroullec, Ronan & Erwan 72
Brandt, Marianne 49
Braun 61, 75, 81
Breuer, Marcel 48, 49, 62
Bugholzverfahren 5, 34

Bürgertum 5, 18, 21, 26, 28, 36, 40

C

Carwardine, David 87
Castiglioni, Achille 67
Cellini, Benvenuto 20, 21
Colani, Luigi 72
Corporate Design 46, 76, 88
Corporate Identity 45, 46, 61, 74, 75
Customizing 79, 83

D

Danhauser 29
Das Neue Design 70
Dekonstruktivismus 74
dekoratives Design 19, 22, 36, 41, 53, 56, 69, 72, 86, 87, 90
Design heute 10, 72
Designklassiker 10, 11, 34, 49, 69, 81
Designkritik 67, 69, 71, 86, 89
Designtendenz 5, 12, 69, 86, 87
Deutscher Werkbund 39, 44, 62
Digitalisierung 76, 78
Do-it-yourself 66, 79, 82
Dokumenta 71, 80
Dresser, Christopher 36, 38
Droog 78, 79, 82
Dürer, Albrecht 21

E

Eames, Ray & Charles 7, 54, 55, 57
Edison, Thomas 9
Eiffel, Gustave 8
Eklektizismus 35
Elektrizität 28, 46, 83
Empire 27, 86

F

Feininger, Lyonel 49
Frankfurter Küche 5, 50, 51, 89
Funktion 14, 15, 16, 17, 19, 21, 23, 27, 45, 48, 52, 59, 77, 82, 87, 88
Funktionalismus 64, 65, 69, 70, 71, 73
Funktionalität 44, 47, 48, 49, 60, 71, 73, 89
Funktionsdesign 33, 48, 49, 52, 59, 60, 61, 68, 69, 72, 73, 86, 87, 90

G

Gaertner, Eduard 28, 31
Gaillard, Eugène 41
Gehry, Frank 74
Gelsenkirchener Barock 55, 56, 60
generative Fertigungsverfahren 2, 83
Gesamtkunstwerk 3, 22, 23, 40, 41, 47
Ginbande 71
Gotik 18, 35
Graves, Michael 69
Grcic, Konstantin 73
Gropius, Walter 44, 47, 48, 58
Gründerzeit 8, 35
Guerriero, Alessandro 69
Gugelot, Hans 58, 61, 63
Guimard, Hector 43
Gute Form 4, 56, 59, 60, 61, 64, 68

H

Hadid, Zaha 72, 74
Handwerk 2, 6, 8, 9, 18, 44, 47, 71, 79
Hirche, Herbert 61
Historismus 8, 35, 36, 38, 40, 44, 80, 89

Hochschule für Gestaltung Ulm 58, 60, 63, 86, 87
Hoffmann, Josef 41, 44
Horta, Victor 41

I

Ikea 4, 67, 76, 79
Indiana, Robert 64
Individualität 45, 78, 80
Industrialisierung 2, 6, 8, 9, 29, 35, 36, 38, 40, 81
Interaktionsgestaltung 78
Internet der Dinge 78
Itten, Johannes 49
Ive, Jonathan 77

J

Jacobsen, Arne 3, 55, 57
Jucker, Carl Jacob 48
Jugendstil 3, 39, 40, 41, 44, 86, 89

K

Kandinsky, Wassily 49
Klassizismus 26, 27, 29, 35, 53, 69, 80
Klee, Paul 49
Klenze, Leo von 26
Konsum 10, 67, 69, 75, 88
Konsumdesign 52, 59, 60, 67, 88, 90
Kunst 2, 4, 6, 12, 18, 21, 23, 37, 39, 44, 47, 53, 58, 64, 66, 71, 74, 79, 88
Kunstflug 71
Kunsthandwerk 6, 8, 9, 17, 20, 21, 38, 47, 79, 80, 90
Kupferstich 21

L

Lalique, René 4, 40, 41
Le Corbusier 44
Leeser, Till 70
Leitsätze 32
Lichtenstein, Roy 64, 65
Loewy, Raymond 53, 81
Löffelhardt, Heinrich 60
Loos, Adolf 50, 89
Lucchi, Michele De 69
Luxusdesign 48, 90

M

Mackintosh, Charles Rennie 3, 40, 41
Maldonado, Tomás 58
Manufaktur 6, 8, 9, 34
Markendesign 88, 90
Massoni, Luigi 67
May, Ernst 50
Meilenstein 2, 34, 44
Memphis 4, 68, 69, 70, 86
Mendini, Alessandro 68, 69, 75, 81
Meyer, Hannes 48, 49
Mills, John 70
Mittelalter 16, 18, 19, 20, 90
Möbel perdu 71
Moderne 15, 33, 44, 50, 53, 55, 64, 67, 68, 72, 74, 80, 87
modular 59, 72, 76
Moholy-Nagy, László 49
Morrison, Jasper 73
Morris, William 38, 39, 40, 47
Moser, Koloman 40, 41, 43
MUJI 73
Museum 27, 37, 74
Musterzeichner 8, 37
Müthen, Ulrich 64
Muthesius, Hermann 44, 45

N

Neuzeit 20, 22
Newson, Marc 81
Normierung 7, 48

O

Oerke, Thilo 66
Ökodesign 81, 86, 88, 89
Olbrich, Joseph Maria 44
Oldenburg, Claes 64
Organic Design 54, 55, 56, 57

P

Panton, Verner 4, 65, 66
Paxton, Joseph 9, 37
Pentagon 71
Percier, Charles 27
Pop Design 64, 66, 67
Postmoderne 4, 68, 69, 80
Produktanalyse 10
Produktion 15, 47, 48, 58, 71, 79, 89
Produktionsweise 15, 29, 33, 39, 45, 60, 70, 83, 90
– handwerkliche 40
– industrielle 15, 45, 70

R

Radical Design 64, 67, 69, 89
Rams, Dieter 61, 75
Recycling 82
Redesign 68, 69, 81
Remy, Tejo 79, 82, 83
Renaissance 20, 35, 37, 80
repräsentatives Design 21, 23, 86, 90
Retrodesign 72, 80
Reuleaux, Franz 36
Riemerschmied, Richard 44
Roericht, Hans 59
Rohe, Ludwig Mies van der 11, 44, 48, 49, 61
Rokoko 23, 26, 35
Romanik 16, 19, 35
Rossi, Aldo 75
Ruhlmann, Jacques-Émile 53
Ruskin, John 38

S

Sapper, Richard 60, 81
Schinkel, Karl Friedrich 27
Schlemmer, Oskar 49
Schütte-Lihotzky, Margarete 50, 51
Serienfertigung 2, 9, 36, 40, 69, 70
Shaker 4, 32, 33
Shire, Peter 84
Skandinavisches Design 56
Skelettbau 3, 8, 19, 37
Slogdesign 83
Slutzky, Naum 48, 49
Solis, Virgil 21
Sottsass, Ettore 68, 69, 85
Sozialdesign 5, 48, 50, 86, 87, 89
Space-Age 66
Spitzweg, Carl 28
Stam, Mart 44, 48, 49
Standardisierung 7, 34, 45, 46, 60
Starck, Philippe 71, 75, 87
Stirling, James 68
Stromlinienform – Streamlining 52, 53, 55, 60, 72, 86
Studio 65 67
Studio Alchimia 69
Styling 36, 52, 53, 59, 81, 86, 87, 88
Superstudio 67
Symbolik 16, 19, 23
Systemdesign 59, 79

T

Thonet, Michael 2, 5, 34, 48, 69, 74
Thun, Matteo 69
Tiffany 36, 41
Typisierung 7, 15, 45, 46, 48

U

Unikat 36, 40, 47, 64, 70, 71, 72, 79, 82, 88
user experience 76

V

Variantenbildung 15, 34, 46, 50, 51, 57, 59, 79, 83
Velde, Henry van de 44, 45
Vinci, Leonardo da 20, 21
Vintage 81
Vitra 72, 74
Vorlagemappe 21, 27, 37, 42
VW 80

W

Wagenfeld, Wilhelm 48, 49, 60
Warhol, Andy 65
Watt, James 2, 8
Wedgwood 6
Weltausstellung 8, 9, 11, 33, 36, 37, 41, 53
Winckelmann, Johann Joachim 26
Wirtschaftswunder 5, 54

Z

Zanini, Marco 4, 69
Zanotta 63, 67, 88
Zanuso, Marco 81
Zeischegg, Walter 58

Printed by Wilco bv, the Netherlands